布魯克納的生涯與交響曲

THE LIFE AND SYMPHONIES OF ANTON BRUCKNER

原著：爾文‧東伯格
編譯：詹益昌、張皓閔

夜鶯基金會
NIGHTINGALE FOUNDATION

目錄

前言

　　一九三零年代某天，還是學生的我把玩著收音機的旋鈕，聽到了一些非常寬廣高貴的音樂，那是來自德國某處的廣播－－布魯克納的第二號交響曲。我從此記得它的寬闊偉大[1]，這驅使我閱讀各種音樂書籍，其中大部分都幾乎未曾提到布魯克納之名，有提到的書則相當一致地貶低他，這點令人印象深刻。於是我去找樂譜，而那實在是我一開始就應該做的。那個年代布魯克納在英國幾乎是未開發的領域，萬一他的某首交響曲獲得演出的機會，也不可避免地會被批評為出不了家門的、只有奧地利人聽的、太冗長、曲式不夠嚴謹、或者未完成的。當時的演出也常常很差勁，而布魯克納需要、也比大部分作曲家更需要的是，理解的詮釋。但逐漸地情況有所改善，戰後 BBC 第三台[2]讓大眾更有機會聽到這些作品，而 LP 唱片的出現使得許多年輕愛樂者得以熟悉他，像熟悉布拉姆斯與西貝流士那樣。

　　現在應該要有一本書了。東伯格先生在寫作這第一本完全聚焦布魯克納的英文書時，聰明地選擇了個方向，讓一般愛樂者不致於失去耐心。這並不是說音樂分析敷衍了事：布魯克納能達成最深刻的細緻，而他獨創性的結構感、對調性驚人的洞見，若加以充分分析足以寫成煌煌巨著，卻佔去傳記的篇幅。因此本書後半交響曲的章節，只指出重要的結構以及美麗之處。這些對一般聽眾提供了足夠的指引，也為想要深入探討的人們提供了起點。布魯克納的音樂常會使評論者掉入陷阱，最危險的特徵是它看起來經常與奏鳴曲式雷同。如果只是（如同東柏格先生聰明地）為了方便而利用這點，倒不會有什麼風險；也不該指控布魯克納錯誤運用奏鳴曲式－－雖然表面上雷同，結構的對稱實際來自不同源頭。例如第七號交響曲的首樂章，只有拋開所有關於奏鳴曲式的觀念、欣賞到音

1　【譯註】我猜是第二號交響曲的慢板樂章。這個樂章（如同幾乎所有他的慢板樂章以及大部分的首樂章第二主題）只要聽開頭幾個小節，應該就可以知道這是一位偉大的作曲家。我聽過許多版本，很難演奏得讓人沒感覺。

2　【譯註】1946 年開播，主要是古典音樂、歌劇、爵士等文化藝術內容。

樂調性漸層有機的演化自成一格,才能被完全了解。因此奏鳴曲式在這裡只是一個名詞,只有瞭解到這一點才是有用的,不瞭解的話它就是陷阱。

無論布魯克納在結構上的原創性如何迷人,都必須讓位給他那典型的壯麗感,體現在傑出樂句的寬廣外形、情緒演變與精彩配器。我們當然無法切割偉大音樂的結構與表現層面(不論是哪一種偉大的音樂),兩者對整體效果都是必須的。有一些當代「作曲家」公開承認他們聽不到自己的創作、甚至辯稱這一點有其好處,我們就知道一首曲子的實際「效果」往往跟意識上想達成的無關。但音樂就是音響――即使有人認為這樣太過天真――聆聽者應該要感覺不到它是被寫出來的。布魯克納在最好的時候,就像其他偉大的作曲家一樣,會讓我們忘卻他當年在試圖告訴音樂家們如何發出這音響時所經歷的抑鬱、辛勞、費盡心思與心靈掙扎。當他成功時(而他很少失敗),那成果彷彿會自己閃耀著豐富人性的光輝,是真正的、完整的藝術典範,取悅與慰藉著所有能用耳朵、頭腦與心靈抓住的人們。

<div align="right">羅伯・辛普森³,倫敦,1960 年四月</div>

3 【譯註】羅伯・辛普森(Robert Simpson, 1921-1997),英國作曲家、布魯克納專家。他寫的《布魯克納的精髓》(*The Essence of Bruckner*, London, 1967)也是一本經典,與東柏格這本《布魯克納的生涯與交響曲》同為英語世界最好的布魯克納入門書籍。

序

本書分成三個部分：布魯克納入門、傳記與交響曲指南。雖然此一區分反映了素材大致的分配，但是對於布魯克納風格的縱觀描述卻是安排在傳記的部分。這個明顯的出入有兩個原因：首先，把人跟作品分開討論並不是件好事；其次，某些布魯克納的特質最好能在他的生涯與發展過程的框架下討論。

本書設定讀者是愛樂者大眾：想在音樂中追尋真正的生命與享受、而且帶著熱忱靠近音樂的人們。在討論技術議題時，我假設讀者們有些曲式與和聲的知識。由於布魯克納的作品整合了他廣博的理論學習與深刻的構思，作曲技術上的完整逐步分析會超出一般音樂會聽眾的興趣與需要。我只討論瞭解布魯克納所需要的、最基本、最少的技術細節。取捨的指引是基於對讀者音樂知識的估計，但也是由於只須了解布魯克納作品中那些較簡單的例子，即足以讓人們專注而瞭解地聆聽。我捨棄的那些並非不重要，而是因為有許多音樂期刊可以繼續更為學術性的討論。

在此要感謝杭特布萊爾小姐、巴茲先生與沃爾女士的協助。更值得感謝的是羅伯・辛普森博士的批評指教，他對於布魯克納各首交響曲的分析在音樂學程度上當然要比我高得多，雖然我有時（無疑相當不智地）會堅持自己的看法。希望讀者們能知道這點，若有事實或判斷上的謬誤都由我負責。

感謝倫敦的辛理森(Hinrichsen Editions)、紐約的彼得斯(C.F. Peters)、卡賽爾的阿爾寇出版社(Alkor-Edition)允許我從他們出版的原始樂譜中擷取譜例。雷根斯堡伯斯出版社(Bosse Verlag KG)的伯斯先生允許我翻譯布魯克納全集中的段落，在此一併致謝。

最後，也同樣重要的，感謝我的妻子在繁忙生活中提供了可以安心研究、寫作、聆樂的可能環境。

<div align="right">爾文・東柏格，倫敦，1960 年三月</div>

譯者序

在演出頻率與愛樂大眾的熟悉程度上，布魯克納大概是古典音樂作曲家中，台灣與歐美差距最大的一位（若非國內樂團新近上任的兩位外籍音樂總監都對之蠻有興趣，恐怕差距還更大些）。

管弦樂團應該會想要排布魯克納跟馬勒，因為這兩人的交響曲都是那種在音樂廳現場演出音響能造成最巨大差異、最有演出價值的，照理說也應該最能吸引聽眾買票進音樂廳。所以以往布魯克納在台的票房毒藥標籤，最可能的原因是愛樂大眾的熟悉程度。

而導致大眾對之陌生的重要因素是中文書籍的匱乏：布魯克納已經要過兩百歲生日了，中文書籍仍然只有一本薄薄的 BBC 導讀中譯本，以及翻譯自日文（常常不說人話）的名曲解說全集。也不是說看了夠多的中文資料就一定可以跨越門檻。有些人是要自己先「聽得懂」才會「相信」那是好音樂，而這本書是準備給那些即將「相信」的愛樂者們，因為有些音樂可能要先「相信」然後才「聽得懂」呢。

這本書的內容選自我讀過的十餘本英文布魯克納書籍中，最常重讀、也覺得最適合介紹給大家的兩本，兩位主要作者都是常被引用的布魯克納專家，都對他的音樂十分有感受、文筆也都很好，英語作者中少有出其右者。但由於布魯克納實在是小眾裡的小眾，本書將採用數位印刷隨選列印的方式出版，以避免龐大的一次性費用與倉儲負擔，也可以隨時依需求加印，但這樣的印刷方式就沒辦法加上點讀筆內容。這也使得我們日後可以方便地修訂甚至增添內容，所以這本書未來應該會像布魯克納的交響曲一樣有著不同版本……

在此十分感謝張皓閔老師在相當短的工作時間內完成交響曲解說部分的編譯，讓這本書趕得上作曲家兩百年誕辰這個重要的年度。

<div align="right">夜鶯基金會執行長　詹益昌　2024 年五月</div>

布魯克納入門

原著：爾文·東柏格

中譯：詹益昌

一、與時代脫節

　　某些作曲家被後世認為代表了他們所生活與創作的時代。即使我們對於十八世紀最後的十五年間歐洲社會的變遷所知甚少，比較莫札特與貝多芬的音樂可讓我們了解此一過渡時期的重點。從莫札特的優雅風格與音樂背後的暗濤洶湧，到貝多芬無拘無束的自我表現之間，可以得到一些明顯的結論。在莫札特與貝多芬，此一觀察是如此清晰，幾乎接近真理了。會在此提到這點是要提供一個對比：因為在布魯克納的音樂與他的時代之間無法做這樣的比較。

　　布魯克納的交響曲寫於十九世紀的最後三分之一，外表遵循著貝多芬最後交響曲與舒伯特 C 大調交響曲《偉大》的某些規律。在這點上面布魯克納符合音樂史的年代：前面是貝多芬與舒伯特，後面是馬勒。至於孟德爾頌、史柏爾(L. Spohr, 1784-1859)、舒曼的關聯則看不出來。布魯克納是第一位接受貝多芬第九的挑戰的作曲家：長大的第一樂章、獨特的詼諧曲、寬廣昇華的慢板與無比重要的終樂章，布魯克納將之做為自己的模範。結合了此一古典傳承，以及十九世紀晚期代表人物華格納與馬勒所要求的宏偉規模與比例，布魯克納符合他的時代的音樂發展。除了外在形式以外，他交響曲的和聲與管弦樂配器也是十九世紀的。

　　雖然這些都很重要，但布魯克納的重要性並不在於作為那個時代的代表人物，這點跟許多被後世遺忘的音樂家們一樣，但布魯克納可沒有被後世遺忘。布魯克納的偉大在於，他的音樂表達的精神是如此驚人地獨特，而且並非來自別人的影響。布魯克納不僅擁有音樂上的「原創性」——這是構成作品長遠價值的主要因素，他的音樂精神是他自己的，也正是這一點使得他在音樂史上的地位很難決定。他曾經被貼上「神祕主義」的標籤，

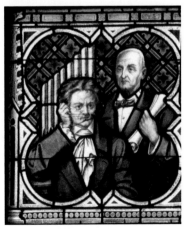

林茲大教堂的彩色玻璃，
貝多芬與布魯克納

因為布魯克納有著宗教自覺而那自然會表現出來，所以會類似其他熟悉的神祕主義例子。但是布魯克納最重要的作品是世俗的絕對音樂，因此使用「神祕主義」的字眼要很小心－－也許無法完全避免，但對此一基本上單純的現象不應做過多闡述。很重要的是：要知道此一名詞並不限於教會。布魯克納的交響曲並不是教會音樂，也不是「無歌詞的彌撒曲」或「宗教儀式交響曲」－－創造這些口號的人們過度劃分精神與世俗領域，而在真正的神祕主義中這兩者的界線模糊或根本不存在。他的交響曲就是交響曲，並未有意識地灌注、也無法持續觀察到靈性體驗，但當然靈性體驗顯然是布魯克納這個人的根本。

以宗教名詞的釐清來開啟對一位作曲家的討論可能有點奇怪，但在這裡有兩個理由。首先，這位作曲家的音樂裡「神祕」的元素是如此獨特，無法在任何現代世俗作曲家的作品中找得到。其次，當「神祕主義」冒出來的時候－－不管名詞還是音樂，幾乎都會造成混淆，音樂家跟神學家一樣難以避免。畢竟大部分人所知的神祕主義世界都只是從外部觀察，而且這個概念太容易被漫不經心地濫用，分不清本質與名稱。布魯克納的例子是：在一些離譜的書籍中這個人跟他的作品已經被人工地「精神化」到面目無法辨認。最誇張的布魯克納「精神化」甚至將交響曲序奏加上半神祕主義的觀念而稱之為「交響波浪」，並認為是曲式的元素。

布魯克納生活的時代流行著膚淺樂觀的理性主義，加上同樣膚淺的文明進步觀，而大部分人顯然都對此滿意。那些博學多聞而無法接受過度簡化或較為明智的人們，往往得自我追尋救贖。華格納時代反覆出現的「救贖」主題、馬勒追尋靈魂的掙扎、甜美短小虔誠的多愁善感（例如古諾）都是典型的音樂結果。

布魯克納卻與當時的這些趨勢沒有接觸，他屬於那種很少數永遠活在神恩裡的人們。在這點上能說的很少，他的宗教經歷也沒有任何特異之處。他生命中不曾有激烈的信仰改變或信仰危機，一輩子都似乎平靜地與神同在。他的信仰陽剛堅定，並非多愁善感。作為一個天主教音樂家，他與李斯特完全相反－－李斯特的傳記可以找出許多宗教上的矛盾、有時還為他已然非常世俗的生涯增添了一些靈性的戲劇張力。但對布魯克納而言，宗教就像呼吸的空氣一樣是宇宙的元素。小時候，他被從村

裡的孩童間挑選出來，接受一位臨終神父的祝福；年老時，他將最後一首交響曲題獻給親愛的上帝，「如果祂願意接受」。當他談到生命中的惡魔，他指的不是上帝或撒旦，而是維也納的樂評。

當布魯克納的心靈開始想要雄辯滔滔，他選擇了絕對音樂－－交響曲－－作為主要的媒介，因此不會有信仰狂熱的靈魂使用言詞時那種狹隘的詮釋。那麼，在這裡揭露這個神秘現象而將之摧毀是件好事嗎？事實是，這些交響曲中有著神祕層面並不會影響它們的音樂價值。布拉姆斯說得對：布魯克納的虔誠是他私人的事情。但布拉姆斯跟許多其他人所無法理解的是，布魯克納這種人的特徵是無法區隔私人的虔誠與作曲的藝術動力。布魯克納的所有成就都植基於他基本的靈性，即使是在最後兩首交響曲中述說的那種深刻困境。

已有許多文獻在闡述布魯克納的神秘主義，以心理層面、哲學或宗教觀點。這使我相信，在這本書裡最好應該節制而非長篇大論。討論布魯克納而跳過他的靈性是無法想像的，但將這神秘層面展開是指揮的工作，不是傳記作者的。

我的目標是指出，布魯克納的心靈傾向與他活著的時代脫節。這一點思考的完整意義在於指出此事實：布魯克納是當時最現代的作曲家之一。

二、貧瘠而獨特的生涯

布魯克納的生涯與性格與幾乎所有晚近的偉大作曲家們呈現驚人的對比。跟幾乎所有人一樣的是，他從小就開始作曲，但跟他們（法朗克以外）都不一樣的是，要到四十歲才做出真正偉大的作品，過了六十歲以後他的名字才廣泛為人所知。1863 年以前那些眾多作品中，即使是最好的幾首也無法說預示了他後來的作品。在莫札特或舒伯特過世的年紀之後，布魯克納還在寫作業、跟老師上課。

除了這不尋常的發展遲緩以外，布魯克納與其他作曲家們最驚人的差異在於這個人的單純。看到莫札特留下來的書信往來，即使不懂音樂，也沒有人不會感到享受；光憑這文筆就足以揚名立萬，即使他只是一位尋常的宮廷樂師。貝多芬的生涯與他「不羈的個性」（如同歌德所說）顯得特別強烈，即使不談他的作曲也會是個有趣的人物。而布魯克納的生涯與個性簡直是貧瘠，跟貝多芬、華格納、莫札特、柴可夫斯基比起來——他們的生涯與個性多少會反映出做為作曲家的狀態。但布魯克納是個貧窮的鄉下孩子，一步步爬上教堂管風琴師與理論作曲教授的地位，而完全未曾擴展他的視野地平線。他唯一令人驚訝的是，成功的管風琴演奏生涯後突然開始作曲，而其作品的視野與這個人本身顯不相襯。

藝術家傳記寫作的推動力通常會落在生涯或性格與作品之間的關係。生涯有時可以、有時無法解釋藝術家成就的偉大。布魯克納交響曲築起的廣闊世界會讓人期待作曲家會是個心智能力相當強大的人，但那些認識他的人看到甚麼？一個單純、虔誠的鄉巴佬，音樂理論的知識廣博到能夠教書，就這樣。由於大部分人的評斷依賴第一印象，布魯克納的鄉下氣息、常使用的上奧地利方言、他的謙虛客氣、還有當然，他的虔誠，使他成為維也納那些「知識分子」們取笑的對象。這造成沒完沒了的布魯克納軼事，而並非全都是真實的。同時毫無疑問地，布魯克納的朋友們、特別是他的年輕學生們，並未能完全了解布魯克納的重要性，他們的熱忱中很少顯露出比抨擊者們更深入的洞見。

大部分布魯克納軼事的敘事本質並無惡意，但也將他描繪成一個接近白癡等級的傻翁。布魯克納的單純讓知識份子們將之塑造得比實際上更為粗鄙。然而很重要的是，與他熟識的成熟人物們如指揮家雷維[4]或慕克(K. Muck, 1859-1940)並未提供這類的諷刺性描述。布魯克納的性格的確很少顯露出他的音樂中迴響著的力量與視野，但這樣的作品絕不是鄉下的傻瓜寫得出來的。聖弗里安、克雷姆斯(Kremsmünster)、新堡修道院(Klosterneuburg)等顯赫機構也不會那樣歡迎敬愛他，如果布魯克納真像那些軼事裡那麼令人尷尬。除去那些軼事以外，很不幸地多數關於布魯克納的紀錄是來自那些熟人們，而他們無法瞭解如此不尋常的性格。

　　布魯克納的生涯是一連串的掙扎與試煉：一個不合時宜的人，難以對抗那些事實上比他渺小的當代人物、但他的幸福卻又端賴那些人的態度。一頁又一頁的羞辱與失望，而那遠為重要的事實卻很少被注意到：雖然他仍敏感於這世界的反應，但沒有任何事能阻止這作曲家繼續創作，彷彿不曾被打擾。

　　布魯克納的核心謎團，便是這羞怯且似乎飽受限制的人身上無法解釋的創作能量，而作品中的堅定信念與資源充沛在他的日常生活中完全看不到。

4　【譯註】猶太裔指揮家 Hermann Levi (1839-1900)，1883 年在拜魯特為華格納首演《帕西法爾》，曾說 1885 年指揮布魯克納第七號在慕尼黑的演出是他藝術生涯的巔峰，這場演出也終於使作曲家聲名崛起。

三、布魯克納的音樂

　　現在來講音樂。如同所有偉大的音樂，只需有演出便能喚起對布魯克納交響曲的興趣。由於其本質，藝術品只能存在於它使用的媒介，想嘗試將它「翻譯」成言語不僅會是錯誤也會是徒勞的。言語無法描述絕對音樂。由於布魯克納的音樂最明顯的特徵是音響的美麗與力量，因此會比許多其他作曲家的音樂更為抗拒那些我們在一般節目單中讀到的樂曲解說。

　　一場好的布魯克納交響曲演出能使聽眾臣服，即使許多人是第一次聆聽而且沒有準備。他寫的不是那種人們聽完會委婉說句「蠻有趣」、只吸引行家或專業人士的作品。我的意思是：布拉姆斯第四交響曲的終曲可以對聽眾造成立即的強烈印象、即使不知帕薩喀牙舞曲為何，但我懷疑魏本的作品能被不熟悉十二音列技法的人瞭解。雖說如此，對布拉姆斯的終曲著迷者，如果知道其曲式，無疑地會加深瞭解。布魯克納也是如此：高貴音樂裡隱藏著複雜的結構，而瞭解他的風格特質會增添欣賞的滿足愉悅。本書其他部分還會詳述，這裡只指出一些大致的傾向，由聆聽者可能最先注意到的特徵開始。

　　布魯克納在樂譜上的指示常使用一些少見的字眼，例如 *"Misterioso, breit und feierlich"*（神秘地寬廣肅穆）、*"sehr ruhig und feierlich"*（非常寧靜肅穆地）等等。這些是給指揮與樂團的指示，跟莫札特寫的 *"dolce"* 或貝多芬的 *"con gran"*、*"espressione"*、*"con brio"* 並無兩樣。但還是有些差別：莫札特的 *"dolce"* 與貝多芬的 *"espressione"* 可以讓聽眾馬上感覺到，即使是在一位疲倦或漫不經心的指揮手底下；但布魯克納的許多崇高時刻不僅需要專注盡心盡力的演出，也需要聽眾的智識與注意力。對布魯克納的完整體會需要聽眾的精神投入，不然無法完全感受到，即使仍然可以覺得享受。需要的不只是專注，其要求的專注程度超過所有其他音樂。也許正是因為如此，有些人、包括指揮家華爾特(B. Walter, 1876-1962)，要過了某個年紀才發現布魯克納為他完全地開展。

　　作曲家首先的指示在哪裡？你連樂譜都不必翻開。布魯克納開啟一首交響曲的方式很特別，聽眾必須屏息等待：他所有作品都以崇高美麗

的弱音開啟。若錯過了布魯克納交響曲的第一個音，就無可挽回地錯過了一個偉大的體驗、再也無法彌補。

這些開頭的魔法在音樂中很罕見，但可以找出一個熟悉的例子：貝多芬第九號交響曲的開頭。布魯克納這一點，事實上常被批評為：每首開頭都一樣。也許是因為人們不夠專注，沒有注意到雖然都使用弦樂顫音開啟、在紙上看起來多少有些雷同，但低音的完整降 E 大調和弦（第四交響曲）、弦樂的 E 大調三度和聲（第七交響曲）與齊奏的 D（第九交響曲）是如此地不同。這便是布魯克納的驚人能耐，能將所有力量灌注在一種圓熟的寧靜之中。音樂會聽眾中很少人是天生或有經訓練而能完整體會這點，因此會需要完美的靜默、屏除所有分心事物。我得說布魯克納交響曲真正的開頭，正是那第一個極弱音發出之前的寧靜時刻[5]。

布魯克納的旋律彷彿會自己流動，他的和聲法完美純淨，對比豐富，某些時刻神似貝多芬、舒伯特或華格納，所有這些能在第一次聆聽就直接傳達給聽眾。但即使有著這些與著名音樂里程碑的關聯，布魯克納的風格無法簡單地歸到某個音樂美學的類別。這不是學術上的分類問題，而是牽涉到聆聽者本身，跟牽涉到音樂史一樣多。對他作品的粗淺印象可能將他歸類到純粹的浪漫樂派，但只要注意到他交響曲充斥的技巧與他有意識地運用的音樂技法，便會發現創作音樂的基本態度與浪漫樂派完全迥異。布魯克納並非如丁尼生(A. Tennyson, 1809-1892)所說的浪漫典型：「狂野的詩人，沒有意識也沒有目標」。他花了三十年歲月讓自己熟稔各種理論範疇，然後才寫出第一首交響曲，而後每首交響曲都有著廣泛理論基礎與自然流露創作靈感的合成。「合成」是個適當的字眼，因為這兩種元素無法分隔地混合，我並不是在說那偶爾出現的賦格寫作與抒情段落的對比，而是一種普遍的風格傾向。有時會有非屬人間的美麗段落，從主題某個段落「學究般」地衍生出來，或者一個新主題突然從一個發展段落中迸生而令聽者驚奇，卻無需注意到，那其實是某主題中某兩小節的倒影增值。像這樣的段落，在其真正的主題關聯未被發現

5 【譯註】有些性急的指揮開場鞠躬轉身後，沒有等到聽眾完全靜下來就開啟了布魯克納交響曲的第一個音，這跟聽眾在馬勒第九終曲太快鼓掌一樣地煞風景。

15

的情況下，常常導致人們謠傳說布魯克納想到啥就寫啥，而他的樂曲只是將彼此無關的樂思串在一起。

你可能會問，一位作曲家的音樂學問跟只追求享受音樂的聆聽者何關？這沒有簡單的答案，但我可以說布魯克納大部分的主題發展與關連是希望被聽到的，而且其功能並非只是作曲技術的學術性運用。還有其他的例子是運用技術營造純粹的感官效果，例如所有聲部無瑕的和聲進行，或是較長大樂章裡驚人的調性安排。如果聽眾的耳朵經過訓練，這些例子是顯而易聽的，但這會需要不只是粗淺的和聲學知識。

布魯克納交響曲的技術層面是如此豐富，可說是分析的寶藏。但他雖然完全瞭解自己作曲技術的水準高超，卻警告人們不要過於高估技術的重要性，在他 1893 年的信件中寫道：「對位不是天才，只是達成目的的手段」。他的學生克羅斯(F. Klose, 1862-1942)說，布魯克納在課堂上告訴學生們：「我們現在在這裡做的任何事情都要嚴格遵守數字低音的規定，沒有甚麼自由。但是出了學校後，如果還有人給我看這種東西，我會請他出去！」

當他的交響曲最後的細節都被分析完後，一個持續的印象會是如此完美的技術運用所達成的精神力量與壯觀音響。由於我們在此討論的是活生生的音樂，也許採取中道比較好，只討論那些可以聽得到的技術細節（而非所有樂譜中可以看得到的）。在花時間做些簡單的曲式檢視（談不上分析）並追蹤那些「驚奇段落」在整首曲子中的曲式與主題關連之後，我發現自己對布魯克納交響曲的享受獲得大幅增加。

最重要的是，應該熟悉那些重要主題。布魯克納光是呈現素材就可以達成驚人的多樣性，而無須進行即使小幅度的旋律變化，除了常見的倒影與增值以外。對這些主題的完整瞭解可以讓聽眾在各種段落都能辨認出它們，雖然第一次不一定聽得出來。很奇怪的是，布魯克納即使是完全照樣重現主題的一部分（但以不同的配器、和聲或者增值），辨識上的難度常常高於其他作曲家對主題加以更精細的發展變奏後的結果。

布魯克納常被說是寫作冗長而只是無主地漂移，只有偶爾但常常失敗地嘗試某些曲式安排。沒有準備的聆聽者，即使有足夠的耐心，在辨認某些終曲的曲式上無疑地會有困難。然而即使是本書第三部分那樣的簡單分析都可以揭露，樂譜中顯示了相當的曲式紀律。

四、布魯克納與浪漫樂派

　　我們已經談到，布魯克納在浪漫樂派作曲家之間的地位問題。在上文中我指出，他不能被簡單地認為是其中一員。但審視其他浪漫派作曲的技法與曲式還是有相當益處，這類分析能更全面地了解布魯克納的作品。例如，舒曼與孟德爾頌對於古典曲式的態度也蠻有趣，但聆聽他們的器樂作品並不需要甚麼知性的努力。浪漫時期對於文學思想的興趣高漲，因此交響曲在貝多芬之後可說快速沒落。此一衰退尤其影響了奏鳴曲式，其遺跡常常散失於即興與幻想曲無紀律的鬆散之間。發展部幾乎已經解體，其功能已被遺忘或忽視，而且顯然是被厭惡的。以上簡略描述的，浪漫樂派對古典交響曲的這種影響，被布魯克納完全忽略。他的曲式觀念直接承襲貝多芬－－精確地說，是貝多芬的最後一首交響曲，彷彿浪漫時期的沒落完全未曾發生。布拉姆斯做為孟德爾頌與舒曼的直接傳人，刻意地在主要作品的首樂章與終樂章回到貝多芬的曲式概念（但未將貝多芬的任何特定作品當作模範），以飽受好評的技巧結合了浪漫樂派的思想與古典樂派的傳承；但在寫中間樂章時，他也許放棄了這個目標。布魯克納擴張的奏鳴曲式則經常整合了嶄新的調性關係。例如細讀第八交響曲的首樂章會發現，他如何以遠系調開啟、如何將聽眾保持在懸疑中，直到終於抵達目的的 C 小調。這方面他與貝多芬，以及任何其他十九世紀作曲家都有著顯著差異。

他並未放棄奏鳴曲式的路標，而是賦予新的意義。不過本書第三部分的交響曲分析只能稍微觸及此一層面，不然就會需要對和聲架構的廣泛知識。

　　布魯克納與浪漫主義還是有接觸的，在他所有作品都可以找到，特別是在和聲與配器，還有主題本身。但他的手法與浪漫樂派完全不同。他將浪漫樂派傾向的和聲強烈對比、不協和、旋律中的大跳音程以及複雜的調性關係，與他跟著名理論家柴克特(S. Sechter, 1788-1867)學了五年的、

柴克特(S. Sechter, 1788-1867)

嚴格系統化的根音進展結合。即使在晚年，布魯克納還是常常在手稿頁緣為每個聲部寫出調性進展，以能對這些「浪漫風格」加上嚴峻的邏輯與理論的控制。克羅斯說有一天布魯克納翻閱所有已完成的作品，尋找被禁止的齊奏與平行八度，包括全樂團齊奏的段落。作曲家在鋼琴上慢慢地彈出主要聲部並搜尋弦樂與銅管部分，克羅斯則負責檢查木管部分。「這實在是浪費時間，最後我選擇不講出所有發現的地方。當布魯克納發現了並責罵我不夠注意，我承認是故意如此，但也說這些是不可能被聽到的，還有華格納的樂團齊奏段落在主要與次要聲部之間也常有平行八度……布魯克納肅穆地回答：『華格納大師可以，但布魯克納老師不可以。』」

　　這個紀錄呈現了布魯克納對他的藝術的典型態度，令人想起巴哈的時代。也許那時他有點誇大了一個基本上有道理的原則。以上是發生在1878 年的創作危機期間，因此還必須考慮這個情境。正常來說，布魯克納終身一致仔細檢查和聲的結果是，即使最強烈的浪漫主義傾向也經過了一種淨化的過程，並由此萌生了一種個人風格。即使布魯克納與華格納在和聲上最驚人地相似的段落，也無法掩蓋兩者之間的差異。

五、布魯克納與舒伯特

舒伯特是早期浪漫樂派作曲家中唯一與布魯克納有著強烈關聯的；布魯克納並未像他在最後三首交響曲向華格納採用華格納號那樣，從舒伯特採用任何東西。他與舒伯特的關係是更深的、本質上的親近。兩人都有著類似的音樂天分，都能輕易地將奧地利故鄉的音樂轉化成擁有恆久普世價值的藝術。兩人都沒有刻意做「民族音樂家」，也都沒有因為缺乏靈感而成為地方性的音樂家。但當他們的旋律寫作偶爾流露出地域精神(genius loci)時，兩人也都不掩藏此一事實。兩人都是優異的範例，證明完美的地域精神中潛在的普世價值。布魯克納偶爾寫出的奧地利曲調並不完全是奧地利的，但是充滿音樂性，不論是否是他家鄉的音樂性。這些例子主要出現在詼諧曲與中段，其他地方則是偶爾出現。最強烈的效果出現在第四號交響曲，在第三號交響曲則是終樂章的第二主題以及中段豪不掩飾的蘭德勒舞曲，第五號交響曲只在詼諧曲中有個「奧地利風」的段落；第六與第七號交響曲沒有能說是地方風格的段落。綜觀整個作品集，我們只能說奧地利元素是一個有貢獻的靈感來源。布魯克納可不是史麥塔納、葛利格或穆索斯基！

布魯克納與舒伯特間的關係不只是那偶爾出現的家鄉調。這兩位作曲家本質上的關聯更深，也不容易定義，但其音樂精神使得舒伯特的器樂曲跟布魯克納的交響曲說著幾乎相同的語言。這不是在說一位早期作曲家影響晚期作曲家。舒伯特弦樂五重奏的詼諧曲中段聽起來就像是布魯克納寫的，布魯克納第四號交響曲的中段彷彿也像是舒伯特寫的。舒伯特的 G 大調弦樂四重奏第一樂章有些地方聽起來驚人地類似布魯克納。兩者之間很少是完全雷同，但許多舒伯特的音樂都可說預示了布魯克納。

大部分舒伯特與布魯克納的相同處很難有嚴格的定義，不管感覺起來多麼清楚。但檢視兩者之間的特定類似之處很有趣：兩人都傾向於沉

浸在自己音樂的美妙中，一點都不想避免所謂「天堂般的長度」[6]。如同舒伯特不會急著放下一個可愛的樂句，布魯克納也絕不會放下某個主題中有意思的一個樂句，直到窮盡了它的所有可能性。在此兩人都與貝多芬迥然不同，貝多芬晚期風格喜歡重複一個短小的動機，例如第九交響曲的中段主題反覆 23 次、作品 135 第十六號弦樂四重奏第二樂章甚快板反覆 51 次那個短小動機。舒伯特與布魯克納則喜歡把動機獨立發展，而且是在發展部以外的段落，特別是在首次出現與尾聲處。因此有時候舒伯特會在呈示部就窮盡了某動機的所有可能，以至於到了發展部沒東西可用；但布魯克納從來不會這樣，他那無比重要的發展部永遠佔適當的篇幅比例、也一定只包括主題素材真正的發展。在此兩人的共通點是長度沒有節制。隨口批評他們不願太快結束一個段落或一首作品很容易，但若接受此一特質，也很容易就能分享主題充分發展能獲致的愉悅。

兩人的相似處還沒完：舒伯特與布魯克納都喜歡使用引人注意的轉調。舒伯特顯然是直覺地發現了自己這秘密魔法，後來才想到找理論大師柴克特上課；但布魯克納先找柴克特上了好幾年課才開始創作交響曲，然後將學到的根音進展規則運用在遠系轉調，跟舒伯特一樣是神來之筆。結果是，布魯克納驚人的轉調由於被一個嚴格的系統控制著，所以較為容易分析。而由於舒伯特驚人的音樂素養，雖然缺乏這樣的系統理論基礎，成果卻也不會像是實驗品、而是確實能達成效果，這只能用他的天才解釋。

布魯克納的音樂中當然有些和聲特徵，在舒伯特是找不到的，例如持續低音（來自管風琴演奏）或晚期接近二十世紀的複雜和聲。畢竟由於舒伯特的早逝，他們倆一同活著的年代只有布魯克納出生後的四個年頭，1824-1828。如同我們提過的，兩人能夠比較的不在特定的類似處，而是更深層的、基本的親近關係。

6 【譯註】舒伯特第九號交響曲《偉大》將近 60 分鐘，在 1820 年代是少見的長（除了貝多芬第九）。舒曼在《新音樂雜誌》撰文說那「天堂般的長度，就像四巨冊的長篇小說，也許是尚·保羅所寫的――他也不想停筆，由於最好的原因：為了讓讀者自己繼續創造下去……」。這句「天堂般的長度」(heavenly length)此後廣為人知。

六、布魯克納與華格納

除了舒伯特以外，只有另一個浪漫樂派作曲顯然與布魯克納很接近，那就是華格納。在這裡很重要的是要知道，布魯克納跟韋伯、孟德爾頌與舒曼毫無關聯。他只在早年寫過一些鋼琴曲、傳統的男聲合唱曲，那些完全就是當時流行的「浪漫派沙龍」作品，而且都是平庸之作、比不上任何超越品味變遷而能流傳至今的浪漫派音樂，所以想從中找尋風格影響是沒有必要的、也不會有收穫。雖然事實上這些早期小品的確受到許多其他影響，但當布魯克納開始帶著自信地寫作，就忽視了所有其他早期浪漫派作曲家（雖然他在自己的風格形成前一定也拜讀過他們），彷彿從未聽過他們的音樂。布魯克納與浪漫樂派的連結，就只有舒伯特與華格納。

他與華格納的關係跟舒伯特不一樣，華格納對布魯克納的影響以及結果也很不尋常，來自於最奇特的時機因緣與環境組合。我不想詳述傳記內容，只提及主要因素。

作曲家在成長的過程中，具決定性地發現一位老大師的作品這樣的重大經驗，在布魯克納 41 歲時才發生。這有著重要的心理意義。這種影響通常是純粹美學與技術上的性質，作曲家通常在第十號作品前就能走出來。布魯克納的發現華格納則是一個突然的、爆炸性的心理事件。人到中年、經過多年辛苦學習後，布魯克納一下子變成偉大的作曲家——在他聽了華格納的《唐懷瑟》之後。然後他寫出了第一首偉大的器樂作品，而它——重點來了——卻看不到任何來自啟發創作的曲子的痕跡。本書第二部分將會詳述，這裡只指出布魯克納與華格納關係的獨特性質，首先是其突然的發生。

在討論舒伯特與布魯克納的關係時，我強調那是一種本質上的連結，重要的並非這種影響有可辨的痕跡，而是兩人共同的深層音樂元素。華格納與布魯克納卻是相反。兩人的性格天差地遠、無法比較。其藝術目的也迥異，此處只提概略趨勢。

華格納一輩子都在創造樂劇，負面地講，那是對「絕對音樂」深思熟慮的堅定排斥。而布魯克納選擇的媒介正是華格納宣稱為陳年遺跡的絕對音樂。這種心態與目的上的差異，決定了華格納對布魯克納影響的範圍或限制：比起舒伯特與布魯克納的關係，較不深層、也較容易定義。

在談及華格納的和聲對於布魯克納千絲萬縷的影響時，我們必須提到一個傳記事實。當布魯克納第一次聽到華格納的音樂時，不是一個容易讓新奇事物搞暈頭的年輕學生，而已經是位成熟的理論家。華格納和聲的影響，一開始就經過布魯克納自己堅定的專業判斷。另一方面，並不是他多年的理論學習賦予他無比自信的創作力量，而是華格納歌劇帶來的印象。以上組合的結果是，第一號到第三號交響曲之間的年代充斥著華格納的影響，經過調節但從未消失。這波影響的高峰是第三號交響曲的初版，這作品也是布魯克納首次展露那壯觀的獨特性。從那以後華格納的和聲被整合到布魯克納自己的風格裡。從細節來看此一影響是可以被追蹤到的，但整體音樂效果已經完全改頭換面。純粹從技術上觀點，對這位受柴克特訓練的布魯克納，最明顯的例子是異名同音[7]的使用。舒伯特也廣泛使用，雖然柴克特有點不情願地認可，而布魯克納直接從華格納的樂譜裡拿出來用。

華格納最容易接受的禮贈是龐大的樂團：布魯克納的天才需要豐碑性，而他在華格納的樂團中找到了。但在這裡不是模仿或跟隨華格納；帶著他新近獲得的驚人自信，他只擷取那些適合自己精神與意圖的。他令人驚喜地選擇華格納號，非常適合最後三首交響曲的那些溫暖段落。但布魯克納的樂譜中看不到華格納用來產生效果的許多樂器：低音豎笛、低音小號、英國號、短笛、三角鐵等等。即使是豎琴也只出現在第八號交響曲。除了個別樂器的選擇以外，比較樂譜即可發現布魯克納使用對比樂器群的特徵。這樣的配器在華格納也有，例如《帕西法爾》前奏曲，但布魯克納絕對是從管風琴演奏上採用下來的。雖然在配器上他要深深感謝華格納，但兩者之間的差異比雷同處更為驚人。在布魯克納我們非

7 【譯註】例如前一個調的升 G 可以拿來做為下一個調的降 A，方便充滿想像力地轉調。

常偶爾才聽得到一些華格納風的段落。整體的最後印象是，兩者之間的對比，比起偶爾出現的類似處更有意思。

但是華格納對布魯克納的影響還有另一個層面：對他的生涯。布魯克納對「大師」[8]的敬愛崇拜直接導致他被（錯誤地）認為屬於新德國樂派，也就是華格納派。布魯克納深深感謝華格納，由於林茲《唐懷瑟》演出印象帶來的覺醒以及衍生的創作力。華格納接受第三號交響曲的題獻後，這擴大成千恩萬謝。但典型地，布魯克納從不談論任何相關華格納的事情，除非與他直接有關。他對華格納真正的態度要在樂譜裡發現，而不是他的崇拜裡。但是同時代的其他人們看不到這點。

結果是惡性循環：布魯克納無時無刻宣示對華格納的衷心敬愛，而當時維也納是反華格納派的地盤。原本還蠻友善的樂評漢斯立克，一夜之間變成最可怕的敵人。漢斯立克的敵意，使得布魯克納大受一群華格納派的年輕學生們歡迎，而他們並不瞭解布魯克納完全不是華格納風格的作曲家。因此，朋友與敵人都把布魯克納貼上華格納派的標籤。他從來沒想到，他常常說起華格納的名字，是對他最沒有幫助的事情。沒有誇讚自己的音樂，他自誇自擂的是與華格納的交情，儘管事實上淡如水。

這兩派人拿著華格納與布拉姆斯的名字互相攻擊，卻很少關心純粹音樂上的事情。主要的論戰是關於華格納「未來的音樂」、樂劇、總體藝術的觀念，不是在狹窄的音樂圈裡，而是作為一個公眾議題。許多沒什麼資格做出判斷的人們投入成為華格納派或布拉姆斯派的狂熱支持者，採取中立立場的人被批評，換邊投靠敵營的話會被鄙視。就如同所有引起大眾興趣的爭議，雙方都更容易產生惡意言論而非建設性論述。華格納自己的文章更加強了這些噪音。整體來說華格納派比保守派的聲音多一些。布拉姆斯的確有一次簽署了一個反對新德國樂派的宣言，但後來他就把這些事情留給那些「布拉姆斯派」了。雖說如果有人不小心在面

8 【譯註】華格納晚年，學生後輩包括布魯克納等人對他的尊稱，華格納自己在書信中也常這樣署名。Meister 這字讓人想起《紐倫堡名歌手》裡大家對那些歌唱大師，或是大衛對師傅薩克斯的稱呼。

前提起布拉姆斯的話華格納會發脾氣，布拉姆斯倒是蠻冷靜，還曾開玩笑說自己是最好的華格納派，然後在自己豐富的手稿收藏中確保華格納的筆跡有被保留下來。

布魯克納誤入戰場，結果成了唯一的傷亡。漢斯立克的敵意，以及那一群華格納派學生，一起把布魯克納變成烈士。真正的爭議點對他來說毫無意義，很可能他也不太知道到底是為了什麼。他接近華格納作品的方式對於華格納派來說是無法接受的：只享受音樂、不關心戲劇；舞台上發生的事情偶爾才會引起他的好奇心。在《女武神》演出後他問朋友：「到底布倫希德為什麼要被燒死啊？」他喜愛《崔斯坦與伊索德》，但他讀的譜是沒有歌詞的。他在歌劇院最喜歡的座位是包廂盡頭，幾乎看不到舞台但可以看到樂團池。在他看來華格納的作品就是音樂作品、不是其他任何東西。他聽的是音樂，而那音樂在他肥沃的心房種下了種子、觸發了他的創造力。

布魯克納自外於拜魯特哲學的獨立性，證據就在他自己的作品裡。他寫的是交響曲，即使華格納的核心論述是（在華格納看來）貝多芬的合唱交響曲已經終結了絕對音樂的時代。白遼士 1829 年的幻想交響曲以及李斯特 1849 年的群山交響曲開啟了標題音樂的時代，這是唯一可以在偉大的樂劇陰影下存在的。而布魯克納寫作的是交響曲，彷彿從未聽過以上論點。

布魯克納的年輕學生們當然注意到了這個問題而憂心忡忡，他們的思考邏輯盲目地採取華格納的論述：既然只有可憐的布拉姆斯在寫作古老的絕對音樂，而既然布魯克納敬愛華格納、他的交響曲就不可能是絕對音樂。因此，布魯克納的交響曲應該是有標題內容的。他們一直問布魯克納，他交響曲隱藏的「標題內容」是甚麼，直到作曲家好心地說出一些故事。

第八號交響曲的終樂章（他最偉大的樂章之一）是這樣說的：「終曲。皇帝在歐慕茲會見沙皇－－弦樂。馬背上的哥薩克騎兵－－銅管、軍樂。小號：兩位陛下見面時的信號曲……」。在試著為第四號交響曲編出一些故事時，布魯克納在終曲前文思枯竭而承認：「終曲－－寫終曲時我心裡在想什麼？我真的記不得來了。」以華格納的標準來看，這些故事實在牽強，但那些朋友們很滿意：布魯克納的確與布拉姆斯不同！

他作曲時有想著什麼的！由於布魯克納自己的故事顯然不夠，朋友們就編出了更完整的內容。夏爾克兄弟(J. Schalk & F. Schalk)提供了第七號與第八號交響曲的「標題內容」，特別是第八號，其年少輕狂的陳腔濫調與半調子哲學語言，即使是布魯克納最惡毒的敵人也沒法寫得更荒謬。即使通常對這些事情不太敏感的布魯克納，也對這些無聊廢話感到警覺，生氣地質問作者：如果你想寫詩，幹嘛要把我的交響曲拖進來？

在他看來，與華格納的關係持續為他帶來快樂。他永遠記得敬愛的大師對他偶爾說過的親切話語，完全沒有意識到他在維也納最大的阻礙就是這個。很奇怪的是，與他接觸的那少數幾位真正有知識的人們——不論朋友或敵人——沒有一個人注意到，即使有著華格納號與其他影響，布魯克納更像是個「舒伯特派」，如果真要把他跟別人綁在一起的話。當然如果他與舒伯特的親近在維也納被發現了的話也不會有太大好處，因為舒伯特的 C 大調交響曲終於能在維也納演出時，也是反應冷淡。

本書第二部分會提到布魯克納多次從維也納前往拜魯特，也多次回到聖弗里安、克雷姆斯、新堡修道院。想要來決定他到底是屬於這兩個極端對比世界的哪一個會是徒勞的，因為他顯然並沒有感覺到我們所感到的對比。拜訪這些修道院時他被歡迎而住在修道院的核心，可能也很少看過那些招待王公貴族以及遊客的富麗堂皇的房間。他顯然可以與修士們打成一片，雖然他從未考慮過長久居住這裡甚至出家。他性格中的某些部份，特別是他對生活的單純態度，容易讓人誤以為他適合宗教生活。當然，我們也很難想像布魯克納出現在熙熙攘攘的拜魯特音樂節的樣子。對比的世界被整合到布魯克納的作品裡，而不是他的奇怪性格裡。布魯克納的交響曲不能說反映了修道院的平靜穩定。這些龐大作品中的片刻見證了，從管風琴席看到的聖弗里安修道院的壯觀巴洛克教堂——那是布魯克納生命的一部分，也有其他片刻揭露了他對華格納的敬愛。如果對布魯克納的作品有著全盤了解，就不會輕易地把他分到哪一個類別。

七、布魯克納問題？

以上總結了布魯克納的主要特徵，但無法將他放在十九世紀音樂史的哪個傳統類別。我們無法決定的定義，卻常常被一般樂評家或缺乏批評的愛好者、所謂「布魯克納迷」隨口給出。客觀但並非冷漠疏離的評估，可以指出布魯克納與常見「類別」的共通點，僅止於此。關於所受影響或傾向的討論則指向一個結論：他的獨特性。因此並沒有所謂的「布魯克納問題」，他的作品無論如何都是貝多芬之後最偉大的交響曲成就。

即使他是這麼晚才被接受，也無損他的偉大。音樂史上這種延遲所在多有。我們今日難以理解，曾經有音樂文化已高度發展的好幾代人幾乎完全忘了巴哈；即使重新發掘了馬太受難曲，巴哈的平均律還是長久被認為是抽象架構、不適合演奏與欣賞。當年許多對音樂了解深刻的人們，包括柴可夫斯基，相信貝多芬的最後幾首弦樂四重奏是心智失衡下的作品，其他比較客氣的人們則模糊地講到老年「衰退」。難道有「巴哈問題」或是「貝多芬問題」嗎？？

關於布魯克納有很多根本是無聊文字，還老是反覆出現。第二部分會顯示大部分標準的誤會來自布魯克納同時代的人們，特別是他最大的敵人漢斯立克(E. Hanslick, 1825-1904)，也來自他最好的朋友們，而他們都不是什麼偉大人物。對曲式的批評有一段時間是有道理的，因為那時只有被竄改的樂譜版本；自從出版了原始版本，這些批評已然失效。

本書中並不會否認，布魯克納的作品中有一些在貝多芬裡找不到的弱點。你很容易可以取笑他的一些特徵，例如老套的模進手法、永遠都是漸強到達高潮、第一樂章常用的結尾方式，或者最大的笑話－－休止符。有些樂評甚至說，布魯克納的交響曲就是組合了奧地利的約德爾[9]曲調、華格納風的銅管，加上休止符。在此對於布魯克納的弱點該說的，

9 【譯註】Yodeling，阿爾卑斯山區使用真假嗓音轉換的歌唱方式。

會在正確的前後文之下討論，以真正的比例指出。此外，我也不會尋找對華格納的引用。

　　布魯克納是否有一天能像貝多芬、舒伯特甚至布拉姆斯那樣受歡迎，則是另外一個問題。他的音樂並不乾澀、也不樸素，充滿了對比，使得他很容易被馬上欣賞。困難點在於他持續的張力，雖然「情緒」有時可能放鬆，可強度沒有一刻降低。因此要比較的話，不能跟貝多芬、舒伯特、布拉姆斯那些最討喜的曲子比，而是要比貝多芬的最後幾首弦樂四重奏、舒伯特的 G 大調弦樂四重奏作品 161、布拉姆斯的悲劇序曲。布魯克納的音樂，雖然容易接近，但不是「輕音樂」。他的寬廣音樂要求演奏者與聽眾高度專注一個多小時，一定會使某些人感到痛苦，自然也就會怪罪布魯克納。

> **布魯克納的音樂單純但不簡單[10]，**
> **感受深刻但不會多愁善感，**
> **複雜但並不精細，**
> **發人深省但並非智識性的。**

　　瞭解與愛上布魯克納是一種心智運動，也是一個回報豐富的經驗。

10 【譯註】這幾句話是絕佳的總結，我每次演講都會引用。但是中文翻譯有困難，在此列出原文以求教于方家，尤其是"elemental"一字的中譯：
Bruckner's music is elemental, but not simple;
deeply felt but not sentimental;
complex but not sophisticated;
thought-stirring but not intellectual.
此外我想自己添加一句：Dramatic but not theatrical 戲劇性但並非劇場感的，這是與馬勒充滿劇場感的交響曲比較而言（聽聽那些 off-stage 幕後音樂）。

布魯克納的生涯

原著：爾文·東柏格

中譯：詹益昌

一、兒童時期與教育

　　約瑟夫‧安東‧布魯克納於 1824 年 9 月 4 日出生在上奧地利省、靠近省城林茲(Linz)的一個小村莊安斯費爾登(Ansfelden)。他的父親安東(1791-1837)是村莊裡學堂的老師，跟他的祖父一樣。母親是附近城鎮公務人員的女兒。布魯克納是十二個小孩中最早出生的，而他許多兄弟姊妹都在幼年夭折。

　　如同學堂老師的家庭可以被期待地，這小孩很快就從父親那裡接受了音樂啟蒙，十歲時他就偶爾被允許在教堂儀式中演奏管風琴。在普通周日，彌撒通常是由兩支小提琴、低音提琴與管風琴伴奏獨唱者與合唱團；節慶周日的話會加入兩隻小號，讓這孩子特別高興。這就是當時村裡的教堂音樂，也沒什麼特別。由於薩爾茲堡大主教指示，米凱爾‧海頓(M. Haydn, 1737-1806)為一整年的儀式譜寫的升階聖歌(Graduals)與奉獻曲(Offertories)，在此被改編成四部合唱，由管風琴與兩支小提琴、偶爾加上小號、法國號以及（更少見的）長號伴奏。

　　學堂老師的這個孩子顯露出一些音樂天賦，讓父親覺得可以增加課程。於是將他送到他的教父懷斯(J. Weiss)那裡，他也是附近村莊霍欣(Hörsching)的學堂老師、但會譜曲。從表兄懷斯（布魯克納的家庭這樣稱呼他，因為他是父親的小舅子），這位十一歲的孩子第一次有系統地學習管風琴演奏，也寫出了最早的作品。從此之後他將終身作曲，技巧越來越成熟，但他的作曲天賦相當罕見地大器晚成。這些最早的作品包括四首管風琴前奏曲，其中一首包含了一個特別的轉調、笨拙地以同音異名的方式達成。但在管風琴演奏上的進步神速，使得這孩子常常在儀式上代打。在霍欣這

安斯費爾登村莊，右後方的村莊學堂
是布魯克納出生地，現為紀念館

29

裡，他也第一次聽到當地演出的海頓《創世紀》、《四季》以及一首莫札特的彌撒。這可能是布魯克納生命中最幸福快樂的時光，直到不幸地父親因肺結核而病重。

布魯克納一輩子都懷念感謝懷斯，而他最後因為當地一些惡意毀謗而自殺身亡。布魯克納寫下的最後幾封信中，有一封在 1895 年十二月如此回答霍欣當時牧師的詢問：

沒錯：1835 到 1837 年我住在霍欣，在那第一次與表兄教父懷斯先生演奏管風琴。我希望尊敬的牧師先生能在彌撒中追思這個可憐人。

他返回安斯費爾登不久，1837 年 6 月 7 日，牧師便被召喚來為垂死的父親做最後聖禮。布魯克納擔任牧師助手，最後他父親斷氣時，他也昏倒了。

於是安斯費爾登的家庭瓦解了，經由他母親的努力以及主教的慷慨協助，布魯克納得以進入奧古斯丁會的聖佛里安修道院合唱學校。主教的協助尤其關鍵，因為那時布魯克納已經變聲，在合唱團裡應該是用不上他的。他在這學校裡受的教育使得他日後可以從事教師的職業，母親與其他小孩則移居到另一個村莊。

布魯克納則第一次接受了系統性的數字低音、鋼琴與管風琴、小提琴演奏的教育。這座壯觀機構與修道院氛圍以及那座大管風琴的音響（但學生不允許演奏）給他的印象，比起教育本身來得更深刻。聖佛里安修道院是 1686 年由建築師卡隆內（義大利畫家／建築師貝理尼的學生）開始建造，於 1715 年由建築師普蘭刀爾完成－－他也建造了更著名的巴洛克風格梅爾克(Melk)修道院。那座大管風琴是克里斯曼的作品，1770年開始花了四年時間完成。這樂器一個令人不滿意的方面是送氣不足，許多年來嘗試用當時技術允許的各種辦法來改善此點，但要到 1930 年引進電氣設備後才解決。

當十三歲的布魯克納第一次見到聖佛里安修道院時，其壯觀與安斯費爾登與霍欣的村莊學堂必然形成巨大的對比，而對他留下深刻印象，象徵了教會的光榮與權勢。要真正見識這巴洛克的壯麗，你必須親自造訪聖佛里安或梅爾克修道院，因為照片無法呈現這兩座世界最佳巴洛克建築的壯麗與風格統一。在這裡布魯克納打下了終身與教會深刻連結的

基礎，特別是與聖佛里安修道院。他與聖佛里安的連結持續超過他的生命：修道院地窖中、大管風琴下方，是他的石棺所在。聖佛里安是他最喜歡的度假處，也成為他最後安息處。

在聖佛里安最初幾年是普通的學校教育，不錯的音樂教學加上其他一般課程。學校校長波格納教導數字低音、葛魯伯是他的小提琴老師，管風琴師卡丁格(A. Kattinger)則負責鋼琴與管風琴課。然後還有養成教師的課程，再加上外訓。

1840 年布魯克納被送到林茲進行十個月的外訓，包括許多科目如音樂理論與管風琴演奏。在這段時間布魯克納才第一次聽到管絃樂，包括貝多芬的第四號交響曲。林茲的教堂音樂是由敦柏格(J. Dürrnberger)主持，著重於米凱爾與約瑟夫海頓的音樂以及少許的莫札特。布魯克納跟隨敦柏格學習，使用他寫的和聲學與數字低音的書。他狂熱認真地學習，在這幾個月裡面抄寫了巴哈《賦格的藝術》以及亞伯希特伯格(J. Albrechtsberger, 1739-1809)的一些賦格。課程結束後有考試，布魯克納通過了並獲得一紙證書－－這是第一張，但可不是布魯克納生涯中最後一次考試與最後一張證書。直到熟齡，他在完成課程後一定要求考試以及獲得證書，再加上許多自己報名參加的考試。下一個是 1841 年的特別考試，考的是他與敦柏格學習的和聲理論。

帶著這些證書，十七歲的布魯克納得到第一份教書的職位，成為溫德哈格(Windhaag)學堂老師的助理，那是一個大約兩百位居民的孤獨村莊。這工作很可憐，年薪只有 12 個佛羅林，工作還包括下田耕種。一天的開始是凌晨四點敲響晨鐘，一直要工作到晚上九點敲響晚鐘。為了貼補那微薄收入，周日時他還在酒館裡演奏小提琴伴舞。學堂老師不了解這年輕人不尋常的嚴肅個性，因而與他的關係並不好。兩年的辛苦工作後（他也在此創作了一首彌撒曲與一首歌喉讚頌），布魯克納終於反叛了，拒絕再拉堆肥車。聖佛里安修道院因此收到了雇主抱怨，布魯克納於是被懲罰調到克隆斯朵夫(Kronstorf)，一個更小的村莊。這「懲罰」是由修士長阿內特(M. Arneth)決定的，而他其實蠻喜歡布魯克納，結果對布魯克納相當受用。克隆斯朵夫村莊更靠近聖佛里安與史泰爾鎮(Steyr)，使得他得以接近這兩地豐富的音樂活動並獲得新的體驗。

我們可以猜測，阿內特辨認出了布魯克納的音樂天賦或至少是學習的異常認真，因而這調動似乎是經過深思熟慮。阿內特對音樂有興趣，他的兩個兄弟都是舒伯特的親密朋友，也常來聖佛里安作客。

布魯克納於 1843 年一月抵達克隆斯朵夫，在此的生活條件較佳、與資深學堂老師的關係也較融洽，然後他有機會演奏史泰爾鎮上的管風琴。他也是在史泰爾鎮第一次接觸到舒伯特的音樂，也幸運地結識一位管風琴家柴納提(L. Zenetti)，學到了一些音樂理論，這主要是關於數字低音。也是經由柴納提，布魯克納首次接觸到巴哈的平均律與管風琴作品。

當然在這段期間，音樂教育只是布魯克納的教師與管風琴師養成教育裡的一個層面。可以感覺到他受的音樂教育似乎超過這個範圍，但他顯然未曾計畫要專攻音樂。1845 年他通過了中學教師的初步考試（最終試是 1855 年），這使他在聖佛里安他的母校獲得較好的助理教師職位，年薪 36 佛羅林還包食宿。管風琴師卡丁格以及此處較好的管風琴，幫助了他的音樂發展。他繼續研讀理論，使用的是馬普格(F. Marpurg, 1718-1795)的賦格論文，那是柴克特（他未來的老師）編輯的新版。

1850 年妻子過世後，卡丁格搬離聖佛里安修道院。當年二月份布魯克納被暫時任命為管風琴師，年薪 80 佛羅林，使得他的總年薪達到 152 佛羅林加上免費食宿。這個暫時任命一直沒有正式化，在 1855 年十二月他最後簽署的薪水收據上，仍然簽名「代理管風琴師」[11]。

薪水增加對他不僅很有用，在心理層面也是終生受用。早在 1841 年第一份職位之後，他才十七歲就買了一份退休金保險，保費是從那微薄薪水中擠出來的。

在克隆斯朵夫布魯克納一直忙著作曲，回到聖佛里安自然讓他獲得更多視野來寫作教會音樂。此時期的作品證明了他的作曲技術越發純熟，但所有作品幾乎都不起眼。然而有兩個作品中似乎鼓動著布魯克納的命運：1849 年的 D 小調《安魂曲》，在他朋友也是修道院法庭官員的葬禮

11 此處要感謝聖佛里安的神父林尼格，將布魯克納簽署的最後一份收據給我看

上演出，逝者把新近購置的貝森朵夫鋼琴留給了布魯克納——他持續使用這樂器直到過世。另外一部作品是 1854 年的《莊嚴彌撒》。後來只有那首《安魂曲》被布魯克納認為是重要的作品，直到 1894 年他還拿起來修訂。除了眾多的教會音樂以外，在這些日子裡他也寫作了一些男聲合唱曲。

布魯克納一直持續接受音樂以外的教育學訓練，1851 年獲得一張拉丁文的證書，增加了他已然龐大的證書收藏。1853 年他旅行至維也納——不可避免地——接受另一個管風琴演奏與即興的考試。評審包括柴克特，我們日後會常常聽到這個名字。這麼認真狂熱地考試與收集證書，幾乎變成一種強迫症。他會向長官要求出具努力工作的證書，也向他無疑很信任的修士長阿內特要求白紙黑字寫下保證加薪的證明。

收集白紙黑字證明的興味並非一種獨立現象，而是許多佐證之一，顯示布魯克納無法從自己即使算是蒸蒸日上的生涯與活動獲得滿足。這時期的信件，到處迴響著隱晦的不快與焦躁：

> 我永遠憂鬱孤獨地坐在這小房間裡。沒有人能讓我敞開心房，他們總是一再地誤解我，而我必須默默承受。這機構對待音樂與音樂家們相當冷漠……我在此永遠不能歡笑，因此不能揭露我的任何計畫。

他信中提到的計畫會讓人有點驚訝。在他奇怪的焦躁之下，布魯克納考慮放棄音樂生涯、改為研究法律，或至少做個法庭職員。這些計畫並非白日夢，1854 年七月他去申請了一個法庭職位，指出他曾偶爾在聖佛里安的法庭擔任助手。很幸運地，他被拒絕了因而必須繼續做管風琴師，不過也沒有跡象顯示他很失望。同一年他安排了另一場管風琴考試，評審是維也納（先前在布拉格）的宮廷樂長阿斯邁爾(I. Assmayr)[12]。

12 威雷茲(E. Wellesz)將布魯克納的生涯詮釋成一個有意識的發展過程，直到抵達他意志力、野心與內在信心決定的最終目標。但他對布魯克納生涯階段的總結，忽視了那痛苦的、對命運的不確定感。他的養成期那麼多個年頭裡，心裡始終看不到他最後能成為甚麼樣的人物。("Bruckner and the Process of Musical Creation", *The Musical Quarterly*, 1938.)

我們必須多說些關於布魯克納的抑鬱傾向。最早的例子無法完全解釋，但無疑地有一部分來自他對一位十六歲女孩不成功的追求，對她來說他年紀太大了。還有教士長阿內特在 1854 年三月過世也必然深深地影響了布魯克納，他失去了一直照顧著他發展的恩人。布魯克納為阿內特譜寫的《救主頌》(Libera)，在 1896 年作曲家入土為安時也再次被唱起。阿內特的繼任者是麥爾，為了他 1854 年九月的就任儀式，布魯克納譜寫了一首降 B 小調彌撒。

不論他曾努力與達成了多少，到了 1855 年法律這行對他已經失去吸引力，然後他覺得自己的音樂教育似乎還不夠完整。

兩年前他在維也納的管風琴考試中，有一位權威評審是著名的音樂理論家柴克特，被公認是當代最重要的音樂教師。他的學問被彙整到三冊著作《作曲原則》(1853-1855)，還有前文提及的他編輯的馬普格賦格論文裡。柴克特是位理論家同時也作曲，出版過無數作品，還有大約五千首賦格散佚在手稿之間。有出版的作品包括鋼琴曲、華爾滋、歌曲、彌撒、兩首弦樂四重奏，甚至有一齣你不會料到音樂理論家會寫的通俗歌劇《Ali Hitsch-Hatsch》。因為宮廷樂長阿斯麥爾的建議，布魯克納到維也納將他的莊嚴彌撒讓柴克特過目，並被接受為私人學生。很有趣的是，舒伯特在生命的最後一年也曾想拜柴克特為師，但是否有上過課就無法證實了。

1854 年的布魯克納

然而在布魯克納能利用這個理論學習的機會之前，他生涯中一個重大的改變發生了。

二、林茲大教堂管風琴師

林茲大教堂的管風琴師去世了，此職位的申請者在 1855 年 11 月 13 日要試奏給委員會聽。布魯克納並未申請、也沒想申請，但他那天還是去了林茲，因為想聽聽那些申請者的演奏。兩位申請者都沒通過賦格即興的考驗。老師敦柏格注意到布魯克納在場，就請他上前。遲疑了一下後布魯克納同意了，而後演奏得非常成功。然而這只是初試，複試要到次年 1 月 25 日並讓其他經過書面審查的候選人參與。到了十二月中，布魯克納還是沒有遞出申請。但他最後還是被老師逼著出席：

> 當其他人都在忙時，你卻閒閒坐家裡。你必須去熟悉那座管風琴，還有跟市長認識認識。最重要的是，你必須盡快遞出申請書。你的冷淡讓我生氣。你似乎一點都不明瞭世事。

同時布魯克納被勸告在與重要人士會面時衣著要得體些，「不要穿那件少了一個扣子的外套、還圍著圍巾。」最後布魯克納終於遞出申請書並參加考試，另外還有三位候選人。結果是布魯克納中選。評審委員會冗長正式的紀錄這樣寫道：

> ……安東·布魯克納被問到是否能以 C 小調參加考試。另一位候選人先前以太困難而拒絕，他則明快答應，隨即即興了一段嚴格的賦格曲。此外他還應要求以超卓能力執行了一段困難的聖詠伴奏，不僅賞心悅耳、聽了還想再聽。他對管風琴的處理成熟且足以獲得任何榮譽（如同他著名的教會音樂曲的技巧所顯示）……布魯克納先生被認為是此職位的完美人選，因為他長久優異的研究與廣泛的技巧學習……

紀錄顯示另外兩位候選人也試圖以自己的方法來克服這困難：那就是盡可能迅速地放下被給予的主題，匆忙地過門到一段小心準備的「即興」。

因此三十二歲的布魯克納成為林茲大教堂的管風琴師。他一輩子都維持習慣，持續演奏、磨練管風琴技術。由於林茲主教魯丁格(F. Rudigier)的個人影響力，他得以在將臨期(Advent)與預苦期(Lent)間請假前往維也納見柴克特。主教對布魯克納的演奏、甚至對他的個性都印象

深刻。布魯克納離開林茲之後，主教常常要求布魯克納回來為他私下演奏。布魯克納最早的傳記作者布盧那(F. Brunner)告訴我們，主教總是非常尊敬地迎接布魯克納，就像是對王公貴族那樣。

林茲的舊主教座堂，布魯納當年使用的管風琴

與柴克特的學習，通常以函授的方式進行－－持續了五年。布魯克納認為這無比重要，在這段期間幾乎沒有作曲。這可能是由於柴克特的要求－－他通常不鼓勵學生們在學習期間自由譜曲（令人不禁懷疑，如果舒伯特真成為他的學生會不會也被禁止作曲）。每個學期末，布魯克納－－忠於他的興趣－－都會要求老師出具書面証書、證明他的進展。他的認真是如此特異，使得（以對學生嚴格教學聞名的）柴克特也緊張起來，試著約束這位不尋常的學生：

> 為了確保你來維也納時健康無礙，我要你好好照顧自己、充分休息。我向你保證相信你的認真，如果你因為用腦過度而生病，我會傷心的。我得告訴你：我從未見過這麼努力的學生……

布魯克納後來說，他當時每天花七小時在柴克特的作業上。

柴克特的和聲理論衍生自拉摩(J.-P. Rameau, 1683-1764)發現的基礎低音，每個和弦的根音與其轉位。這些根音（雖然不一定聽得到）有系統地以四度或五度音程進展，統治了整個轉調系統。這個系統無法簡單說明，詳細說明也會超出本書範圍。除了知道這套理論應用的複雜度以外，要知道布魯克納開始學習時已經受過良好訓練，因此柴克特著重在進階應用。布魯克納對這套理論的圓熟精通，使得他後來的創作獲致特別精純的和聲，特別是進展到遠系調時。當然如果他沒有作曲天才，這五年學習也無法讓他寫出傑作；也沒有跡象顯示柴克特在他身上看到什麼，除了一位努力得令人警覺的學生以外。作為完善了傳統理論的學者，當時人們認為柴克特是傳統的捍衛者；後世則記得他是布魯克納的老師。

到了 1861 年，即使是布魯克納自己也終於相信，他的音樂學習沒有遺漏了什麼。他當然不會滿足，除非經過他人的肯定，因此照例安排了一場特別的考試。這次他似乎有著真正的目的，不只是想要得到另一張正式證書，他想要證書上寫著他能勝任音樂院的教學工作。當年十二月這場考試在維也納的皮亞爾會教堂舉行，評審包括以下權威：維也納音樂院總監荷姆伯格、樂友協會總監何貝克(J. v. Herbeck, 1831-1877)、宮廷歌劇院指揮戴索夫、教育部委員貝克博士，還有柴克特。何貝克總結了當天的印象：「應該是他來考我們才對！」，然後從此成為布魯克納的好友。

跟著柴克特，布魯克納學到了一套理論，對此完整精通雖然在管風琴即興或教會音樂譜曲時有些實際用處，但這本質上是無法提供靈感的。墨守成規很少能產生活躍的精神。布魯克納了解理論學習的空洞危險，而選擇用許多自由即興與經常地聆聽好音樂來抗衡。但比起接受如此深刻的訓練以前，他還是沒有更接近能寫出一個偉大作品：

這位大教堂管風琴師奇特的孜孜苦學，在林茲並非無人注意到。當地快活(Frohsinn)合唱團的前任指揮史托克在一篇報紙文章中批評他：那是關於一場舒曼作品的演出，他寫道舒曼不是那種人：汲汲營營到處拜師、盲目地漫遊於學術圈沙漠，認為研究曲式與熟習對位就可以達到藝術最終目標。布魯克納有足夠理由相信他寫的就是自己，他寫信給朋友道：

在林茲我是唯一在研究對位的人，但我才沒有汲汲營營到處拜師。史托克不應該想像我相信完成這些學習就可抵達音樂的頂峰。

這些話的重要性在於，顯示布魯克納認為努力專注的學習只是次要的。他沒說出這些學習的終極目標也很重要，的確他那些無聊的信件往來完全未曾流露出對於命運有任何明確的想法。想獲得證書以進入音樂院教書只是個後見之明，不可能是初衷，因為我們知道在他首次接觸柴克特與第一次上課之間，他獲得了大教堂管風琴師的職位。

在林茲，布魯克納也結識了歌劇指揮基茲勒(O. Kitzler, 1834-1915)，他曾偶爾在布魯克納的教堂音樂會中演奏大提琴。這段友誼將在布魯克納的生涯中扮演跟柴克特的學習一樣重要的角色。基茲勒沒有柴克特那麼有名，但他是在對的時刻出現的對的人。他是經驗豐富的實務音樂家，

布魯克納以前從未認識過這樣的人，自然印象深刻，然後－－還有別的可能嗎？－－就要求這位小十歲的年輕人幫他上課。他們經常見面，學習曲式與配器，布魯克納由此熟悉了貝多芬的世界。他的作業包括將貝多芬的鋼琴奏鳴曲作品 13 改編成管絃樂。不像柴克特，基茲勒年輕又時髦，也經由華格納的樂譜向這位學生介紹現代管弦樂團的配器。在基茲勒的指導下，布魯克納寫作了一些管絃樂作品包括一首帶著濃厚華格納影響的 F 小調交響曲[13]，以及一首 G 小調序曲。這首交響曲擁有主題間的關聯性以及主題的反行－－暗示了後來的風格特色－－但真的只是習作。G 小調序曲倒是個令人愉悅的作品，雖然它偶爾演出時被作曲家認

基茲勒(O. Kitzler, 1834-1915)

為只是首習作。從生涯上來看，這些嘗試顯示了在基茲勒教導下布魯克納將注意力轉向交響曲式，也是第一次偶爾出現了布魯克納獨一無二的風格，例如那首序曲的第二主題。

　　基茲勒的影響，還得再加上其他朋友的影響－－特別是政府官員麥菲爾德（一位受過良好教育的愛樂者）以及夫人貝蒂（一位頗成功的鋼琴家、曾獲得克拉拉‧舒曼的讚美）。麥菲爾德夫婦為布魯克納開啟了許多新的視野，也是經由他們才知道了《崔斯坦與伊索德》。

13 【譯註】這很少演出的第一首 F 小調交響曲有時被稱為第零零號交響曲（兩個零）。因為後來在第一號與第二號之間還有一首 D 小調交響曲，布魯克納晚年整理曲譜時說這首「不算數」，因此被稱為第零號交響曲或 "Die Nullte"，偶爾可見演出，也頗有演出價值。

三、自我發現

　　1863 年 2 月，布魯克納第一次聽到一齣完整的華格納作品：基茲勒要指揮兩場《唐懷瑟》演出，送了一些票給他的學生。三個月前他就已經把樂譜給布魯克納以研究配器。布魯克納徹底研讀了樂譜，排練時可能也在場。

　　這是布魯克納生涯的轉捩點，就在經歷這場歌劇之後，他證明了自己是位偉大的作曲家。在檢視此一事件時，我們不能忽視以下傳記事實：布魯克納接觸華格納是在窮盡了傳統理論的學習之後（而他對傳統有著深刻的尊重）。發生的時間正是這個人的兩個不同面向－－學究理論家與有血有肉的藝術家－－已經使他天真地欣慰於，注意到貝多芬有多麼常違反柴克特的規定（而那並不允許例外）。再次強調，布魯克納此時已達到了技術圓熟，足以向他保證一個優秀的生涯。然而他並未顯示滿意或自傲－－有哪個管風琴師擁有像這樣的資格？布魯克納卻一直感到不滿足，常常到了焦躁的地步。

　　然後這位林茲大教堂的管風琴師，在 1863 年二月聽到了華格納的《唐懷瑟》。此前他一輩子對音樂的紙上探索都是毫不質疑地依賴既有權威，在華格納的樂譜裡他發現了超越先前經驗的音樂，但聽到的東西讓他信服。布魯克納永遠不會成為反叛者，很幸運地，他也不必成為反叛者：因為對華格納的印象，讓他簡單地認為華格納也無疑地是個「權威」、「大師」。帶著學來的戒律與一個大師的範例，布魯克納打開了創作自由的大門，而那自由本來就是他的。這也許聽來像是浪漫的虛構，或至少是過度簡化了一個心理事件。然而這本書裡有許多地方可以證明這並不是一個可疑的簡化。這個人的反應是如此單純（在此並無貶義），實在也無法簡化。

　　布魯克納自己從未談論過 1863 年所經歷的轉變，很可能他也沒有自覺。然而天才最初的流露很少能被解釋，不論是早年發跡如同舒伯特、孟德爾頌與莫札特，或是大器晚成如布魯克納。

　　《唐懷瑟》演出後，這位膽怯的教會管風琴師寫出了一部充滿大師力量與自信獨特的作品，而且，只有一絲絲華格納影響的痕跡。為獨唱

者、合唱團與大型管弦樂團寫作的 D 小調彌撒便是這個重要的作品，布魯克納自我發現的第一顆果實。在這裡我們第一次發現他無疑的大師手法。這部作品在 1864 年的 9 月完成、11 月在林茲大教堂首演，反應好到在幾周後安排了另一場音樂會形式演出。

下一首 E 小調彌撒是在 1866 年寫作，回歸到較符合宗教儀式的風格。寫給八聲部合唱，然後稀疏地使用一個包括木管與銅管的樂團。它豐富的對位與和聲，連接了偉大的複音音樂年代與最現代的趨勢，樂器的稀疏使用可說預示了二十世紀教會音樂的趨勢。但這作品主要的重要性，在於那嚴肅追尋以及表現力與儀式限制之間取得的平衡，還有令人難忘的樂器使用。布魯克納在 1882 年修訂了這作品。

布魯克納在林茲的活動並不限於教堂工作，他也是快活合唱團的指揮，從 1860 到 1861，然後是 1868 年一段時間。他為合唱團寫了一些世俗曲子，也似乎是個優秀的合唱指揮，帶著合唱團參加克倫姆斯與紐倫堡的著名音樂節。

有趣的是，為準備到紐倫堡參加音樂節慶，1868 年布魯克納在林茲指揮了《紐倫堡名歌手》終曲段落的第一次公開演出[14]。最初他向華格納請求能演出他的一首適當曲子，華格納在 1868 年一月這樣回覆：

> 我衷心感謝你非常親切的來信，並請你告訴快活合唱團的先生們，他們的鼓勵讓我多麼快樂。我很樂意遵命提供一首適合的男聲合唱作品。但你一定也知道，這樣的曲子在我的作品裡很少。思量過後，既然你提到會有一場節慶音樂會加上管弦樂團與女聲合唱，我想我可以提供你，我最新作品《紐倫堡名歌手》的終曲。

> 這裡有一段男低音獨唱，很好聽也不太難，再加上完整管絃樂團與合唱團。你可以寫信給緬因茲的蕭特出版社要求一份鋼琴人聲譜，前兩幕已經完成，第三幕很快也會。第三幕的管弦樂總譜很可能也

14 【譯註】《紐倫堡名歌手》全曲是 1868 年六月在慕尼黑首演。

快完成了，那可以讓你比對想要的段落。如果還沒有的話，去找慕尼黑宮廷劇院的合唱指揮李希特跟他要一份。

信件最後，華格納「很樂意地」接受了快活合唱團的榮譽會員資格。

布魯克納作為管風琴師與合唱指揮的名聲在林茲頗高。D 小調彌撒演出後，他被普遍認為是位品質非比尋常的作曲家，也第一次被維也納的媒體提到。即使有這首彌撒曲，世人也完全沒有料到接下來的事：布魯克納將注意力幾乎完全轉向到交響曲上面，然後成為奧地利最偉大的作曲家之一。1865 年六月到 1866 年七月間，他寫下了決定性的作品：C 小調第一號交響曲。

1865 年 6 月，布魯克納被邀請到慕尼黑參加《崔斯坦與伊索德》的首演，在那裏他把未完成的第一號交響曲手稿讓住同一家旅館的安東・魯賓斯坦(A. Rubinstein)過目，甚至也拿給畢羅看，但不敢拿給華格納。畢羅感到印象深刻，反應混合了對樂思的驚訝欽佩，以及對執行的大膽感到警覺[15]。許多年後，這作品也對作曲家沃爾夫(H. Wolf, 1860-1903)產生了類似的印象。

不幸地，第一號交響曲在林茲的首演條件不佳。樂團並不理想，包括劇院管弦樂團、兩個當地軍團軍樂隊的成員以及業餘人士；只有十二把小提琴、三把中提琴、三隻大提琴與三隻低音提琴。音樂家們與當地的聽眾們也無法被期待能了解這龐大原創性作品的複雜層面，事實上聽眾也頗稀疏，因為前一天鎮上跨越多瑙河的大橋坍塌了，人們還沒從驚嚇中恢復過來、沒有甚麼人想參加次日下午的音樂會。布魯克納的簡短評論是：「我賠了不少錢」。

15 畢羅(H. v. Bülow, 1830-1894)後來從未指揮布魯克納的交響曲，他的大量書信往來中少數幾次提到布魯克納時都帶著諷刺的口吻。布魯克納則相信這是由於布拉姆斯的影響。【譯註】畢羅是十九世紀最重要的指揮家之一，歷任各大樂團與歌劇院重要職位。他是李斯特與華格納的得意門徒，指揮《崔斯坦》《名歌手》的首演，後來因妻子柯西瑪與華格納的私情而轉向支持布拉姆斯。晚年主持的麥寧根宮廷樂團被認為是第一個現代意義的管絃樂團。

第一號交響曲與後面作品的差異在於充沛的活力與能量,只有某些段落出現了後來風格中的肅穆與內省。等到後來布魯克納可以將深刻的內省與無垠的表現力在超卓獨特的寧靜中融合,這個暴風雨般的第一號交響曲就變成了他所謂的「野孩子」。

這首交響曲與後來的作品都是布魯克納典型的、擴張的創新奏鳴曲式,在呈示部加入第三主題。有人認為這不能說是創新,因為第三主題只是獨立的小結尾主題,那在古典交響曲的呈示部結尾本來就有,因此他只是擴張了古典的架構。從抽象純粹曲式的角度來看也許是如此,但他的第三主題太重要了,與前面的第一第二主題差不多一樣重要,無法只以小結尾主題看待,而且也幾乎都是主題群。無論如何,第三主題提供了另一個尖銳的對比以與前面兩個主題達成平衡,偶爾在後面還有另一個小結尾主題。但無論我們怎麼分類,這個「創新」確實是一個合理的擴張,並未違背奏鳴曲式的意義。就此看來,布魯克納還沒有貝多芬大膽呢――英雄交響曲第一樂章的發展部中間居然引介了一個新的主題,而這只是這部型式均衡的傑作中偏離傳統的例子之一而已。

如同所有他的交響曲,第一樂章的第二主題功能符合布魯克納說的「歌唱樂段」(Gesangsperiode)。如同古典交響曲,它的抒情性格提供與第一主題的強烈對比,作曲家將伴奏的所有聲部都賦予抒情性格來強調此點。有些交響曲中的「歌唱樂段」會分不清楚誰是主旋律,因為對布魯克納而言第二主題的每個聲部都是唱出來的。

雖然第一號的慢板樂章預示了後來那些慢板樂章的獨特張力,但無法比得上。我們要到第二號交響曲才聽到此一特徵完整展現。詼諧曲顯露了布魯克納獨特的魔鬼般驅動力、草莽的衝動,而終曲與首樂章在主題上是有關連的。

簡短地說,這些布魯克納對交響曲的進化做出的貢獻,在第一號交響曲就已體現。從歷史上來說,這首交響曲是個重要的「絕對音樂」作品,使用現代獨特的音樂語彙,出現的時代正是那些「進步派」音樂家們聯合起來想說服世人交響曲時代已逝的時代。從生涯傳記上來說,布魯克納的天才開花結果、找到了完美的媒介。還有,它的寫作伴隨著對貝多芬地位的深刻了解,也為布魯克納的交響曲寫作奠基。此時布拉姆斯還未完成第一號交響曲,因此還不需要提到他的名字。

作為一首單獨作品看待的話，這曲子並不值得太誇大的讚美，它無法與布魯克納其他交響曲或布拉姆斯的任何交響曲相提並論。後來的那些成熟作品若沒有出現的話，可能它也不會留存下來。它的重要性在於歷史與傳記意義上，當然值得演出但並非傑作。

許多年之後的 1890 到 1891，布魯克納生產了一個全面修訂的版本，主要是修改配器；原譜中對年老的布魯克納似乎過於狂野的部分都被修成較溫和的比例，但也減損了烈火般的生命力。偉大的指揮家雷維就試圖約束他：

> 第一號交響曲很棒！它應該被出版、被演出。但拜託請不要改太多；它每件事都很完美，配器也是。別改太多，拜託。

布魯克納作品最新[16]的決定版包括了那些「野孩子」，跟在林茲演出時一樣清新有活力。編輯者哈斯(R. Haas)忠於他的基本原則，並不是由個人偏好而是由這個重要的事實作指引：布魯克納自己把這首交響曲的兩個版本一起封存供後世使用。作曲家在 1868、1877、1884 年做的小幅度修訂也被接受包括在內。

第一號交響曲擁有布魯克納其他早期作品沒有的自由，但即使在它完成後作曲家也完全沒有感受到這種自由，也許是因為已多年竭力工作學習，或是這新的創作能量誕生於某種心理危機之中，而那對他的影響比我們所知得深。或是，又一次地，他對一位年輕女孩的追求失敗：這次是父母不同意。我們能確定的是，第一號交響曲寫完後布魯克納經歷了一次嚴重的精神崩潰。

在整本傳記中我們會常常看到他追求年輕女子的情節。1866 年的信件可以代表他通常使用的謹慎方式：

> 不久前史泰爾鎮的馬鞍商人在這裡，帶著一位可愛的女孩。我去問合唱指揮同僚基霍夫，想獲得更多資訊……他回我：那可愛女孩叫亨莉葉、18 歲，會說好幾種語言云云，跟母親住在維也納約瑟夫城

16 【譯註】指的是 1935 年的哈斯版，本書寫作時諾瓦克版剛剛開始面世。

皇帝街 27 號。母親的鮮花生意不錯，據說這女孩有三千佛羅林的身價。那當然不算多，也許她還沒有這麼多，也許有一天會有更多。我已經四十二，時間有點趕了。雖說如此，我是寧緩勿急。我很喜歡這女孩，想說你是否可以跟鄰居探聽一下她的品行、儉奢，或是到市政廳查一查她的財產等等……

三千佛羅林不算多，特別是，如果這女孩已經習慣了奢華的話。（這個時候還不要讓女孩知道我已經四十二；她想要的是三十六，但我事實上看起來沒那麼老。）你最近想告訴我關於薩爾茲堡的甚麼？哪個女孩？好看嗎？有錢嗎？熱情嗎？明白講，別顧忌，時機一定會到來的。

這個時期他的信件再次流露出經常性的抑鬱：「大致上說，我離群索居，而世界也遺棄了我。」像這樣的語句常常出現。單獨看來似乎只是像當年他在聖佛里安想改行法庭職員時偶發的憂鬱，但現在這樣的情緒更頻繁出現，經常帶來一種強迫症的狀態：他會失神落魄地站著，計算樹上有幾片葉子、一堆木材裡有幾根、多瑙河岸的沙灘上有幾粒沙子等等。1867 年五月，布魯克納被建議去克羅茲溫泉療養，由魯丁格主教安排了一位神父來提供協助。

從克羅茲溫泉，布魯克納寫信給朋友（1867 年 6 月）：

不管你怎麼想，不管你聽到甚麼！我不是懶惰！這是一種極度惡化、被遺棄的狀態——精神過勞崩潰！我的狀態極差，你是唯一知道的人——請別說出去。若是稍微拖延我就完了。林茲的醫生說我可能會發瘋。感謝上帝！他及時救了我……過去幾周我稍有進步，但不被允許演奏、看書或工作。想想這樣的命運！真是糟糕！何貝克送回我的彌撒樂譜與交響曲譜但沒有其他訊息。它們這麼差嗎？請打聽一下。親愛的朋友，寫信給我……

布魯克納在這裡待到 1867 年八月並獲得治癒，但他有一段時間仍然異常焦躁，日後某些症狀還會出現但較輕微而沒什麼危險。

終其一生，布魯克納都受精神緊張所苦，而這與他作品中經常出現的莊嚴、他畫像中總是流露的寧靜形成奇特的對比。他的書信中很少能找到平靜，而這個常常經歷心理風暴的人，卻使用如此自信的媒介發聲、

彷彿出自磐石般堅定的信仰。《謝主頌》裡的這句「永不感惶恐」(*Non confundar in aeternum*)，布魯克納更歡騰與堅定地唱出，超越以往所有。但我們不知道這深深的信賴是否曾被威脅。

布魯克納的心理壓力還以另一種方式顯現。這位通常這麼專心致意、沉浸在音樂與教學裡的作曲家，其個性溫和單純——即使是貶低他作品的人也讚美這點，卻很奇怪地著迷於公眾悲劇。例如梅耶林事件[17]以及墨西哥皇帝馬克西米連[18]的命運就讓他十分興奮，並堅持要知道所有痛苦細節。他另一個興趣是極地探險，以及探險隊遭受的飢寒折磨。由於他並無虐待狂傾向，這些苦難如此不健康的吸引力實在難以解釋。就像他最後兩首交響曲中吶喊的恐懼一樣難以解釋。而那也一樣提醒著我們，這老人相片裡的寧靜並未揭露他完整的人格。

1873 年的布魯克納

17【譯註】1889 年 1 月 30 日，奧匈帝國皇太子魯道夫及其情婦在梅耶林獵宮殉情自殺。

18【譯註】1897 年 6 月 19 日，出身於奧地利哈布斯堡家族的墨西哥皇帝馬克西米連一世被革命黨槍決。

四、移居維也納與出國比賽

1867 年危機之後的 F 小調彌撒，反映了他所經歷的恐怖。「求主垂憐，求基督憐憫」(*Kyrie eleison, Christe eleison*)的呼喊充滿了強烈而難忘的迫切，「我相信，我相信！」的肯定以狂喜堅持歡騰迴響。

在布魯克納的音樂發展中，這部作品代表了從暴風雨般的第一號交響曲過渡到之後每部新作品越來越深刻的內在力量，無疑地是貝多芬的《莊嚴彌撒》作品 123 之後最偉大的彌撒。這兩部彌撒之間的類似處完全只在外表：龐大編制包括獨唱、合唱團與大型管弦樂團，還有類似交響曲奏鳴曲式的長大段落（光榮經與信經）。在精神層面的處理方式則迴異。此處不適合再討論信經的作曲是否證實了貝多芬的傳統信仰還是缺乏信仰，各種程度的答案都有。布魯克納的作品不需要這種追尋，因為 F 小調彌撒就是一首教會音樂。

只挑幾個片段無法適當地呈現這部作品，因為它擁有許多布魯克納交響曲裡的成熟風格。最典型的風格元素是，以最簡單的技術手段達成驚人的效果。光榮經與信經的結束就像布魯克納交響曲的首樂章結尾：音樂凱旋抵達主要調性的三和弦，小號的附附點節奏接入突兀而強烈的結尾。「求祢賜我們平安」(*Dona nobis pacem*)的尾聲預示了在終曲迴響先前樂章的特徵，垂憐經的再現是傳統風格的，但這部作品的總結令人印象深刻。

F 小調彌撒從任何角度看來，都不只是作曲家邁向偉大的里程碑，而是部傑作[19]。布魯克納是在 1867-68 年寫作，後來 1881 年修訂。

在這部彌撒完成前，就發生了新的事件。1867 年 9 月老師柴克特逝世，樂友協會總監何貝克建議布魯克納去申請接替柴克特在維也納音樂

19 【譯註】F 小調彌撒確實是貝多芬之後最傑出的彌撒作品，不管對布魯克納有無感覺都應該聽一聽。能體會布魯克納交響曲的人們，應該會覺得聽這首彌撒就跟一首成熟期的布魯克納交響曲一樣高貴崇高、令人感到提昇。大力推薦 YouTube 上 1996 年布倫史泰特指揮北德廣播交響樂團(NDR)的實況錄影。

院的職位。但就如同前任林茲大教堂管風琴師逝世後的情況，布魯克納猶豫延宕，即使何貝克親自來林茲試圖說服，他也下不了決心。

　　布魯克納在維也納還有一個學法律的朋友萬翁(R. Weinwurm)，在1855 年創立了法學院職員合唱團，三年後擴張至包括其他學院，成為維也納大學學院合唱團。萬翁從 1862 年開始擔任指揮，也負責大學舉行儀式時的合唱音樂。他似乎是布魯克納的摯友，常常協助安排他到維也納找柴克特上課時的住宿。布魯克納於是詢問他的意見，成為柴克特的繼任者當然是榮譽，但他擔心的是錢的問題。1868 年五月他寫信給萬翁：

> 我可以成為柴克特的繼任者，年薪六百佛羅林。每週九堂課：六堂對位、三堂管風琴。何貝克告訴我這些都會白紙黑字寫下來，然後我再決定。雖然很可惜我應該無法獲得帝國禮拜堂管風琴師的有給職，但這仍然會是莫大的榮譽。你認為呢？盡快告訴我！林茲的職位沒有退休金，除非特別向陛下申請。請給我你的完整忠告，高貴的朋友！大部分認識的人都認為我應該去，但我的合唱團跟有些神父們反對……你在維也納如何？六百佛羅林一年能過活嗎？

　　看到布魯克納的害怕與遲疑，何貝克建議他不要倉促決定，因為維也納的榮譽職位在物質條件上比林茲差。但他也指出布魯克納一定要自己決定，「**我無法負責，也無法擔保，無論在道德或是物質上**」。對布魯克納這個人來說，最可怕的就是這種兩難處境，自己必須主動做出決定、無法依賴朋友的忠告時。早在 1867 年十一月，布魯克納曾經申請過維也納大學作曲教師的職位但被拒絕。在何貝克信中的謹慎口吻之下，他陷入絕望，在一封信中甚至談到要「離開這世界」。但同一時間何貝克已經想

何貝克(J. v. Herbeck, 1831-1877)
曾任樂友協會總監與
維也納歌劇院宮廷樂長

辦法[20]將布魯克納的薪水增加兩百佛羅林，然後用以下的強烈字眼回覆他：

> 你誰都不必怕，只怕你自己，特別是當你開始寫些歇斯底里的信給別人，就像我今天收到的這封。絕不要離開這世界，要進入這世界！不要再有這些不值得你這個人、你這個藝術家的恐懼猶豫……

六月份時發生了最後的危機，布魯克納再次吐露恐懼絕望，當他發現先前的一封信似乎讓人覺得他已經拒絕這職位：

> ……這讓我絕望難過。我輾轉反側，吃不下也睡不著。我為何向恐懼屈服？想想這職位的榮譽！我怎能再有這樣的機會？我迷惘了，所有事情都使我憂鬱……都怪我愚蠢，所以現在受苦。怎麼會這樣？我只是想改善條件，不管怎樣都會接受的。確定的六百佛羅林以外，我還可以多上些課……

在這個不快樂的時期，他向畢羅寫了另一封信、提出一個新主意。當時畢羅正在慕尼黑忙著準備首演《紐倫堡名歌手》，與柯西瑪的婚姻危機即將發生，與老師華格納的關係也即將發生激烈轉變。顯然他並未回覆布魯克納（1868 年六月）：

> 有可能覲見國王並在御前演奏管風琴等等，也許能獲任宮廷管風琴師或第二宮廷樂長，不管是在教堂或是劇院，以獲得穩定的較好薪資嗎？或是目前不可能？……我謙卑真摯地向您懇求關照，請幫我私下探詢並尤其不要告訴維也納的任何人……

到了六月底，布魯克納終於下定決心，快活地寫信給維也納音樂院：

> 敝人已請求宮廷樂長何貝克代表，表達同意接受並滿意於所有安排。敝人感激地接受此一榮譽的職位，只要求確認任命。

20 【譯註】著名的維也納音樂院是樂友協會於 1817 年建立與管理的私立學校，所以薪水不太高（比起歷史悠久的國立維也納大學）；但何貝克身為樂友協會總監當然有影響力。後來在二十世紀初這學校國有化成為音樂與表演藝術學院直至今日。

1868 年 7 月 6 日布魯克納收到了數字低音、對位與管風琴演奏的教職任命。他唯一的堅持是要容許保留林茲的職位直到 1870 年。

　　這些怯懦猶豫跟他在音樂上越來越堅強的自信是多麼不同。1868 年布魯克納受邀與維也納大學的學院合唱團同台演奏管風琴，於是寫信給萬翁討論細節，說他的決定須端賴管風琴的品質，請他的朋友檢視那裡的樂器。還有：

> 此外，我不再願意演奏其他人的作品……我只演奏自己的幻想曲與賦格即興。無論如何，維也納還有很多人願意演奏別人的作品。但我相信只有我自己才能傳達我的風格。

　　布魯克納於 1868 年十月移居維也納，一開始十分快樂。他最喜愛的妹妹安娜幫他管家，如同有一段時間在林茲那樣。經濟上也比在林茲佳，特別是十二月何貝克為他爭取到五百佛羅林的作曲獎金之後。何貝克也為他爭取到帝國禮拜堂候任管風琴師的提名，但要到十年後才獲得真除以及相對應的薪資。

　　下一個年頭是布魯克納的生涯中前所未有令人興奮的年頭。巴黎的管風琴建造商修茲以南錫聖亞伯教堂(St. Epvre at Nancy)新建的管風琴獲得萬國博覽會的金牌，現在宣布要在南錫舉辦國際管風琴大賽。最初奧地利打算提名宮廷管風琴師畢伯參賽，但他推辭了，布魯克納便被探詢意願。在典型的猶豫期之後，布魯克納採納了漢斯立克（此時還是朋友）的建議而接受。因此 1869 年四月他旅行到法國出賽並獲得了冠軍。

　　從南錫，布魯克納這樣寫信給何貝克：

> 演出結束了！非常莊嚴。前面幾天甚至第一場演出時我覺得巴黎的管風琴師維倍克比我們德國人受歡迎。然而到了第一場演出後，所有聽眾都站在我這邊。昨天的第二場演出，我的表現尤獲動人佳評但我不想寫出來。貴族們、巴黎人、德國人跟比利時人都爭相恭喜我，令我吃驚，因為維倍克很迷人而且演奏得也很好。他顯然很受歡迎，因為他常常造訪南錫。報紙上怎

麼寫我就不知道了，反正也看不懂法文！我有的只是專家們的即時反應以及聽眾的掌聲歡呼。評價是如此好，出於謙遜我無法詳述。上流社會的婦女們甚至爬上管風琴席來恭喜我。

很抱歉得麻煩你了，主辦單位要求我到巴黎去演奏新建造的管風琴。我已經再三告訴他們，我的假只請到週一。但各方人士都敦促我向閣下與尊敬的音樂院請求開恩多准三天假……

額外的假當然照准，於是布魯克納演奏了巴黎聖母院的新管風琴，聽眾包括法朗克、聖桑、奧伯與古諾。他在巴黎寫信道：

我再也不會經歷如此的勝利。巴黎的音樂期刊說，只有我能讓聖母院的大管風琴完全發揮，在巴黎從未聽過這麼完美的演出。驚喜的成功不幸地影響了我的健康，但我希望，上帝啊，很快可以好起來……

布魯克納唯二的出國旅行，另一次是在兩年後，1871 年倫敦的萬國博覽會邀請各國派出最好的管風琴師。在維也納有三位候選人參加甄選，布魯克納照例勝出。他在 6 月 29 日抵達倫敦，興奮地發現宣傳音樂會的海報：「每個地方我的名字都印的比人還大！」

不過當地的新聞界抗議委員會邀請外國人而忽略了英國的管風琴師，認為是個醜聞，因此對於外國管風琴師沒有什麼好評。只有 8 月 12 日的一份報紙對布魯克納稍微讚賞，說是外國演奏家中唯一值得一提的。布魯克納還記得法國報紙的熱烈好評，所以有一點被搞糊塗了，只能自我安慰至少聽眾的掌聲熱烈。照例他希望有證書或獎狀帶回家，大使館的職員向他建議可以嘗試收買記者，令布魯克納驚駭無比。無論如何演奏會的成功還是令人興奮，8 月 23 日他寫信給林茲的老朋友：

剛剛完成了十場演奏會，六場在亞伯特廳、四場在水晶宮。巨大的掌聲、安可聲不絕於耳，特別是那兩首即興常常需要再演奏一次。在兩個地方都有著無數的恭維、邀請，水晶宮的首席指揮希望我早日帶著自己的作品回來。柏林、荷蘭、瑞士的邀約要留給未來了。

P.S.昨天我在七萬人面前演奏，雖然掌聲如雷但我不想安可，可是因為主辦單位堅持只好同意。很不幸地泰晤士報的樂評人在德國，

因此不太可能會有報導。請幫我向林茲的報紙打聲招呼，特別是杜謝克博士。

離開倫敦之後，布魯克納才得知 9 月 1 日的早報大為稱讚他的演出，並且希望他早日回來。布魯克納永遠記得在倫敦的成功。後來在維也納，當他必須苦苦等待、乞求他的交響曲能得到演出與認可時，他常常會怪自己：「當時如果再回去倫敦就好了！」

布魯克納在倫敦開始了第二號交響曲的寫作，從終曲開始。兩年前他曾嘗試兩首交響曲，一首 D 小調事實上已經「完成」，但布魯克納只進行到把第一草稿修訂的階段。許多年後整理樂譜，他把這首交響曲稱為第零號並說只是個試作。布魯克納死後，這首曲子以羅威(F. Löwe)大幅修訂的版本出版，後來也有原版問世。它顯示了朝向成熟風格的明顯進展，雖然 F 小調彌撒是更為偉大的作品，但作曲家的進展在第零號這純粹的交響作品更容易追蹤。這首曲子有著一些優異的段落。開頭有點像是第三號交響曲（也是 D 小調）開頭的草稿，整體風格更接近第三號與後面的交響曲，而不是接近第二號。對此的任何評論都必須記得，布魯克納完成的原版只是個比較完整的草稿。

第二號交響曲的創作則遭遇了新的難題：音樂院總監荷姆伯格與漢斯立克都批評了第一號交響曲的複雜度，敦促他寫得更簡單些。想要配合這些要求，布魯克納再次失去自信。終其一生，這樣的情節反覆發生。早年他經由收集證照、證明他的進展與成功，來保護自己免於不確定感。現在他已經發現了自己真正的使命，作為一位創作藝術家他無法再繼續依賴別人的判斷。現在他每想開始寫一首交響曲，都受到專家們的意見阻撓。要記得他已經快五十歲了，不像要寫作品 2 還是 3 的年輕人可以那麼肆無忌憚。他一向對於「權威」們謙卑的態度更加重這負擔，任何（不管是如何爬上）一個受尊敬職位的人對他而言都是權威。多年以後，他說他那時候「連寫一個樂句的勇氣都失去了」。

無疑地，是倫敦的成功讓他獲得勇氣來開啟新的作品；但不足以讓他忘記希望他寫得簡單些的意見。漫長思量後似乎找到了解決方案：擴張的奏鳴曲式（這他從未考慮放棄）可以變得完美清晰，如果把主題群明確地區隔？他採取了奇特的作法，把休止符變得這麼明顯，以至於一位維也納愛樂的團員把這作品戲稱為「休止符交響曲」，而這個詞很快

被加入反對派的字典裡，即使在修訂後大部分休止符都被拿掉了。休止符的刻意使用也使作曲家發現全體休止的潛力，日後作為直接的音樂表現手段並構成他豐碑性風格的一部分。他日後再也不曾像第二號與第三號的初版那麼頻繁地使用休止符，而全體休止則出現在他大部分晚期作品裡。

布魯克納有一次向指揮家尼基許[21]解釋休止符在修訂版與晚期作品裡的意義：「當我要說出一件重要的事之前，必須先深深吸一口氣。」在另一個場合他就沒那麼嚴肅，天真地說：「到底在吵啥？貝多芬在命運交響曲的開頭就是一個休止符！」演出時這些休止符的意義，端賴指揮是否了解其重要性。作曲家如果不想得到片刻寧靜，當然可以用一些過門或和絃來填塞空隙，而布魯克納的譜中有許多優異的過門，例如第四號交響曲第一樂章發展部與再現部之間的過門就很美妙。但更出色的是第五號第一樂章導奏主題跟主題之間以休止符間隔的連續進展。然而他的作品裡還是有很多這種飽受議論的休止符，但這就是布魯克納。至少得承認他成功地把這個（如果真要這麼說）「缺點」變成一種美德。當然他沒辦法像貝多芬第七號第一樂章或布拉姆斯第一號第一樂章那樣流暢（但也不會被問：第二主題是從哪裡開始啊？），可是布魯克納的休止符從來不只是間隔。

布魯克納交響曲裡的休止符並不像謠傳得那麼多，它們是風格裡不可或缺的一部分，就跟那些美麗的主題一樣。需要的是演出者能讓休止符勝過千言萬語，一位負責任的指揮由此可臻崇高化境。

21 【譯註】匈牙利籍指揮大師 Arthur Nikisch, 1855-1922，曾同時擔任萊比錫布商大廈管絃樂團總監與柏林愛樂首席指揮二十餘年。

五、風格的進化

　　第一號交響曲的創作確立了布魯克納作為交響曲作曲家的未來，也將這位中年男子帶到了成長期的終點。他的偉大將從第三號交響曲開始顯現。如果說第一號向他揭露了真正該使用的媒介，第三號就是決定了他寫作的風格，而第二號（以及第零號）指出了方向。

　　第二號交響曲開頭，小提琴與中提琴的六連音「顫音」[22]之下大提琴攀升的主題，是布魯克納第一次寫出了令人印象深刻的「布魯克納開始」。慢板則是第一個交響曲慢板樂章擁有他特色的充滿張力的寧靜。暴風雨般的諧謔曲，中段優雅迷人。終樂章再次與首樂章主題有關聯，如同他跟基茲勒上課時的第一首交響曲習作，結構複雜並為全曲作結。以上摘要可以向任何聽過他後期交響曲的人們指出，作曲家已經向其個人風格跨出了決定性的一步。從第二號開始，布魯克納交響曲的基礎架構保持不變（除了第八號）。有人說布魯克納交響曲並非貝多芬風格，但在某些層面上沒有哪首十九世紀的交響曲比這更像貝多芬的了。但它們還是布魯克納的交響曲。他與貝多芬相當不同的是，不像貝多芬那樣，每一首交響曲都嘗試創造一個新世界。貝多芬讓每首交響曲都擁有完全的獨特性，這點無人能及。布魯克納非浪漫人格的典型是，他只有少數的渴望，就這點也許比不上貝多芬，他也並未想與貝多芬競爭，因為一開始他的羅盤就有一些限制[23]。

　　布魯克納的交響曲每首都不同，但彼此間的相似與相異一樣顯著。正是因為跟獨一無二的貝多芬比較，這點才被掩蓋了。要比就要跟莫札特或巴哈比：各自在風格上的統一，使得他們無法達成像貝多芬那樣生動的對比。還有我們不應忽略，所有布魯克納偉大的作品都是在二十年之間寫成的，而這段時間內作曲家並未有人格轉變。從 1870 到 1875 的

22　【譯註】意即譜上的六連音，實際演奏時聽起來會像是顫音。

23　【譯註】由於出身環境或個性天賦等因素，音樂領域以外，布魯克納從小到老幾乎未接觸像樣的文學或其他藝術，其美學羅盤自然角度受限。

五年間誕生了四首交響曲（第二至第五），1876 年開始龐雜的修訂工作，因此在這四首作品之間找尋重大的風格變化可能是徒勞的。從一首交響曲到下一首之間的進展是一種強化：一直都是同一個人在講話，但他不是重複一樣的話，因為他的視野越來越深入。

布魯克納在 1872 年九月完成了第二號交響曲的第一版，並立即送交維也納愛樂，在戴索夫手下進行排練，而他將之稱為「無聊」。團員們的意見分歧。經過一番討論後，布魯克納被要求至少作些刪減，而他砍掉的三四十個小節被認為不夠。最後樂團退回樂譜，理由是「無法演奏」。然而布魯克納並未放棄，經由愛好藝術的列支敦斯登親王資助，他決定自費請樂團來排練。第一次排練開始前他宣布：「各位先生，我們想排練多久就排練多久，因為現在有人付錢了。」大部分音樂家在布魯克納的指揮之下並不合作且語帶諷刺，但在那些較友善的團員中有一位年輕小提琴手馬上就喜歡，日後產生了決定性的影響－－那便是後來的大指揮家尼基許。

演出是在 1873 年 10 月 26 日，除了指揮這首交響曲以外，布魯克納也演奏了巴哈的 D 小調觸技曲與賦格、一段管風琴即興。音樂會相當成功，樂評對交響曲的反應也不錯。樂團已經稍微熟悉了這首困難作品，帶著熱忱演奏這首先前說是「無法演奏」的曲子。隔天布魯克納寫信稱讚他們：

> ……我永遠無法回報你們昨日這麼親切地為我所做的，你們的藝術成就超越了自己。至少我可以試圖表達無垠的感謝……（【譯註】以下省略數百字）……我還有一個偉大的渴望，讓這作品完成它的命運。每位父親都希望孩子能找到最好的歸宿，所以我要問：能夠題獻這部作品給你們嗎？它在你們手中比任何人更好，若能接受將使我無比欣喜。

最初布魯克納想將此作品題獻給李斯特，但兩人的關係一直未有進展。而且不論兩人音樂風貌上的差異，李斯特討厭布魯克納的個性。有一次他告訴朋友：他最討厭被稱呼為「最尊敬的神父先生閣下」（而布魯克納正是如此稱呼他）。維也納愛樂一直沒有回覆是否同意接受題獻，於是 1884 年布魯克納再次想題獻給李斯特。後者的回覆冷漠而官腔：

謝謝你客氣地希望能題獻 C 小調交響曲。我希望還像以前那樣帶領著一個樂團，便可以考慮來演出這個作品。但現在的情況是，我只能在家研讀你這有趣的樂譜了。希望你獲得更好的結果。

之後不久，李斯特匆忙離開維也納時把樂譜遺忘在旅館，結果被送回布魯克納那裡，讓他覺得被冒犯了。而李斯特似乎一直都沒有發現樂譜忘了帶走。

在第二號演出前，布魯克納迫於壓力而同意刪減。向他如此建議的人包括何貝克，他最信任的朋友。我們日後會看到，布魯克納的同意刪減成為一個致命的前例。當時指揮的確要負責確保聽眾不會太累或被驚嚇，因此必須捍衛傳統；同時為了取悅聽眾，指揮大致上可以刪減作品。原則上只要能取悅聽眾，任何事都可以被允許。白遼士的自傳裡生氣地提到因為貝多芬第七交響曲的第二樂章在巴黎很受歡迎，指揮們就把它移植到第二號交響曲的演出中。何貝克自己指揮首演舒伯特的未完成交響曲時，沒有在第二樂章後結束，而是把一個舒伯特早期交響曲的樂章拿過來當作終曲。

何貝克的傳記是由他的兒子執筆的，提到布魯克納不願意接受刪減：「何貝克難以置信的熱心與雄辯滔滔，終於贏得布魯克納同意進行一些合理的刪減與改動。」

這些變動足以影響曲式的平衡，因此漢斯立克大致正面的樂評中第一次出現那致命的譴責「缺乏曲式」，而這的確是那場演出應得的。也許一向消息靈通的漢斯立克聽說了這首交響曲不尋常的長度，但此時他與布魯克納的關係還算友善，毫無惡意可言。也許這作品超出了他所能理解的，因為只要漢斯立克無法享受或了解某個曲子（也不是不常發生），他就會怪罪作曲家。也是在這篇樂評中，我們第一次看到那種居高臨下的語氣（之後他每次寫到布魯克納都會出現）：他衷心認同這位謙虛努力的作曲家所獲得的掌聲。虛情假意的恭維總結了大致算是正面評價；不久之後，這樣的矯揉做作會出現在漢斯立克最嚴厲、最傷人的樂評裡。

漢斯立克是第一個指控布魯克納「缺乏曲式」的。當時的人聽不出來擴張的奏鳴曲式，因為演出都是經過刪減的。漢斯立克的控訴因為指揮的刪減而獲得可信度，而且繼續帶有份量，由於早期流通的那些不忠

實的印行版本。後來原始版本出版後，那些批評就失去了可信度。任何人只要大致翻閱本書第三部分的簡短分析，就會知道布魯克納交響曲的架構雖然往往是前所未有的規模，但都是工整均衡的，。

在第二號首演以前，布魯克納就已經把第三號差不多完成了，除了終樂章是在當年 12 月 31 號完成的。第二號被拒絕演出，雖然令人傷心，但並未阻止他繼續創作新作品。

在寫作第三號的期間，布魯克納開始對他自己的能力建立完全的自信。忘記了批評者早期的責備，他不再覺得需要自制，但還是得小心華格納的影響太強烈。第三號交響曲的第一版是這個問題最誇張的化身：許多處引用華格納的音樂，好像是向偉人致敬的路標，而布魯克納也打算把這首曲子題獻給他。1876-1877 年修訂的時候他就把這些大致刪除了[24]，不是說他對大師的崇拜已經消退，而是他終於能夠遵循自己的藝術判斷，而且也開始感覺到自己的重要性。

布魯克納在第三號第一次使用那招牌的二＋三節奏型（或三＋二）：

後來在他的樂譜裡面是如此頻繁出現，因而獲得了「布魯克納節奏」之名。早期的草稿裡這個節奏是記成五連音，最後的型態可能是來自華格納那裡，因為華格納偶爾會這樣使用，例如《名歌手》中：

雖然這種節奏組合也出現在某些活躍的上奧地利鄉村舞蹈，以快速的 2/4 拍與 3/4 拍交替，叫做「雙份」，但是布魯克納對這個節奏型的應用跟這舞蹈沒有關係，因為他總是使用相當慢的速度且充滿高度表現力。

24 【譯註】所以 1877 年第三號首演的慘烈失敗，並不是因為引用華格納太多，因為演出的修訂版已經把大部分引用刪除。

除了這個「布魯克納節奏」以外，他在節奏上的特徵很少，除了偶爾出現的複節奏／交錯拍、附附點節奏。切分音蠻常見而且有時會為執行者帶來嚴重的考驗，例如 F 小調彌撒 *Incarnatus* 那連續的長大段落，或是第三號的慢板與終曲某些段落。

1873 年 9 月，即使華格納沒有回覆他的最後一封信，也未能阻止布魯克納旅行到拜魯特，帶著第二號與未完成的第三號交響曲樂譜：這個膽怯的人再次顯露了在追求一個確定目標時的固執。當他突然造訪時，華格納試圖擺脫他，說沒有時間。

許多年之後，布魯克納告訴沃佐根[25]：

> 我回道：「大師，我沒有權利佔據您甚至五分鐘，但我相信您那銳利眼光只消看一眼主題就會有想法了。」大師說：「好，進來吧。」於是我跟他來到客廳，他看了第二號。「很好」，他說，但是對他來說不夠大膽（那時維也納人讓我變得十分膽小），於是他拿起第三號（D 小調），一邊發出「看哪！看哪！我就說嘛！我就說嘛！」的聲音、一邊翻完整個第一部份（特別提到小號的部分），然後說：「把作品留在這裡，午餐後我再看一遍。」我敢開口問他嗎？我非常羞怯、心頭砰砰跳地說：「大師！我心中有件事不敢說。」大師說：「說出來！你知道我喜歡你！」然後我便提出那懇求（題獻作品給他），但一定要大師多少有滿意於這作品，不然我可不敢褻瀆他崇高的名號。大師說：「今晚五點鐘，我邀請你來妄寧莊[26]。等我好好看完這 D 小調交響曲，我們可以討論一下。」

結果華格納告訴他：「親愛的朋友，題獻沒問題，你的作品為我帶來無比愉悅。」

25 【譯註】Hans von Wolzogen (1848-1938)，德國文學家，1877 年華格納邀請他來主編《拜魯特通訊》期刊，他就一路做了 60 年。他也是第一本《尼貝龍指環》主導動機指南的作者。

26 【譯註】華格納 1874 年之後在拜魯特居住的別墅 Wahnfried，喻意是希望能在世間的 Wahn（虛妄）之中獲得寧靜自由。羅基敏教授譯為「癲寧居」，我在此譯為「妄寧莊」。

第二天，唉，布魯克納又有新麻煩。跟敬愛的大師見面讓他興奮過頭，因為華格納還請他喝啤酒。通常幾杯酒應該不成問題，但布魯克納剛從馬倫巴溫泉(Marienbad)療養完，結果隔天就忘了華格納是接受了哪一首。他趕快送了一張便條過去：

D 小調交響曲，小號開頭的那個嗎？[27]

華格納在下面回答：

是啦！是啦！

然後送回給他。

這首交響曲在兩方面具有決定性：一是作為布魯克納第一首豐碑性的交響曲，二是題獻給華格納使得他至少在維也納被貼上了華格納派的標籤。它為布魯克納的長遠聲名打下基礎，但也帶來漢斯立克與其黨羽的敵意，加上日後許多困難。在維也納一首「華格納交響曲」（如同布魯克納驕傲地稱呼）是很難期望能演出的。1874 與 1875 年維也納愛樂兩次拒絕，布魯克納於 1876-77 修訂後再次送交也是徒勞。即使（指揮 1876 年拜魯特《指環》首演的）李希特同意看看樂譜，他之後還是讓布魯克納失望了。於是老朋友何貝克站出來願意指揮，預定 1877 年 12 月 3 日的首演沒有發生，因為何貝克在 10 月 29 日突然去世。布魯克納失去了當時最好的朋友。

這首交響曲現在不可能留在 12 月 3 日的節目單上了。但經過一番努力以及國會議員的協助，最後排在 12 月 16 日由布魯克納自己指揮演出。

27 【譯註】根據柯西瑪的紀錄，後來他們倆夫婦就把布魯克納叫做「那個小號」。雖然是多年後回憶，但布魯克納視之為莫大榮耀、一定逢人就說起此事，所以應該記憶猶新，而且他也不是會編造故事的人。華格納是否真看出此曲的潛質？真喜歡布魯克納還是那天心情好日行一善？我們不得而知。但這段軼事經當事人親口說出，充滿生動色彩。然而把那詳盡的言語表情描述，跟試圖題獻給維也納愛樂或李斯特的往事擺在一起，我看到的是：當年成名的音樂家們幾乎沒人把這個鄉巴佬窮教授當一回事，除了後來幾位真正偉大的指揮如尼基許、雷維、李希特以外。

第三號的首演是布魯克納生涯中最慘烈的失敗。樂團排練時態度不佳，演出時也奏得不好。聽眾分成兩派，具敵意的占大多數。每個樂章結束後的噓聲與掌聲只能勉強維持場面，但在終樂章中間許多人開始離席[28]。演出結束時只剩大約 25 位聽眾，大部分都在嘲笑布魯克納。作曲家行禮後轉身，發現舞台上也差不多空了，因為團員們在最後一個音符剛結束就紛紛打包走人。會後一群年輕朋友、大部分是他學生（包括十七歲的馬勒）的恭維應該無法提供多少安慰。

　　但就在這個絕望的時刻，居然有人問布魯克納是否能出版剛剛遭遇如此悲慘命運的交響曲。這位出版商瑞提格旁聽過幾次排練，而演出失敗並未影響他的獨立判斷。因此這首被嫌棄的交響曲出版了總譜與分部譜，此外 1878 年還出版了馬勒與克理查諾斯基改編、艾普史坦修訂的雙鋼琴編曲。但不幸地，信心動搖的作曲家在出版時同意了一些重大的刪節，因而引發了新的忽視曲式的批評。這是唯一一個確切的例子，布魯克納確實同意出版一個刪節後的版本。之後我們會談到作曲家小心地留給後世「原始版本」，因為他的作品當年無法在沒有刪節的情況下得到演出。在創作時他從未讓步於當代品味，但這裡的例子是，他沒能堅持作品寧可不要印行、也不要以殘缺的樣貌面世。

28　【譯註】首演的第二版雖比 1873 的第一版短很多但也要大約一小時，聽眾不適應是可以想像的，因為當時交響曲很少有這麼長的。

六、漢斯立克

「逆我者亡！」這句杜撰的狠話，並不是哪個預言家說的，而是被塞在當時維也納最重要的樂評漢斯立克教授嘴裡[29]。這也不只是一句氣話，而是一個終身奉獻於對抗「新德國樂派」的人選擇的手段，因為他認為（也是有點道理）那是對古典音樂價值的冒犯。「新德國樂派」的頭頭華格納擁有足夠的資源來對抗惹他生氣的樂評，不僅能以牙還牙——他的筆尖跟漢斯立克一樣銳利，甚至拿他做為貝克梅瑟的模板（這個角色在草稿中曾經有一段時間被叫做漢斯‧立克）[30]。雖然布魯克納從未寫過樂劇或交響詩，但他常常吹噓與華格納的情誼，就足以惹怒這位引領風騷的樂評而讓自己成為受害者。布魯克納在這位小人物面前低聲下氣，但新自由時報上每一篇洋洋灑灑的評論都令他痛苦無比。

漢斯立克於 1825 年出生在布拉格，父親在布拉格大學教書，母親來自商人家庭，兩人都有著廣泛的藝文興趣。漢斯立克顯露了對哲學、美學、音樂與戲劇的興趣，原本想從事法律但很快改為新聞工作，成為布拉格一家報紙的樂評。他因報導舒曼的作品而被作曲家邀請到德勒斯登，剛好躬逢《唐懷瑟》的首演就寫了報導。當年他跟華格納曾在馬倫巴溫泉見過面，華格納對他的報導也蠻滿意。

他隔年(1846)移居維也納，對法律工作的興趣逐漸消退，到了 1855 年就完全只從事音樂相關寫作。除了為報紙寫樂評以外，他的著作《音樂之美》出版後被維也納大學任命為美學與歷史講師，1861 年升任教授。

29 【譯註】原文為'Whom I wish to destroy shall be destroyed!' This is not an apocryphal saying of one of the major prophets but the pronouncement of Professor Dr. Eduard Hanslick.

30 【譯註】《名歌手》裡唯一的反派角色：名歌手公會裡負責評分的歌手，在最初的劇本大綱中只是稱為「記錄員」，後來在某個階段的歌詞草稿中被改為 Hans Lich（也許是想出口氣），但在劇本定稿之前就改成貝克梅瑟（也許是知道藝術不該出於個人意氣）。

他與華格納的關係一開始不錯，因為稱讚《唐懷瑟》。但華格納參與革命流亡後在帝國首都維也納就變成不受歡迎人物，1856 年漢斯立克寫的文章批評了華格納的《浮士德序曲》，兩人開始交惡。1861 年時關係有些好轉，漢斯立克甚至贊成在維也納演出《崔斯坦與伊索德》。但1862 年華格納回到維也納時，在一個私人場合朗讀《紐倫堡名歌手》的劇本[31]，漢斯立克也參加了但惱怒地離開，因為人人都聽得出來劇本裡的反派角色貝克梅瑟是影射他。他隨後就反對《崔斯坦與伊索德》的演出[32]。雖然他一向公開與華格納作對，到 1880 年以後有稍微客觀些，例如他對《帕西法爾》的報導。1883 年華格納逝世後，漢斯立克的訃聞是這樣寫的：「如此傑出人物的過世永遠會是一大損失。」

漢斯立克人有學問、文筆生動，他的評論雖然文學價值不高但人人愛看，是十九世紀末引領風騷的新聞寫作。他對於古典音樂的知識充足，其著作《音樂之美》雖闡述他的美學理論，但無法讓我們知道他是否有資格評論當代作品，因為書中完全沒有提到最新的音樂發展。漢斯立克是被媒體造就的，而不是他自己的學問。無疑地，這位威爾第口中「音樂界的俾斯麥」也有些短處。他的文章顯示並不瞭解貝多芬的晚期奏鳴曲與弦樂四重奏，他當年對這些作品的批評文章，就跟批評華格納與布魯克納的一樣都已過氣。他公開宣告對布拉姆斯的欣賞，而這欣賞是來自一個無法瞭解或欣賞貝多芬最成熟作品的人。對於自己無法了解的《悲劇序曲》與 C 小調弦樂四重奏，即使那是布拉姆斯的作品，他也會批評。布拉姆斯會將作品題獻給有影響力的朋友們，而他選擇將一組寫給鋼琴的華爾滋舞曲作品 39[33]題獻給漢斯立克，並不是隨便選的。即使是不喜歡布拉姆斯的布魯克納，也看得出這裡面的含意：「漢斯立克啊，」他說：「對布拉姆斯的瞭解並沒有比對我的瞭解多。」

31 【譯註】此時華格納朗讀的歌詞，已經改為貝克梅瑟而非早前的 Hans Lich。

32 【譯註】《崔斯坦與伊索德》於 1859 年完成後，原本要在維也納首演，但經過1862-1864 年間超過七十次排練，後來還是放棄了。

33 【譯註】以布拉姆斯而言是套輕鬆通俗的曲子

漢斯立克並未能成功地「滅亡」華格納，布拉姆斯的成功也不完全是因為他的支持。不論樂評如何布魯克納還是繼續創作，但他畢竟不是華格納，因此飽受折磨。

漢斯立克可以有自己的意見，當時也不是只有他看不出來布魯克納的重要性。但他難道不知道自己精彩的嘲諷所能造成的痛苦，或者不瞭解那些是自己所寫過最諷刺的話語嗎？聽聽他對布魯克納的樂評中刻意的虛情假意、那些語帶支持的偽善同情，例如「**這位有天賦、受尊敬的紳士，我跟他的友誼超過三十年**」(1890)，或「**這位作曲家令人同情的人格值得尊敬**」(1881)等等。

漢斯立克是布魯克納經常恐懼的對象，即使在快樂的時光也不曾忘懷。1877 年秋的某一天，布魯克納進教室時發現學生已經滿到門外－－這是每位教授的夢想，他的反應卻是懇求學生們：「拜託，先生們，漢斯立克教授在這裡也有課。請你們也去上他的課，免得他以為我叫你們不要去。」當布魯克納這位作曲家在德國與荷蘭終於嘗到勝利的滋味，他卻請求維也納愛樂不要演出他的第七號交響曲，因為在維也納演出（以及隨之會出現的批評浪潮）會扼殺在國外剛剛出現的成功。這位老作曲家多年掙扎想讓作品被演出，最後居然因為報紙上寫的而請求頂尖樂團不要演出自己的作品，還有甚麼比這更可憐的呢？

很遺憾地，漢斯立克並未追求實踐他書中的美學理念，而是投身於批評當代音樂。跟布拉姆斯、華格納、布魯克納擺在一起，他只是個平庸人物，不論多麼能言善道。他對布拉姆斯有點用處，對華格納只是個討厭的噪音，只有對布魯克納時他才陡然變得高大－－作為反對派領袖，而他也自得其樂。

在第三號首演前還有其他事件火上澆油。1874 年布魯克納又陷入經濟困難，因為一個莫須有的指控，他失去了 1870 年起何貝克幫他安排以增加收入的聖安娜教師訓練會工作。這導致布魯克納好幾次必須借貸度日，因此他長吁短嘆，想回到林茲、也懊悔沒有去倫敦。所以他再次申請維也納大學的講師工作，而音樂系的主任正是漢斯立克。布魯克納的申請書有點含糊、沒有明講想申請哪個音樂科目的教職，顯然是自己寫的、沒有請別人潤飾。他天真地這樣坦白寫：

敝人已經五十歲了，能進行創作的時間是很寶貴的。為了達成目標、為了能有時間與空閒來作曲、為了能留在親愛的祖國，謹此提出申請……

漢斯立克送交校方的評估報告因而抓住了這個罩門：

……顯然布魯克納先生並不太清楚自己要教甚麼，卻希望校方能生出一個教職給他，讓他得以不受打擾地作曲……

他同時也認為布魯克納缺乏擔任教職的資格：

……為避免長篇大論，謹此請求尊敬的教授委員會注意到此申請書的特殊寫作風格……

他建請校方駁回，然後布魯克納以典型的固執又繼續申請。鼓勵他再次申請的人包括教育部長史邁爾(K. Stremayr, 1823-1904)，他對布魯克納評價很好，因此這次布魯克納直接送交教育部。但這類申請書依例會轉送大學的哲學系，然後抄發相關專家具參意見，而這位專家正是音樂系主任。漢斯立克以相同的固執每次都提供負面意見，於是布魯克納進而尋求政界與其他教授們的幫助。1874 年報紙揭露此事，1875 年終於獲得多數教授投票贊成，布魯克納成為（嘆）無給職講師，結果對他的經濟情況毫無幫助。

1877 年有一場音樂會原訂貝多芬第九號交響曲，因故被臨時抽換成古諾的安魂曲，漢斯立克寫的文章就揭露了他對新作品的普遍看法：

這些可憐的樂評人真倒楣！我們很期待筆下能寫些新奇有趣的，但拿出來的卻是一首古典傑作。唉！我們提起這個變態情況，可不是要取笑！[34]越是專業，視野越狹窄。就如同一位醫生會喜歡「有趣」的病例勝於一位健康人，不管後者是多麼高貴榮譽的人物，所以樂評人會在音樂會節目裡尋找新奇而非古典。

34 【譯註】漢斯立克應該是認真地在講反話。

……我們充滿人性的那一半、純潔而音樂上未受玷汙，會喜歡聽《魔笛》或田園交響曲；充滿批判的那一半則會想聽李斯特與華格納。因此為了讀者的福祉，樂評人在音樂會裡會先尋找下筆的目標而不是自我享受……

因此在 1877 年 12 月 16 日，布魯克納的第三號交響曲面臨了最具敵意的漢斯立克，樂評人的惡感不僅由於最近的事件（擋不住布魯克納的教職任命）而加重，而且演出曲目是「新奇」的，還是首「華格納交響曲」。評論就跟可期待的那樣惡劣：

我們不想傷害這位作曲家，而是真心尊重這個人與這個藝術家；其音樂目的蠻真摯，雖然處理方式很奇怪。與其批評他，不如謙虛地承認我們實在無法了解他龐大的交響曲。其詩意未曾揭露——也許是在說貝多芬第九想跟華格納的女武神做朋友結果被馬蹄踐踏，我們也抓不到音樂的連貫性。作曲家親自指揮而且有得到掌聲，後來那些堅持到最後的人們，因為其他逃走的聽眾而安慰他。

布魯克納大受打擊，停止了作曲一段時間。然而在 1873 年第三號完成到 1877 年首演之間的那四年，布魯克納已經寫出了第四號與第五號的第一版，因此我們必須回到1874 年。

布魯克納與背後的樂評們

七、掙扎獲認同

布魯克納在 1873 年 12 月 31 號完成第三號的第一版，兩天後就開始新作品：第四號交響曲《浪漫》，然後「**1874 年 11 月 22 日晚上 8:30 完成於維也納**」（他所有手稿甚至草稿都清楚地標記日期、常常還寫上幾點鐘）。次年二月他開始寫第五號交響曲。這兩首之間有著相當的對比：第四號充滿豐富的旋律、巨大的第五號終曲展現對位架構。在作曲家晚年，第四號成為他最受歡迎的曲子，幾乎跟第七號與《謝主頌》一樣。雖然旋律豐富，但它並沒有比較簡單，終曲是他最複雜的架構之一。布魯克納將此曲題獻給（幫忙他獲得教職的教育部長）史邁爾。

1875 年在一次試奏新作品的排練，維也納愛樂演奏了這曲子，判斷只有第一樂章適合演出，「**其他樂章是白癡之作**」。大提琴手波普提議更仔細地嘗試這首困難的曲子，但孤掌難鳴，這首交響曲還是被拒絕了。

布魯克納在 1878 年全面修改此曲、簡化配器，並寫出全新的詼諧曲與終曲。到 1881 年才獲得首演，指揮李希特發生那件著名的軼事：排練剛結束，作曲家到指揮台把一枚銀幣（當作小費）塞到指揮手裡，請他去買杯酒喝——李希特後來把那枚銀幣綁在懷錶鍊上終身帶著作紀念。演出獲得熱烈掌聲，漢斯立克寫了篇酸溜溜的文章：

> 本報已經報導過布魯克納一首新交響曲異常的成功。今天我們只是要說，由於這位作曲家令人同情的人格值得尊敬，我們很高興他的作品成功，雖然我們聽不懂。

布魯克納的經濟危機，要到 1878 年二月獲得真除帝國禮拜堂的職位才解決：這是每年六百佛羅林的收入、日後還可加薪。更棒的是有一位愛樂者歐采特慷慨地提供了環城大道旁的大公寓，還不收租金。

1876 年四月他首次在維也納大學講課，雖是無給職但還是有許多義務。1877 年的一張日程表顯示這位原本想獲得更多時間創作的作曲家，每週要教課 30 小時。

週一 5-7 大學
週二 9-2，5-7 音樂院

週三　11-1，5-7，7.30-9.30 私人學生
週四　9-2，5-7 音樂院
週五　10-1 私人學生
週六　9-12 私人學生　5-7 音樂院

有些布魯克納學生的回憶錄提供他日常生活的情況。克羅斯是他1886 到 1889 的私人學生，告訴我們布魯克納如何嚴格地執行時間表，學生遲到會被斥責。艾克史坦描述了上課的房間：

> 中間是張漆成綠色的方桌子，布魯克納在那上面寫出他大部分交響曲、五重奏、讚美歌與其他作品。兩邊是用了多年的貝森朵夫鋼琴，還有一台沒有使用的風琴。

布魯克納跟柴克特一樣堅持學生要努力用功，教學進度緩慢而有系統，討厭急躁的學生、也會訓斥那些「緊張的問題」，沿襲柴克特的教學架構但未使用教科書。他的教學清晰有條理，使得他的課程相當吸引人。有些學生上課只是因為喜歡這個和藹的古意人。布魯克納認為這些課對他是種負擔，但在課堂上這些真正傾心的年輕人使他快樂。上課的前十五分鐘通常是在說這首那首交響曲的命運或是回憶。偶爾他開場會說：「孩子們」，然後匆忙改口「各位先生」。他把學生們稱為「我的同樂會」。

私人課程就十分繁重嚴厲，也是克羅斯提供了一些資訊。一開始是詳細檢查作業，布魯克納並不直接指出錯誤，而是提供暗示，讓學生自己找解決方案。學生苦思時，布魯克納就做自己的事。

布魯克納的教學目的是為了達到和聲與對位的完美技術，完全不管旋律或節奏的應用，所以不太能稱為作曲課。近年出版了史旺查拉(E. Schwanzara)先生對布魯克納課程的詳細紀錄，他當年為了確定紀錄正確

無誤上了至少三次入門課程。這本書的序就包括了相當有價值的資訊[35]，像這樣的書可以提供許多有趣的題材。

1877 年他對前一年完成的第五號交響曲做了唯一一次修訂。這是他唯一在第一樂章前有傳統慢板序奏的交響曲，序奏包括一系列奇特而強烈對比的主題或動機，以休止符間隔，令人驚奇的狂想風格，懸疑感與蕭穆交替，也呈示了本曲的幾個主題。對於低音提琴撥奏先下行後上行的「原始動機」如何衍生各主題有許多不同的詮釋，好幾個都蠻有說服力。雖然不一定要研究到這麼細，但欣賞者如果能注意到原始動機裡的一些特徵會很有幫助。布魯克納很少揭露他的音樂秘密，也從來不解釋。他偶爾將第五號稱為他的「幻想交響曲」。

第五號的終曲也很獨特，融合了奏鳴曲式與三主題賦格，其中第三個主題便是第一樂章的第一主題。終曲給予本曲一種更為緊緻的對位風格，讓人想到布拉姆斯第四號終曲融合了奏鳴曲式的要素與嚴格的帕薩喀牙舞曲。這首作品也融合了布魯克納的交響寫作與對位功力，再次令人迷惑於，這個個性拘謹的人怎能寫出如此巨大的作品？

要到 1879 年，布魯克納才從第三號首演失敗後的癱瘓中恢復，開始了一系列新作品，包括他唯一的室內樂作品：可愛的 F 大調絃樂五重奏，以及第六號交響曲的初步工作。1881 年第四號的成功首演也幫助掃除了 1877 年的陰霾。

但是他的生命好像註定無法獲得快樂。1880 年在聖佛里安度過暑假後，他去歐伯阿瑪高看耶穌受難劇，在演出中被一位年輕女孩迷住了，她演的是耶路撒冷的處女們。演出後他等她出來，向她自我介紹。很快他就開口求婚，但被拒絕了：他已經五十六歲，這女孩瑪麗才十七。老調重彈：「布魯克納先生，你太老了。」布魯克納很容易因為清新單純的年輕女孩而心花朵朵開，顯示他的天真自然與直覺上的端莊穩重互相

35 史旺查拉的孜孜不倦尤其展露在對於魯克納獲得大學任命過程的調查，他甚至追溯布魯克納的祖先到 1400 年，證實在他的祖父以前他們家是住在下奧地利而非上奧地利。

衝突。他會喜歡然後愛上一個年輕女子，完全不顧現實而以一個老阿公的身分向她求婚，被拒絕後傷心無比，這樣的情節會持續出現到他晚年。

布魯克納從 1879 年九月開始寫第六號交響曲，1881 年 9 月 3 日完成。不像第五號，此曲規模稍小，就如同第四號交響曲。第六號是布魯克納唯一不曾改寫的，如同第四號一樣充滿好聽曲調，但造成的印象並非甚麼問題都沒有的快樂。第一樂章的性格由以下這個節奏

達成的，跟由那些溫暖的主題達成的一樣多；諧諧曲放下了速度的元素、但沒有放下張力。第六號是布魯克納的偉大交響曲中最不壯觀的，同時也最少主題間的關聯。但它有著自己的富麗堂皇，是那種演出後會縈繞心中好幾周的音樂。

1881 這年是以五重奏在維也納華格納協會的首演結束。

1882 年的主要事件是 E 小調彌撒在維也納的帝國禮拜堂演出，報紙報導有一群反對者「在光榮經之後像議會裡的反對派那樣賣弄地離場」。這年布魯克納也到拜魯特參加《帕西法爾》首演，並好幾次被招待到妄寧莊，華格納再次握著他的手承諾：「我一定會演出你的所有交響曲」，如同布魯克納多年後告訴沃佐根。華格納顯然每次見到他都會這樣承諾：1875 年五月華格納來到維也納，見到布魯克納就說：「布魯克納來了！一定要演出你的交響曲！」1876 年他在拜魯特劇場裡排練時眼睛瞥見他，也跑過來說了幾乎一樣的話。

布魯克納對華格納「狗一般的忠誠」（華格納專家紐曼的描述）從來不曾動搖，即使華格納從未舉起一根指頭來幫助他。崇敬的大師偶爾一句溫暖話語，他就好像被推上人間至福巔峰。他跟沃佐根的信件是這樣結束的：「請一定要好好記錄保存這些，那是我最珍貴的見證!!!直到天上見!!!」布魯克納使用的標點符號一向相當可靠地反映他的情感。但他也多少看得清現實，1875 年二月他寫道：「我們要小心別向華格納要求甚麼，以免他失去好感。」。

布魯克納對《帕西法爾》的反應如何？我們想像他應該會對這戲劇或至少對劇中與天主教儀式的關聯比較有興趣，作為一個虔誠的天主教徒應該不會無動於衷，不是被吸引就是討厭吧？結果戲中那奇特的聖餐儀式，並沒有比以前舞台上出現過的任何東西更為吸引布魯克納的注意力。在一次排練時他忘情地大聲鼓掌，使得華格納必須制止他。布魯克納並不認為這一齣「舞台節慶劇」是神聖的，一如往常，他滿心歡喜地聆聽音樂，然後忽視其他所有東西。

　　艾克斯坦的回憶錄裡面有一個事件，可以讓我們看到這種對於戲劇的無視－－而戲劇對華格納而言已經可以替代宗教。有一年復活節前幾天，艾克斯坦向布魯克納提起聖星期五的音樂[36]，得到的回應卻讓他驚訝：完全忽略《帕西法爾》，布魯克納說沒有什麼更讓他感動，除了舊約以賽亞書「看哪！義人死亡、無人放在心上」這句經文，配上文藝復興作曲家高盧斯(J. Gallus, 1550-1591)的曲調，在濯足節星期四到聖星期五之間的夜晚唱出。

　　去拜魯特的同一年(1882)，他寫下了很快將為這位垂垂老矣的作曲家帶來認可的曲子：第七號交響曲。但現在光是維也納愛樂在1883年演出第六號的慢板與詼諧曲，就讓布魯克納很高興了。漢斯立克與布拉姆斯都在場，布拉姆斯有鼓掌，但漢斯立克靜靜坐著「一動也不動，好像獅身人面像一樣冷酷」。

36　【譯註】華格納《帕西法爾》中最美麗的場景，聖星期五是耶穌受難日。

八、布魯克納與布拉姆斯

布拉姆斯尊敬布魯克納，但不了解或者不喜歡他的音樂。不過他的態度與行為節制，跟那些自稱「布拉姆斯派」的人們不一樣。

尼基許演出第七號交響曲後，賀佐根博(E. Herzogenberg)女士寫信問布拉姆斯的意見：

> 我們的朋友已經告訴你本地的布魯克納熱潮，以及我們如何反抗、像是反抗強制打疫苗。我們遭受刺耳批評，影射我們無法從不完美的外表看出內在力量，或是無法承認他確實有天才、雖然還沒有完全發展但還是值得認可云云……我們希望你能支持我們，提供你的良好意見，因為你的意見超越所有智者的理論與愚夫的直覺。天曉得？你可能會同意我們這些愚夫，那正是我想知道的……

布拉姆斯沒有回，還得被提醒一下：

> ……當你回信時，關於布魯克納只要說一個字就好。你不必怕我們會宣揚：布拉姆斯說我們是對的！你說的我們會守口如瓶，只渴望你的一句話以獲得內心平靜。

布拉姆斯回覆了（1885 年一月）：

> 親愛的女士，我瞭解！你再次撐完了一場布魯克納交響曲的嘶吼，現在當人們討論時，你卻害怕相信自己的印象記憶。沒關係的。你的信已經清楚地表達出所有能說的、沒說的了。你應該不會介意，如果我告訴你漢斯立克帶著虔誠喜悅讀完了你的信，也跟你意見相同。現在布魯克納的一部交響曲與一首五重奏已經出版，我建議你去買一套讀一讀，根據看到的東西來決定你的心與判斷。你不需要我！[37]

37 布拉姆斯，賀佐根博信件，Max Kalbeck 編輯、Hanah Bryant 翻譯(1909)。略經潤飾。

確定布拉姆斯不喜歡布魯克納的音樂之後，賀佐根博女士覺得她可以自信地說布魯克納「滿口空話」、「只有一兩個難聽的主題，像一兩道油漬浮在難喝的湯上面，那就是布魯克納全部的把戲了……」但布拉姆斯甚麼都沒回。

私下交談（而非寫信）時，布拉姆斯倒沒有這麼省話。他認為布魯克納的「交響巨蟒」是「詐騙，很快會被忘記」，「所有事情對他都是為了效果、沒有自然的東西。他的虔誠是他個人的事情，與我無關。」另一方面，指揮家溫嘉特納(F. Weingartner)在回憶錄中告訴我們，當他與布拉姆斯談到布魯克納時，「布拉姆斯靜靜聽著，帶著敬意但並不溫暖地討論。」

布魯克納自己對布拉姆斯作為作曲家的評價並不高。一位偉大作曲家沉浸在自己的作品裡而無法欣賞同時代走不同方向的同行，也不是不常見。我們最好不要只根據他們彼此談論對方的說法，去評斷華格納與威爾第、布拉姆斯與布魯克納、亨德密特與荀白克。

很奇怪地，以粗魯聞名的布拉姆斯對布魯克納一向毫無瑕疵地客氣。1893 年十一月演出布魯克納的 F 小調彌撒，布拉姆斯如同以往坐在（醒目的）總監包廂，演出結束後他的鼓掌熱烈無比，使布魯克納感動不已、特別上前致謝。

1895 年佩爾格成為樂友協會的指揮，前來正式拜會布拉姆斯。布拉姆斯對他說：「我認為你應該在第一年就演出一首布魯克納的合唱作品。」佩爾格遵命在 1896 年一月演出了布魯克納的《謝主頌》，這是布魯克納最後一次聽見自己的作品演出，已然病重的他是被抬進音樂廳的。

這兩位作品家之間的關係，用布魯克納自己的話總結得很好：「他是布拉姆斯——我深深尊敬。但我是布魯克納，我比較喜歡我的東西。」

九、聲名初啟

1883 年，維也納愛樂演出第六號交響曲的兩個樂章後兩天，布魯克納得知華格納逝世。很難想像這對他的衝擊，但從他寫給柯西瑪的弔唁信的簡短樸素可以多少想像：

> 對夫人與高貴親族們致上深深的慰問，無法言喻，損失了這位非凡的藝術家等等……等等……願他安息！

很奇怪的重複「等等……等等……」是否表示實在說不出話？

布魯克納開始寫第七號的慢板時，心裡就有預感於華格納即將逝世。真的發生後，他在這個樂章的尾聲紀念對大師的回憶，在這裡他才「說出」了他的感受。

九月布魯克納在聖佛里安完成了第七號，然後月底開始寫《謝主頌》的二版也是決定版，直到次年三月。這首精練的曲子最能傳達作曲家音樂天賦與信仰的力量，它歡騰而充滿活力地讚美上帝，無比快樂地宣示信仰與信賴。那簡潔的能量讓布魯克納朋友中一些軟弱靈魂誤以為是原始，稱之為「農民的《謝主頌》」——這個錯誤稱呼應該從大家的心中掃除。

在第二號交響曲，布魯克納曾引用 F 小調彌撒的兩個段落。《謝主頌》的兩個主題也出現在第七號的慢板裡：

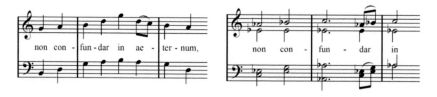

《謝主頌》原本可以在完成後立刻得到首演機會，但布魯克納這次拒絕刪節：很難以相信即使是三十幾分鐘的《謝主頌》也被認為太長。由於作曲家的堅決態度，首演還得再等五年。除了第六號的部分演出以外，1883 這年唯一的布魯克納音樂會是華格納協會首演了五重奏，加上第三號交響曲的雙鋼琴版本，約瑟夫‧夏爾克與羅威演出。

終於在 1884 年，布魯克納長久以來忍受的、難以原諒的忽視，突然終結了。約瑟夫·夏爾克把第七號交響曲拿給萊比錫布商大廈管絃樂團的指揮尼基許看，然後寫信給弟弟法蘭茲說：

> ……我們還沒有看完第一樂章，通常很沉穩的尼基許就充滿了火焰熱情……「貝多芬之後沒有任何東西能接近這個！」「舒曼比起來算個啥？」等等，這是他一直說的。你可以想像我多期待看到第二樂章對他能產生的效果。我們在他的公寓剛彈完，尼基許說……「從今往後我將以推動布魯克納被認同為己任」。

尼基許答應在萊比錫布商大廈演出這首交響曲，但音樂會延期了兩次。不過尼基許好好利用了時間，在鋼琴上彈奏給有影響力的樂評們聽，以讓他們熟悉這曲子。十月份他寫信給布魯克納：

> 今天我把 E 大調交響曲彈給史旺姆先生聽，他是萊比錫日報最具影響力的樂評。他非常高興，請我告訴你他對這首傑作充滿熱忱，他將運用所有在媒體的影響力讓你能得到應有的讚譽……

即使他這麼興奮，布魯克納長久以來的經驗使得他對於尼基許的保證有所保留，有一度他還建議改演奏他認為較簡單的第四號。但最後他同意接受這風險，即使尼基許必須告訴他萊比錫找不到慢板樂章需要的華格納號。

在與尼基許書信往返時，布魯克納被另外一位大指揮家發現了－－慕尼黑的雷維。但到了他六十歲生日，世人對他的認同還沒有開始。他去拜訪鄉下親戚，本地合唱團與樂團演唱給他聽，前來祝賀生日快樂的人中，有一位女士是他在溫德哈格學堂的學生。

在奧地利，情形沒有改善。有一位朋友說打算在報紙上寫一篇關於他的文章，布魯克納小心地提醒他：

> 為了我，請不要寫任何反對漢斯立克的內容。他的怒氣會很可怕。他所在的位置可以毀滅任何人。你沒法跟他鬥，只能向他請願，但這對我沒用，因為如果是我的話他永遠都不在家。

這時期的另外一封信中，布魯克納寫到：「在維也納沒有任何演出，除了學院合唱團的五重奏以外。李希特甚麼都沒做，他吹的是漢斯立克的喇叭。」

別的地方燃起了希望：十二月份他寫信給朋友：「我收到萊比錫與慕尼黑的消息，喜極而泣。他們榮耀我，說是貝多芬的繼承人。」

12 月 30 日第七號交響曲首演，掌聲持續十五分鐘，報紙評論非常好，布魯克納被獻上兩頂桂冠。

十、聲名崛起與健康衰退

1885 年 3 月 10 日，題獻給巴伐利亞國王路德維希二世的第七號交響曲，在慕尼黑由雷維指揮演出。雷維多次拜訪王室秘書以促成題獻一事，並建議布魯克納寫信時要詞藻華麗鋪陳，「因為國王很吃這一套。」作曲家於是遞上一封連拜占庭皇帝可能也會覺得太囉嗦的奏章，皇恩浩蕩／聖眷雨露／堯舜禹湯等等溢滿紙上，實在沒法翻譯。好在墨水沒有白費，路德維希二世同意接受題獻，布魯克納謝主隆恩。

這首交響曲在國外各處為布魯克納帶來成功與讚譽，只有維也納還沒有。第三號交響曲很快也在德勒斯登、法蘭克福、海牙與紐約演出。

布魯克納興奮又狐疑地看著這一切，同時寫作第八號交響曲，那是他六十歲生日那天開啟的。但他再也沒法一氣呵成寫完第一版了：公眾認同的開啟也是他健康衰落的開始。這首交響曲要到 1887 年八月才完成。

當布魯克納的交響曲開始舉世聞名，維也納還是老樣子，只有華格納協會的雙鋼琴版《謝主頌》演出。1885 年底，布魯克納聽說維也納愛樂在考慮演出第七號，如同我們先前提過的，這次是作曲家拒絕了。他寫了一封措辭得當的信，感謝委員會青睞，但他請他們不要演奏此曲，「因為有影響力的樂評們很可能會截斷我在德國的成功之路。」他的評估後來在 1886 年得到證實，當三月份李希特試奏了第七號，漢斯立克這樣寫：

> 布魯克納是華格納派的新神祇。實在沒法說他是新的潮流，因為大眾並不想追隨這個潮流。但布魯克納已經變成軍令如山的「貝多芬第二」、華格納派集會時宣誓效忠的對象。我毫不遲疑地宣布：我沒法完全客觀地評斷布魯克納的交響曲，那音樂實在跟我作對，在我聽來是不自然地誇張、病態而噁心。就像布魯克納的每一首作品，這 E 大調交響曲含有靈感與有趣甚至愉快的細節－－這邊六小節，那裡八小節，但在偶爾的閃電之間充滿了冗長的黑暗與無聊，還有一些狂熱的興奮過度。

他承認大眾的反應相當罕見……的確，作曲家從來沒有在每個樂章後都出場答謝四五次。他的評論最後引用了漢堡與科隆兩個不友善的報導，以佐證他認為沒有理由相信在德國演出勝利的「謠言」。

那些以往被稱為漢斯立克的「糾察隊」的樂評們就沒有這麼節制。卡貝克(Kalbeck)的文章前面是冗長的詩句，每行都引用某首有名的詩，以諷刺布魯克納缺乏原創性。敦普克(Dömpke)寫道「鼻子一聞到那腐敗的對位，背脊就傳來一陣寒意」，諧諧曲是「超級醜惡地混合粗野與過度細緻」，終曲的「精彩在於配器，但那很快也開始崩壞，如果根本沒東西可以配，除了徹底的胡說八道以外。」結論是：「布魯克納作曲跟酒鬼沒啥兩樣」。

若是一年以前，這樣的樂評對布魯克納的聲名會是災難，但現在舉世都演奏他的音樂，不是只有維也納的媒體能報導了。在 1886 年，第七號交響曲在科隆、葛拉茲、漢堡、芝加哥、紐約與阿姆斯特丹演出。

在 1880 年代，我們常常發現布魯克納造訪克倫姆斯的修道院。這是由於他的一位相當有天賦的學生於 1880 年在此出家，加入克倫姆斯的本篤會、法號奧多。奧多神父請院長邀請與他感情甚篤的布魯克納造訪修道院，院長的馬車到火車站迎接，就像迎接王公貴族；而布魯克納每次都會舉行公開管風琴演奏，也留下許多手稿在此。

1886 年一月《謝主頌》首演，這次即使是漢斯立克也認可了，雖然還是留下了一些抱怨，關於似乎無止盡的掌聲。

這年布魯克納獲得更多榮譽：雷維介紹認識了巴伐利亞的阿瑪莉亞公主，經由她推薦，布魯克納獲得皇帝頒贈法蘭西斯·約瑟夫騎士十字架勳章，以及三百佛羅林獎金外加出版補助。但在維也納沒有太多改善，人們顯然不願意違逆漢斯立克。這年前三季都沒有任何布魯克納作品的正式演出，他的朋友們辦了一場特別音樂會，由李希特指揮第四號交響曲與《謝主頌》，但被媒體全然忽略。

布魯克納寫信給雷維：

在維也納又是老故事。我幾乎希望他們都不要演出了。老朋友變成敵人，等等。一句話：老樣子。沒有漢斯立克的同意，什麼事都不可能。

他越來越常生病，1890 年他被迫向音樂院請假一整年，幸運的是他的年輕朋友們一起合資補貼他只有四百佛羅林的年金。再加上布魯克納決定要靠第八號交響曲多賺些錢，他四月份寫信給雷維，請他找一家出版商。雷維與阿瑪莉亞公主的努力都沒有結果，後來 1892 年是約瑟夫皇帝贊助了出版費用。

我們常常提到他的年輕朋友們對老師多麼忠誠，特別是聯合起來希望他的音樂能為人所知。最活躍的幾位好像是禁衛軍環繞著作曲家：約瑟夫‧夏爾克與他弟弟法蘭茲‧夏爾克，羅威與艾克斯坦。但其實幾乎所有年輕學生早晚都會傾心於這位個性奇特的老師－－融合了父親的威嚴與熱忱，在音樂領域如此高超，但在俗世事務如此低能。他們為他的作品宣傳、與出版社協商、抄譜，樣樣都幹。

布魯克納將《謝主頌》交給艾克斯坦，帶著以下字句：「我授權我親愛的朋友艾克斯坦將我的《謝主頌》付印，並採取任何適當的行動。」的確若非如此，這作品可能都無法出版。出版商瑞提格要求擔保，於是艾克斯坦主動負擔了大部分出版費用。

1887 年約瑟夫‧夏爾克當選華格納協會總監，他開始有系統地宣傳布魯克納與沃爾夫。沃爾夫有一段時間曾是維也納沙龍報的樂評，1884年認識布魯克納後在報上寫了篇文章，以他慣用的諷刺筆法攻擊維也納人對布魯克納的態度：

布魯克納？他是誰？他住哪？他做了啥？在維也納這些問題你常常可以聽到音樂會常客們問道。有人可能會回答，喔那是一位音樂理論教授，也是管風琴大師，另外的人可能會這樣說……第三個人也許會相信是如此，第四位也許真的知道他，第五位可能會抗議，第六位會發誓布魯克納是位作曲家、但不是非常特別啦、不是古典作曲家……

不幸地，某些最親近的朋友們認為他們的慈善責任應該擴大到布魯克納的作品上。對他們來說，布魯克納是位華格納派作曲家，而由於（令人驚訝地）缺乏瞭解，他們認為布魯克納與華格納的創作態度差異，是因為布魯克納的能力不足以抵達（他們所認為的）目標。他們因而開始「改善」布魯克納的樂譜，經由細微調整或大幅更動，造成有些頁面幾乎看不出來是布魯克納的風格。他們也不忘處理那「過分」的長度而

剪裁掉任何他們認為多餘的。結果是布魯克納－－其名聲已經由於被刪減的演出而受損－－現在成為一位華格納派作曲家，寫的奏鳴曲式裡面什麼都有可能發生：發展部後面直接接尾聲、再現部省略了主題等等。本書後文還會提到，這裡只是要提到這些有點判斷不良的忠實朋友們的作為；不過公平地說，他們這樣做的初衷跟他們照顧這位老作曲家的心意並無二致。

1891 年布魯克納身體狀況不錯，得以旅行到柏林參加一場非常成功的《謝主頌》演出，謝幕歡呼震耳欲聾，布魯克納必須待在台上很久以接受各種人物的恭喜。即使是此前一向不感興趣的畢羅，也建議再演一場。也是在柏林，布魯克納最為接近實現他人生最後的夢想－－找個妻子。但這次不是常見的模式，不是布魯克納向人求婚，女主角伊達也要比十七歲大得多，是旅館的女傭，居然寫了封信給布魯克納說想嫁他。沒人知道在這之前發生了什麼。布魯克納的第一反應是要求見對方父母以獲得允許繼續往來。接下來的信件顯示這位女子似乎是真的喜歡這位老作曲家並希望照顧他：

> 我希望你不要錯看我，認為我想高攀。如果我們真有緣，我嫁的不是教授、博士等等，而是親愛的布魯克納先生，他的善良與高貴在每封信字裡行間閃耀著。

不顧朋友們的警告，布魯克納堅決要娶她。當他 1894 年再回到柏林，伊達與父母都被邀請來他的音樂會。但是，唉呀，有個絆腳石：女方是路德派新教徒，不願意改宗，這對布魯克納而言是無法跨越的障礙。此事就此告吹，布魯克納也只剩兩年生命，而伊達在他死後成為教會事工。

同時第八號交響曲已經完成，第九號也已動工。第八號是在 1884 年他六十歲生日開啟的，完稿最後一頁寫著：「第一樂章最後修訂於 1889 年十一月到 1890 年一月，最後一個音符於 1 月 29 日」，然後又寫著「維也納，1890 年 2 月 10 日全部完成」「3 月 10 日全部完成」。「全部完成」這句話對布魯克納永遠是相對性的。

文字無法傳達這首交響曲的光輝燦爛，但從沃爾夫的信件可以獲得一些印象：「你還沒有這首交響曲的譜的話，趕快去買……這是一位巨人的創作，在精神深度、豐富程度與偉大上超越這位大師的所有作品。」幾天後他得知朋友已經知道了這首曲子，他繼續寫道：

很高興知道你從布魯克納的第八號交響曲獲得快樂。我同意你說的，關於那有力量而感動人的慢板。的確很難想到還有什麼同等級的，其內容無人可及，曲式上不是完全令人信服，由於那難以量度的寬廣與長度，在這點他不及貝多芬。但是第一樂章有力而言簡易賅，非常獨特，可能是我們有過的最完美範例。

1887 年布魯克納將第八號交響曲的第一版手稿送至慕尼黑給雷維，希望能盡早獲得演出。但雷維無法瞭解這部作品，他不希望讓老作曲家傷心，所以沒有退回曲譜，而是請約瑟夫・夏爾克委婉轉告。但這對布魯克納而言還是－－毫不誇張地說－－一場災難。首先的效應是，他沒辦法繼續第九號的寫作，要到三年以後才重新拾起。這三年間只生產了幾個早期作品的修訂版，有些修訂是不必要的。這可怕的失望也導致神經緊張症狀復發，例如不自主地數數，甚至相當程度地影響了修訂的工作。本書第一部分提到的誇張地尋找連續八度一事，就是在這個情況下發生的。

這幾年進行的修訂除了第八號相關的以外，還包括第三號與第四號。好心好意的那些年輕朋友們，認為布魯克納目前的狀態會更容易接受他們的忠告與建議。羅威或法蘭茲・夏爾克準備了一個第四號的修剪版本，布魯克納同意讓李希特演出（1888 年一月維也納）。但他們居然豪不猶豫地自作主張將這個版本送印！

第三號的修訂是在非常不快樂的心理狀態下進行，布魯克納可能是在朋友們難以抗拒的影響下開始，最後生產了 1890 年出版的版本，包括了學生們做的更動。不用說，結果是巨大的內容混淆。

布魯克納對第八號的修訂要到 1889 年三月才認真地開啟，佔據了一整年時間。完成時雷維已經離開慕尼黑了，因此請溫嘉特納在曼海姆演出。在排練期間他與布魯克納的書信往返中，包括了一段重要的訊息（見後文：布魯克納作品的原始版本），顯示作曲家認為刪減只是為了眼前演出需要，全曲的完整長度要留給後人去體會。

溫嘉特納盡力了，不過晚年他承認自己並不喜歡布魯克納的音樂。最後的結果是曼海姆的演出告吹，因為溫嘉特納告訴布魯克納，他突然被調到柏林，以至於無法能有所需要的足夠排練。所以維也納獲得首演的榮譽，李希特在年底演指揮維也納愛樂演出，布魯克納再一次獲得勝

利與桂冠。即使是長篇累牘批評第七號的樂評卡貝克，也讚美此曲「清晰的性格、良好的組織、精心的表現、精緻的細節與整體的邏輯」。

但漢斯立克並未放棄崗位，寫這作品「貓兒做惡夢的風格、未緩解的陰鬱」云云。他再次提到了震耳欲聾的掌聲，「腴詞潮湧、群帕飛舞、三呼萬歲、桂冠一應俱全等等，對布魯克納而言無疑是個勝利。」但除夕夜他卻送了張簽名照給布魯克納，寫著「給我的摯友」，這可把布魯克納給搞迷糊了。然後兩周後漢斯立克又寫了一篇可怕的文章批評布魯克納；這次作曲家的反應是：「我只想吐。」

布魯克納還有一個願望，那就是獲得博士學位。1882 年曾有一位自稱是英國人的先生經常出現在布魯克納喜歡的飯館，然後說可以安排劍橋大學的榮譽博士學位，收了他一些錢就不見了。布魯克納也嘗試過費城大學與辛辛那提大學但沒有下文，奧地利的學校沒有辦法提供，因為本地沒有音樂博士這樣的學位。到了 1891 年，維也納大學考慮授予布魯克納榮譽博士學位，於是詢問雷維的意見，他從拜魯特回覆：

> 我認為布魯克納教授完全值得這榮譽。他是貝多芬之後最偉大的交響曲作曲家，他還沒有獲得普遍認可的原因，也許是因為當代品味已經遠離了我們的經典。孟德爾頌與舒曼開啟的所謂「浪漫派」潮流主宰了曲目，排除了豐碑風格。此外，布魯克納的性格、有點嚴肅的個性可能讓人們退避三舍——特別是當人們只是膚淺地知道他的工作時。但他的時代一定會來臨……
>
> 然而布魯克納的重要性不只是作為作曲家，還有音樂學者與對位的大師，也是位好老師，教學工作贏得許多學生讚賞。因此我相信比起其他藝術家，奧地利的第一所大學更應該還他公道、授予榮譽博士學位。

提案獲得無異議通過，十月份教育部通知校長：皇帝已經批准。11 月 7 日舉行慶祝儀式，維也納大學校長艾克斯納教授

1890 年代的布魯克納

致詞的最後是：

> 在科學的最後疆界以外是藝術的領域，那裡能達成科學無法獲致的。
> 我——維也納大學一校之長——在此向溫德哈格的學堂助理老師鞠
> 躬致敬。

布魯克納丟掉前幾年獲得騎士勳章時印的名片，新的名片印上博士
頭銜。他也承諾要題獻一首交響曲給維也納大學。

目前為止，這位很少獲得演出的作曲家所有作品的演出，我們大致
都提過了。但從現在開始，演出已經族繁不及備載。很可惜的是對布魯
克納而言來得太晚，身體狀況經常不允許他旅行去參加演出。腳水腫與
靜脈問題使他越來越難活動，而必須放棄演奏管風琴。肝臟與腸胃道問
題使得他必須限制飲食，這令喜歡好好吃上一餐的他十分厭惡。早在
1892 年，他在許多信件中都提到「垂垂老矣」(*Post molestam senectutem*)。
最後他必須臥床，於是那熟悉的抑鬱語調又回來了：

> 我覺得完全被遺棄。沒有人來拜訪，或至少是很久才有人。他們都
> 去華格納協會了

1893 年三月他寫信給以前的老師基茲勒報告身體狀況：

> 現在你知道了。我不被允許彈管風琴，也沒法去音樂會。全憑上帝
> 旨意。不要期待我能來，也許我會太興奮。他們甚至不要我去聽第
> 八號···也許整個夏天都沒有音樂比較好。

有個禮拜他覺得比較好了，下個禮拜又覺得變差。布魯克納知道他
不會康復了，於是在 1893 年 11 月 10 日立下遺囑：首先，遺體不要入土，
送到聖佛里安、放在大管風琴下方地窖的獨立石棺裡。其次，一些金錢
安排以維護石棺並在每年生日、命名日、忌日做彌撒，外加彌撒紀念他
的父母兄弟姊妹。第三，弟弟伊亞茲與妹妹羅莎琳作為繼承人與版稅受
益人，「希望未來越來越多，我這輩子幾乎未從這些工作受益」。第四，
保存他作品的原始版本供後世使用，寄存在宮廷圖書館並隨時供艾伯勒
出版社取用。最後，一些禮贈給他的管家凱薩琳。見證人：羅威、海奈。

1893 年十二月，布魯克納情況好轉，醫師允許他旅行至柏林。於是
次年一月他如願聽見了第七號交響曲與《謝主頌》的演出。1894 年夏天

他最後一次去聖佛里安彈奏管風琴，十一月底他寫下第九號能有的最後一個音符。

　　這首交響曲站在二十世紀的門檻，有些地方已經超越了華格納最大膽的和聲手法。一直到慢板的尾聲，這首曲子表達的是深深困擾著的靈魂，有著深刻的對比，特別是第一樂章美妙的第二主題，或是詼諧曲鬼魅般影像突然被雙簧管簡單曲調打斷。只在全曲最後的第三樂章末，崇高的平靜才克服了前面所有的不安，以巧妙變形的第八號慢板與第七號首樂章的主題，布魯克納告別了音樂與人生。在最後兩年裡，他從未能有體力完成第四樂章，除了一些草稿，以及連接到《謝主頌》的過門－－他有時認為可以將之拿來當作結尾，如果他終究沒能寫完終曲的話。

　　最後兩年他持續為年老與病症所苦，1895 年四月搬進美景宮地面層以前守衛的屋子，這是皇帝特別恩准。1896 年 10 月 11 日早上寫了一些終曲的草稿，布魯克納於下午三點鐘過世，享年 72 歲。

　　在卡爾教堂舉行了肅穆的葬禮。布魯克納來到維也納時是一個貧窮的鄉下老師，離開這首都回家時卻像是一位王公，最終落腳在他最親愛的聖佛里安修道院。

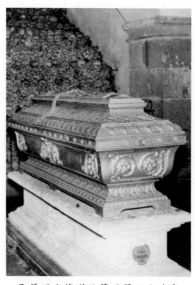

聖佛里安修道院管風琴下方地窖

布魯克納的交響曲

原著：爾文·東柏格

編譯：張皓閔

布魯克納作品的原始版本

本書第二部分提到，布魯克納的某些作品會由他的年輕朋友擔任編輯、主導並監督付印，像這樣印行的版本許多方面和布魯克納的手稿有所不同。其中有三部交響曲的印行版本和手稿之間差異如此巨大，完全就是自由改編（第三、第八和第九號）。

討論這些編輯者的行動之前，我們必須記住，布魯克納本人總是持續修改他的作品。直到 1889 年他都還在改寫第三號交響曲，比開始譜寫第九號交響曲還晚了兩年。第二號交響曲最初譜寫於 1870 至 1872 年，1879 和 1891 年又兩度出現在他書桌上。

上文傳記部分多少解釋了頻繁修訂作品的原因。作品經常好多年都沒機會演出，總譜就這樣閒置在抽屜裡。布魯克納生前根本沒聽過他的第五號交響曲，第六號交響曲也只聽過兩個樂章；直到完成了第五號交響曲，第三號交響曲才終於迎來首演（但非常失敗）。光是這一點就讓布魯克納無法不去修訂他的作品。

此外，身為作曲家某些修改確實是必要的。1870 至 1875 年間，他在源源不絕的靈感中創作了至少四首交響曲。隨著第二至第五號交響曲的創作，他作曲的水準逐漸提高，自我批評也隨之發展。在這五年的巨大成就之後，1876 年他立即開始了修訂的工作。

接著必須考慮的是，布魯克納從來無法處之泰然地接受批評。倒不是說隨便什麼人的抱怨都可以阻止他繼續創作（1887 年的經歷除外）；他通常會在完成一部重要作品後幾天或幾週內就開始構思新作品。然而每回作品遭到拒絕，都會令他信心動搖。1887 年，年過花甲的布魯克納都還在說他「對自己感到絕望」，且「無法再相信自己」。 接下來的兩年多裡，他無法繼續創作第九號交響曲，這兩個極不愉快的年頭除了其他修訂之外，還產生了第三號交響曲完全不必要的新版本。

布魯克納只有四部交響曲沒有經過大規模修訂：第五、第六、第七和第九號交響曲。其他交響曲光是作曲家自己就提供了多種不同版本：第一號兩個版本、第二號三個、第三號四個、第四號至少有一個修訂版、

第八號也有兩個版本。修訂的幅度有時相當大，其他時候只專注在細節的調整。每當有機會演出時，又會在演出前再三檢查總譜並修正細節。

雖然這一切使布魯克納交響曲的版本問題變得複雜，但解決方案其實相當明顯而簡單：我們發現某些作品僅以遭竄改的版本為人所知，因此會希望將其恢復成布魯克納自己的版本。也因此，「原始版本」這個術語在此被用來定義未受外來編輯干擾的、作曲家自己的版本。原始版本指的不是第一版，而是可視為布魯克納最終總譜的版本。不過，第一號交響曲有兩個原始版本，因為布魯克納無法決定哪個比較好。基於不同的原因，第三號交響曲也有兩個原始版本：第二版似乎優於遭受巨大壓力時期進行的修訂版；此外，印行的第三版總譜雖然基本上是布魯克納自己的版本，但很可能已遭到竄改。

那麼，什麼是竄改的版本？學生們發現布魯克納會持續關注自己已譜完的作品，他們顯然因此覺得，布魯克納在作曲上從來無法達到決定性的最終階段。他們很可能認為布魯克納的作品總會需要進一步修訂。這個概念還算可以理解；但令人匪夷所思的是，他們竟會以為自己有資格從作曲家停筆的地方繼續下去。更讓人驚訝的是，他們不覺得這只是稍作變化就能解決的問題：他們的假設導致他們創作出布魯克納作品的全新版本。他們的行為也無法簡單地解釋為年輕人的莽撞而獲得原諒；因為即使到了中晚年，這些布魯克納從前的學生也不願將此行為歸因於年輕時的錯誤判斷。他們宣稱他們所改編的第五和第九號代表了布魯克納最後的想法且得到了他的認可，但此說法是站不住腳的。事實上，他們打破了所有身為編輯應遵守的界線，且也不曾說明是誰給了他們這樣的自由。

格勒里希 (A. Göllerich, 1859-1923)是第一位布魯克納傳記作者，他已注意到布魯克納作品的印行版本和作曲家的手稿並不一致。1919 年格勒(G. Göhler, 1874-1954)讀過第六號交響曲的印行版本

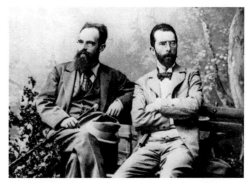

法蘭茲（左）與約瑟夫（右）‧夏爾克兄弟
(Franz & Joseph Schalk)

後覺得很有問題，因而在德國重要音樂期刊上發表文章，強調這件事需要被徹底調查。歐雷爾(A. Orel)寫信告訴格勒，說「印行版本和原始版本很不一樣」在維也納音樂圈廣為人知。既然印行版本的兩位主編法蘭茲‧夏爾克和羅威都還在世，下一步自然是問問他們。讓格勒和歐雷爾驚訝的是，這兩位布魯克納生前的好友抗議說，根本沒必要去檢視布魯克納的手稿，更別提要依據手稿來編輯了。法蘭茲‧夏爾克當時是維也納國家歌劇院的總監，在他的抵制之下此事一度無從追究。不過，某些人對手稿的私下檢視揭露了差異的程度，最終或多或少迫使夏爾克接受了討論。會議被安排在國家歌劇院總監的辦公室裡進行，羅威最後一次表達了他的反對意見：他拒絕出席。由於羅威是第九號交響曲的編輯者（特別可疑的一部作品），他的故意缺席顯得意義重大。討論的結果是夏爾克再三保證作曲家手稿一點也不重要；印行版本是在作曲家親自監督下製作的，抄本在交付印刷前也都有交給布魯克納看過與校對。夏爾克保證他擁有布魯克納想法的第一手消息，就此結束爭論。

夏爾克的反應（更別提羅威的反應）太過個人化且激動，令人難以信服。多年來人們費盡心力想找到第五和第九號交響曲交付印刷的那份手稿抄本。畢竟依照正常程序，印行後這份「抄本」要不是歸還給作曲家，就會保存在出版社的檔案庫裡。既然夏爾克和羅威聲稱這些可疑的抄本上有布魯克納親手加上的修正，那麼也只有好好檢視這些抄本才有可能得到決定性的滿意結果。然而，這些手稿抄本消失了；更怪的是，第七號交響曲（其印行版本和原始版本幾乎沒有差異）的抄本卻保留下來了。消失的抄本去哪了？還存在嗎？是不是已經被銷毀了？如果是，那是誰做的？為什麼這麼做？若只是其中一份抄本意外搞丟了，那還可以理解，但兩份抄本都消失無蹤，這就有點莫名其妙了，除非我們同意奧爾(M. Auer)的說法：手稿抄本是依照某種「規律」消失的。

針對此事的初步調查也說服了維也納國家圖書館館長，認為應該要將原始版本整理出版。1932 和 1936 年，隨著布魯克納第九和第五號交響曲原始版本的首演，一場巨大的風暴爆發了。

演出原始版本的效果是決定性的。法蘭茲‧夏爾克和羅威當時都已過世，但還是有其他人反對讓布魯克納自己的總譜復活，且把大家都牽扯進冒犯、造謠和誹謗的陷阱之中。原始版本的主編哈斯因為提到布魯

克納曾受朋友恐嚇，不得不鄭重聲明：沒有人會對布魯克納信徒們的光榮意圖抱有絲毫懷疑。若干知名指揮家也加入了反對的行列，他們對於遭竄改的版本相當熟悉，難以適應新出現的「原始版本」。隨後正反兩派在充滿個人熱情和惡意氣氛中持續爭論。除了奧爾和歐雷爾之外，很少有人能夠冷靜客觀地解釋事情。某些私人恩怨似乎至今仍無法修復，但布魯克納作品的真實版本已逐漸獲世人接受。竄改版本很快就變成純粹的珍奇古物，沒有哪個具有聲望的指揮家敢用舊版本來演奏。

雖然夏爾克和羅威的改編版不再是嚴重的問題，但舊總譜仍會經由二手譜店流傳，且很可能會誤導不知情的人；倒楣的購譜者如果帶上了總譜前去聆聽原始版本的音樂會，肯定會大吃一驚。檢視這些改編的趨勢還是很有意思的。這些改編不只是更動無數細節，甚至還改變了布魯克納的基本風格；這種版本布魯克納是不可能會願意接受的。然而，夏爾克和羅威是布魯克納親密而忠實的好友、活躍的信徒，這卻是不爭的事實。到底是什麼讓夏爾克和羅威相信布魯克納的作品需要他們動手修訂？儘管他們如此保證，但我們已不再認為布魯克納有授權他們如此。

毫無疑問地，一開始想必是布魯克納找了當時還很年輕的他們一起討論作品。他耐心傾聽他們的批評，有時甚至會按照他們的建議來做事，卻因此讓他們錯誤地看輕這些作品。最後的荒謬結果就是：這些年輕人以為他們比布魯克納本人更有能力譜寫布魯克納交響曲。布魯克納很難預見他的弟子最終會對他的第五和第九號交響曲做出什麼（僅舉最糟糕的例子），但他還是逐漸感受到危險。正如我們在本書傳記部分所看到的，布魯克納自己所做出的讓步是同意在演出時刪除某些東西。在他身邊的每個人都知道，他總是在極大壓力下才勉強做出這些讓步，總要等到最後一刻才被迫親自提出。然而這些讓步只適用於演出，絕不應拿來印行。布魯克納的朋友們當然很清楚這個他明白表示過的想法。以第四號為例，他要求加上指示：「只有在絕對必要的情況下才進行大幅刪減（即行板中的），因為刪減將對作品造成很大的傷害。」他同意對終樂章進行刪減，條件是管弦樂總譜、分譜和鋼琴改編版都必須不經刪減完整印出來，並用「VI–DE」來標記他同意刪減的段落。然而經他託付負責監督出版的學生們卻忽略了這一切！我們不知道布魯克納面對這殘缺不全的印行版本有何反應，知情的自然正是最不願意講出來的那群人，我們只知道布魯克納變得越來越多疑。

指揮家溫嘉特納準備演出第八號交響曲的時候，布魯克納寫了好幾封信給他，明確地表達了他的願望和緊張：

> 第八號的票房如何？是不是已經排練過了？聽起來怎麼樣？我很建議您按照指示大幅縮短終樂章。這樂章真的太長了，要再過些時日或在朋友圈和行家之間才適合完整演出……

> ……請聽從樂團的希望（意即刪減）。但我懇求您不要更動總譜，我最強烈的願望就是將管弦樂部分原封不動地印出來。

等到第八號交響曲終於要出版時，布魯克納已病得太重，無法參與任何準備工作，朋友們則依他們的喜好重新譜寫了總譜！

作曲家的焦慮當然不是只出現在這兩封給溫嘉特納的信裡。察覺到危險後，布魯克納悄悄做好了準備。1892 至 1893 年間，他妥善整理所有手稿並封進包裹中。他在遺囑中指明這些他所稱的「原始手稿」應存放在維也納宮廷圖書館，圖書館館長應負責保存這些手稿，並在需要時提供給某個出版公司。他於 1894 年確認了此遺囑。

這一切都證實了布魯克納其實很怕自己的作品會遭到竄改。還有一件事可能與此相關。指揮家慕克拜訪布魯克納時，老作曲家將一份第九號交響曲的手稿抄本交給了他，讓他帶離維也納，「這樣它才不會被人給宰了」。布魯克納是害怕總譜會被偷走或遭遇火災？又或是害怕會被弟子們竄改？如果慕克沒記錯，那麼一定是後者。因為若是別種災難，布魯克納應不至於用到「屠宰」這樣的字眼。

接下來要觀察一下變化的整體趨勢。哈斯和歐雷爾在他們編輯的原始版本中附上了詳盡的清單，列出了手稿與印行版本之間的所有差異。清單太長了，無法在此引用。就第五和第九號交響曲而言，除了少數自由添加之外，幾乎每個小節都得到了災難性的「改進」。

編輯者的目標顯然是盡可能地抹煞布魯克納的個性，尤其是他的譜寫方式和華格納有所不同的時候。糾正作品長度的任務很簡單：儘管布魯克納堅持必須完整印出所有內容，但他們總是遺漏了極大比例。以第五號交響曲為例，光是終樂章就省略了至少 222 個小節。

然後是布魯克納的管弦樂配器。這些朋友主要的修訂手法是把布魯克納常用的樂器群寫法（比如只用弦樂群，或只用銅管群）替換成混合配器。他們有時會試著把總譜填滿，例如第五號交響曲詼諧曲第三樂章第 23-26 小節，布魯克納本來只寫了弦樂部分：

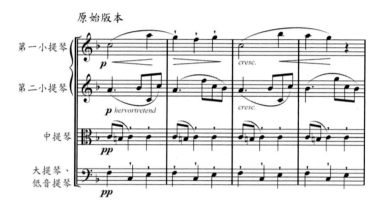

　　編輯者畫蛇添足地加入了管樂，還改造布魯克納的木管寫法，以符合華格納讓雙簧管較低、單簧管較高的技法：

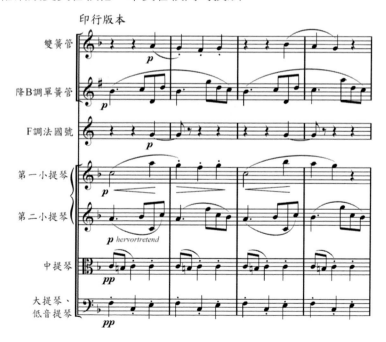

布魯克納偏好安排不同樂器群之間的對比；有時候針對此類寫法的「修正」可以是相當驚人的。布魯克納第五號交響曲終樂章的聖詠主題，在原始版本中是安排由壯麗的銅管演奏；銅管聖詠之後是由輕柔弦樂演奏的美妙過門：

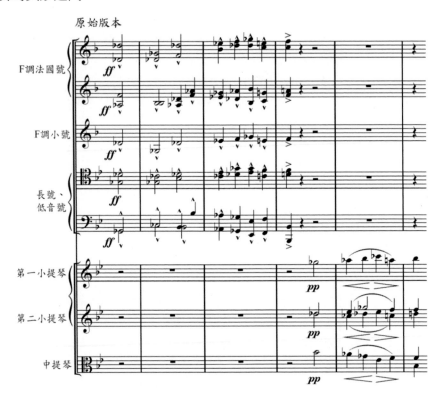

結果編輯者在此加入了木管：聖詠變成木管和銅管一起吹奏，過門也改由木管負責。他們的「努力」成功地消除了本該要有的對比。而夏爾克居然告訴格勒和歐雷爾，說布魯克納贊同這樣的配器方式！

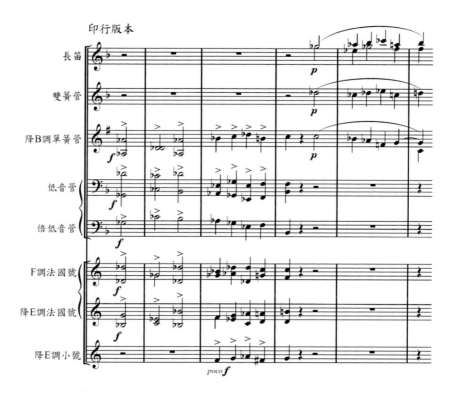

羅威在第九號交響曲做了不同類型的更動。按布魯克納原本的設計，怪異的木管和弦在開啟詼諧曲樂章之後會拉長音變成背景。但羅威把它劃掉了：木管變成只吹三個短音，然後保持安靜！大概是為了讓樂團能以最急板來演奏詼諧曲，本該由弦樂撥奏的八分音符琶音音型，現改由木管代勞。應該不用我多說，這詼諧曲當然不該以最急板演奏。

編輯者有時只更動布魯克納的演奏指示，藉此來剔除音樂的精髓。以第九號交響曲慢板第三樂章的第 231-232 小節為例，布魯克納指示小提琴的每個音都要「拉滿」(gezogen)；羅威刪掉了這個指示，改成加上圓滑線。如此一來，原本每個音都依依不捨的動人效果蕩然無存，此片段就此變得黯淡模糊。華格納號也依相同原則做了更動：羅威刪掉了布魯克納原本的重音記號，改加圓滑線，使原本相當高貴的音樂變得陰沉。布魯克納也絕不會在此處加上「輕柔」(zart)、「非常輕柔」(sehr zart)這樣的指示。

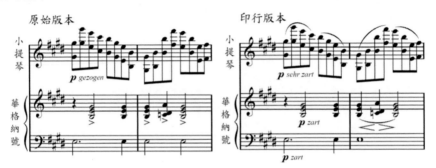

偶爾還是會看到為竄改版本辯護的文章。夏普(G. Sharp)表示新近出版的原始版本是需要謹慎對待的「政治策略」。威勒斯(E. Wellesz, 1885-1974)對原始版本抱持相當懷疑的態度，或多或少暗示著版本之間其實沒有什麼好選擇的。然而，總譜內部的證據毫無疑問地顯示布魯克納的朋友們根本就不需要重寫他的音樂。他們說作曲家認同他們的所作所為，這並不可信。採用他們的版本毫無意義。他們的版本並不值得推薦，而且已在檔案庫裡積累了當之無愧的大量灰塵。

版本問題簡單說

文：詹益昌

別被眾多版本的資訊嚇倒了，那是給要寫論文的專業人士們研究的啦。把那些被弟子們竄改的印刷版本束之高閣後，對於當代的愛樂大眾而言，需要知道的只有兩點：

＜三號有三版＞

如同貝多芬的第三號交響曲，作曲家在這首曲子首次展現出完整的獨特風格，但布魯克納可沒有貝多芬那麼堅強的意志或自信，加上主客觀因素，因此屢屢修訂。當代的指揮家們面臨以下三種選擇（都有布魯克納協會最新出版的諾瓦克編輯版）：

1873 初版 因為華格納接受題獻，這版本包含了一些引用華格納的段落（但大部分在準備 1877 年首演時就刪掉了）。由於曲式架構完整因此也最長，所以後來遭到大幅刪節，但現代聆聽者（有著可快轉的錄音協助）已較能抓住它宏偉的架構，特別是在其樂譜出版後。許多當代指揮選擇此版本的原因是，比後兩個版本更一致地屬於較早期的語法，如同越來越多演出喜歡早期的德勒斯登版而非晚期的巴黎版《唐懷瑟》。

1878 第二版是 1877 年災難性的首演前後修改並隨即出版的版本，經過不同時代的編輯與出版，比起 1873 版有少許刪節與差異，但大致都出自作曲家之手。這是最常被演出的版本，被認為較為均衡也較能反映作曲家的獨特風格。

1890 第三版是在第八號手稿被雷維退回之後的心理危機期間拿起來改寫的，1889 年完成、1890 年由李希特指揮演出獲得成功並在弟子法蘭茲‧夏爾克的編輯下出版，包含了大幅刪節與改寫，有些可能獲得布魯克納同意、有些可能沒有獲得授權。這版本最短，再現部甚至刪掉第一與第三主題，有識之士都不認同。但在二十世紀前半這是唯一可用的版本，因此有一些老指揮仍習慣用這版。

以上在下文第三號交響曲的章節有詳細說明。

＜八號有兩版加前後編輯，所以也是三版＞

1887 初版：也就是拿給雷維但被退回的手稿，在 1973 年由當時布魯克納協會的諾瓦克編輯出版。這版本第一樂章有突兀的 C 大調結尾，很少被演出（但 Youtube 找得到）。

1890 哈斯版：被退回後布魯克納改寫，刪去了第一樂章原本突兀的 C 大調結尾、改寫了詼諧曲的中段，這兩點被認為確實是改進。但同時也在約瑟夫・夏爾克的協力下刪掉了慢板與終曲的一些段落，並於兩年後出版。二戰前布魯克納協會負責編輯的哈斯認為那些刪節雖然可能獲得布魯克納同意，但有損整體架構（有識之士多半認同此點），所以他找出 1887 版的相應段落並加之恢復。有一些老指揮仍習慣用這版。

1890 諾瓦克版：二戰後布魯克納協會的編輯工作由哈斯的學生諾瓦克接任，他認為哈斯不應該將兩個不同年代的材料組合，所以又刪去那些慢板與終曲被恢復的段落，並於 1955 年出版。這是最常被演出的版本，可能因為指揮們喜歡新出版的版本，往往並未深究較舊的哈斯版的意義。

　　除了上述第三、第八以外，排除各種竄改的印刷版本之後，其他交響曲在作曲家生前就大概就都定於一尊或是差異有限，沒有甚麼疑義，所以演出時也很少會需要註明版本，最多是註明編輯者以示嚴謹（或是嚇唬人）。以上內容係根據 Deryck Cooke 的文章"The Bruckner Problem Simplified"（1982 年出版的 *Vindications: Essays on Romantic Music* 一書），以及本書原作者東柏格與辛普森的意見。

C 小調第一號交響曲

I. 快板
II. 慢板
III. 詼諧曲，快的
IV. 終樂章，激動、火熱的

第一樂章

約略時長	起訖小節	呈示部
1.5m	1-37	第一主題群，C 小調
	38-45	過門（木管）
2m	45-93	第二主題群（歌唱樂段），降 E 大調
0.5m	94-100	第三主題，降 E 大調
	101-106	小尾聲，降 E 大調
		發展部
2m	107-143	第三主題素材
2m	144-199	第一主題素材
		再現部
1.5m	200-239	第一主題群，C 小調
3m	240-323	第二主題群，重新改寫，C 大調
1m	323-351	尾聲：第一主題素材，C 小調

精神抖擻的第一主題以附點節奏為特色：

譜例 1-1：第一主題

　　即便是這麼早期的創作，此樂章的第二主題已是布魯克納「歌唱樂段」的完美範例。布魯克納典型的歌唱樂段是由圍繞著對位線條的歌唱旋律組成。這些對位線條經常極富表情，有時重要性甚至不輸主旋律：

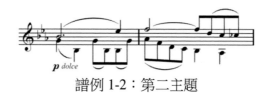

第 67 小節起出現一個新主題，此新主題開頭的節奏經多次強調後，變化延伸成為銳利的第三主題：

譜例 1-3：第三主題

發展部前半瀰漫著出自第三主題的焦慮音型；後半則改由第一主題的附點節奏型主導。再現部經大幅變化：第二主題群經重新改寫；第三主題因已在發展部充分延伸，所以在再現部裡完全省略，好讓出空間來給尾聲和最後高潮。

第二樂章

約略時長	起訖小節	段落
4m	1-43	主部
3.5m	44-111	中段，降 E 大調
4.5m	112-158	主部再現，重新譜寫
	158-168	尾聲，降 A 大調

布魯克納所有其他交響曲的慢速樂章，都是一開始就帶出富表情且容易記住的主題；但第一號的慢板第二樂章不是這樣，其開場陰沉濃密、充滿半音變化，緊張的氣氛直到第 20 小節才終於放鬆下來。接著音樂變得深邃靜謐，在這之中出現極美的小提琴主題（第 30 小節起）：

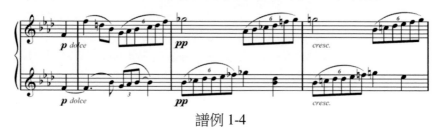

譜例 1-4

中段（行板，3/4 拍）帶出新一波流暢的音樂，其優美動人讓人想起第七號交響曲慢板第二樂章那著名的升 F 大調 B 段主題（譜例 7-5）。

第三樂章

G 小調詼諧曲的主題塑造了樂章的性格：

譜例 1-5

這已經是個典型的布魯克納詼諧曲。雖然這不是第一號交響曲最深刻的部分，但這是布魯克納樂章「典型」的最早範例。慢板樂章雖然深刻，但某些基本作風不同於之後的慢速樂章。

第四樂章

約略時長	起訖小節	呈示部
2m	1-38	第一主題，C 小調
	38-57	第二主題，降 E 大調
1m	58-78	第三主題，C 小調
	79-86	小尾聲，降 E 大調
		發展部
2.5m	87-151	第一主題素材
2m	151-207	第二主題素材
2m	208-272	第三主題素材
		再現部
1.5m	273-299	第一主題，C 大調→C 小調
	300-314	第二主題，大幅縮減，C 小調
3m	315-337	第三主題，C 大調
	338-396	尾聲：第一主題素材，C 大調

　　整個樂團開門見山地強力奏響第一主題。多年後，成熟穩重的布魯克納覺得終樂章如此開場有點好笑，簡直就像有人破門而入大喊：「我

來了！」1890 年修訂此曲時，他曾試著減輕開場這「不夠布魯克納」的效果，然而似乎只有最喧鬧的版本才適合這個主題。

譜例 1-6：第一主題

　　第二主題依舊生動，但不像第一主題群那麼兇猛狂野。很快地，第三主題又恢復了先前的活力。發展部從第一主題素材的處理慢慢展開；隨後是第二主題的發展，此段落可見到其他布魯克納日後常見的特色，比如自由倒影（第 163 小節）。最後第三主題素材也加入發展的行列。

　　再現部一開始是 C 大調，但很快就回到了 C 小調。調性在大幅縮減的第二主題之後才正式轉到了 C 大調。樂章帶著旺盛的活力邁向輝煌的尾聲，最後以此小號主題收束：

譜例 1-7

C 小調第二號交響曲

I. 相當快的

II. 莊重的，有點激動

III. 詼諧曲，快的

IV. 終樂章。更快的

在本書傳記部分中，我們看到許多朋友和樂評建議布魯克納把第二號交響曲寫得簡單一點，不要像第一號那麼複雜。這些讓布魯克納深感困擾的建議演變成嚴峻的考驗，考驗的不是布魯克納作為作曲家的能力，考驗的是得之不易且仍不穩定的自信心。雖然已在傳記部分提過，這裡還是要再說一次：經歷第一號交響曲的創作和隨後的精神崩潰，布魯克納迅速發展出個人的作曲風格。從 F 小調彌撒和遭捨棄的 D 小調「第零號」交響曲中，我們可見到布魯克納持續增加的深度和創作的能量。

「當時我幾乎沒什麼勇氣去寫下一個像樣的主題。」「當時的維也納人讓我很膽怯。」每當布魯克談到第二號交響曲的創作時，就會出現這樣的句子。作品本身其實聽不出作曲家缺乏寫下「像樣主題」的勇氣，但不確定的感覺仍迫使布魯克納比其他作品更頻繁地修改此作品。

哈斯編輯的國際布魯克納協會版本（1938）採用的主要是 1877 年的第三版。不過有許多重要的細節出自第一版，特別是前兩個樂章的結尾。總譜也恢復了令人遺憾的刪減（第一樂章：第 488-519 小節；第二樂章：第 48-69 小節；終樂章：第 540-562 和 590-651 小節）。沒有哪個真心喜愛布魯克納的指揮家會跳過這些片段不演奏。事實上，此作品根本看不出有任何不足的地方。哈斯的編輯修復是出色的成就，揭示了一部沒什麼不確定性的傑作。

第一樂章

約略時長	起訖小節	呈示部
2m	1-62	第一主題群，C 小調
1.5m	63-96	第二主題群，降 E 大調
2m	97-160	第三主題，降 E 大調

1m	161-185	小尾聲，G 大調→降 E 大調
		發展部
1.5m	185-232	第一主題素材
1.5m	233-258	田園插曲，第三主題素材
	259-274	第一和第三主題素材
1.5m	275-317	第二和第三主題素材
		再現部
3m	318-367	第一主題群，C 小調
	368-401	第二主題群，C 大調
3m	402-459	第三主題，C 小調
	460-487	小尾聲，E 大調→降 B 小調
3m	488-569	尾聲：第一主題素材（頑固音型），C 小調

　　作品以第一主題富表情的開頭樂句開啟，我們立即就感受到布魯克納的主要特徵：他的筆法充滿張力。

譜例 2-1：第一主題

這是他第一個開場像是慢速樂章的快板樂章。指揮家必須在過慢的速度（會太拖）和過於倉促（會削弱短音符的強度）之間找到微妙的平衡。雖然樂章的速度指示是「相當快速」，但完全沒必要匆促。

　　第二主題群是貨真價實的布魯克納式「歌唱樂段」。拿來和第一號第一樂章的第二主題相比，就會發現布魯克納利用這段時間發展出他獨特的開啟第二主題的手法。

譜例 2-2：第二主題

緊跟著出現的是第三主題：

譜例 2-3：第三主題

第一號交響曲第一樂章的第三主題以齊奏強力開場。此處則第一次出現輕柔的雙重齊奏（彼此對位的兩線條各自均由多種樂器齊奏），這是布魯克納的典型風格。類似的例子也出現在之後的交響曲中，比如第八號終樂章（見譜例 8-19）和第九號第一樂章（見譜例 9-8）。布魯克納藉此手法展現出來的各種創意和效果十分驚人。

第三主題的頑固節奏堅持了足足 50 個小節，期間有許多新動機加入行列。第 122 小節起小號趁著高潮奏響所謂「布魯克納節奏」（法國號和長號稍後也一起加入）。此節奏之後會在第三、第四、第六和第八號交響曲扮演重要角色。

發展部使用了呈示部大部分主題，並為先前聽到的素材提供新內容，但不是透過複雜的變奏，而是透過增值、倒影、組合等手法。發展部一開始主要處理第一主題的前兩個小節。此段落最後調性轉向了遙遠的降 G 大調，隨之開啟令人印象深刻的插曲：第三主題的頑固節奏經增值後變成可愛的田園曲調，全新的聲響效果讓我們彷彿置身廣闊的阿爾卑斯山上。

發展部第三段可聽見第三主題的頑固節奏和第一主題前四小節的旋律彼此結合：

譜例 2-4

最後一段是第二主題素材的變奏，但也聽得到第三主題頑固節奏的碎片。

　　樂章的尾聲以弦樂的頑固音型開啟，此頑固音型包含了第一主題的第三、四小節；與此同時，雙簧管奏出第一主題的第一、二小節：

譜例 2-5

　　雖然是從第一主題變化而來，但敏銳的聽者會發現，此頑固音型和貝多芬第九號交響曲第一樂章尾聲的頑固音型非常相似：

譜例 2-6

布魯克納對貝多芬的這段尾聲一直念念不忘。他在第零號交響曲忠實地引用了貝多芬的頑固音型（該引用甚至和布魯克納自己的主題完全無關）；第三號交響曲又再次引用，但只用了貝多芬頑固音型的下行部分。值得注意的是，布魯克納的第零號和第三號都是 D 小調，和貝多芬第九號一樣。在第二號交響曲這裡，相似性相當程度被不同的調性和較快的速度所掩蓋，雖然布魯克納肯定無意隱瞞此事。

第二樂章

約略時長	起訖小節	段落
2.5m	1-33	A 段，降 A 大調
2.5m	34-69	B 段，F 小調
3m	70-106	A¹ 段，降 A 大調
3m	107-134	B¹ 段，降 B 小調
	135-148	過門

2.5m	149-163	A^2 段，降 A 大調
	164-179	預示第九號交響曲第三樂章
3m	180-209	尾聲

此樂章曲式很簡單：兩個段落輪流呈現，A 段的三次呈現一次比一次更莊嚴。高貴的 A 段主題延伸超過 15 小節，此處僅展示其開頭：

譜例 2-7

B 段主題包含弦樂和獨奏法國號兩部分。弦樂以撥奏方式奏出聖詠似的主題，法國號則唱著富表情的柔聲曲調。第四和第五號交響曲也有類似的安排（第四號的例子見譜例 4-10）。

A^2 段如節慶般莊嚴，氣氛在主題開頭樂句的帶領下逐步爬升至宏偉的高潮。接著一切突然安靜下來，此片段令人驚訝地預示了第九號交響曲的慢板第三樂章。

第三樂章

詼諧曲主部以其主要動機狂野開場：

譜例 2-8

此動機決定了幾乎整個主部的性格，除了第二部分若干較溫和的片段。

中段和第一號交響曲第三樂章中段同樣是迷人而悠閒的農村舞曲（Ländler 蘭德勒舞曲）。這種快樂的音樂不需要特別分析，但若以為只要不斷重複這可愛的主題就足以獲得快樂，那可就大錯特錯了。仔細觀

察總譜就會發現此中段運用了各式各樣的調性，充分展示了布魯克納極富想像力的調性掌控能力。

第四樂章

約略時長	起訖小節	呈示部
1.5m	1-75	第一主題群，C 小調→降 D 大調
2m	76-147	第二主題，A 大調→降 E 大調
1m	148-199	第一主題群，降 E 大調
1.5m	200-250	引自 F 小調彌撒的段落，降 G 大調→降 E 大調
		發展部
1.5m	251-307	第一主題素材（和第一樂章第一主題結合）
2m	308-387	第二主題素材（和第一樂章第一主題結合）
		再現部
1m	388-432	第一主題群，C 小調→降 D 大調
2m	432-492	第二主題，C 大調→C 小調
1.5m	493-546	第一主題群，C 小調
1.5m	547-589	引自 F 小調彌撒的段落，降 G 大調→C 小調
2.5m	590-702	尾聲，C 小調→C 大調

　　這是我們遇到的第一個曲式難以描述的布魯克納終樂章；其曲式基本上混合了輪旋曲式和奏鳴曲式。不過，要掌握此複雜的曲式其實不難，只要熟悉此樂章的重要主題和第一樂章第一主題就可以了。

　　樂章微弱地開啟，聽起來像主題的素材其實只是下行音階。第二小提琴流暢的連續八分音符線條，不時可聽見第一樂章第一主題的前四個音（降 A－G－升 F－G，第 1、4、6 小節第二拍和第 2 小節第一拍）。稍後第一小提琴會重現這四個音，同時不斷漸強累積能量，在高潮處帶出樂章的第一主題：

譜例 2-9：第一主題

第二主題開場是個美妙的「歌唱樂段」，調性令人驚訝地起始於 A 大調。不過，音樂稍後會逐漸回歸正軌轉回降 E 大調，亦即主調 C 小調的關係大調。

　　第二主題圓滿結束後，第一主題突然強力再現並戲劇性地擴展。隨後一波漸強帶出響亮的 C 大三和弦片段，但很快又非常突然地停了下來。三小節的休止之後，引自 F 小調彌撒的平靜段落緩緩現身：

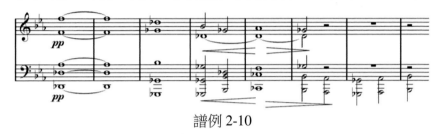

譜例 2-10

我們或許可以把這段引用詮釋成作曲家從嚴重精神崩潰中恢復過來的感恩心情。

　　發展部開始沒多久就出現了第一樂章第一主題。發展部後半以第二主題旋律為主要發展素材，後來小節此素材又和第一樂章第一主題素材相互結合。

　　尾聲包含兩波巨大浪潮，浪潮與浪潮之間是幾句哀愁的吟唱，由第一樂章第一主題和終樂章第二主題構成。最後，正當我們以為樂章即將以兇悍的 C 小調終結時，調性突然轉為 C 大調，積極地自信結束全曲。

D 小調第三號交響曲

以 1878 年第二版為主，亦加上 1888-89 年第三版的解說

I.　中庸的，更躍動，神祕的
II. 慢板，躍動，如同行板
III. 詼諧曲。相當快的
IV. 終樂章。快板

　　第三號是最後一部直接受到作曲家生命事件影響的交響曲。此作品的創作背景已在本書傳記部分討論過了。

　　布魯克納毫無保留地稱第三號為《華格納交響曲》，為了向大師致敬，他在 1872-74 年的第一版大量引用華格納的音樂。不過，第一次修訂時（1877-78 第二版）他刪掉了大多數引用，將自己和總譜從華格納的影響中解放出來。無論如何，《華格納交響曲》這個標題可謂相當中肯。第三號永遠都會讓布魯克納回想起華格納予他肯定並接受題獻時，他是多麼心滿意足。華格納同樣珍視此作品，只要有人提到布魯克納的名字，華格納就會忍不住大喊：「布魯克納！那個小號！」這指的是由小號帶出來的第一樂章第一主題，其效果令華格納印象深刻。這就是何以《華格納交響曲》這稱呼值得保留的原因。然而，音樂本身其實不會讓聽者聯想到華格納。布魯克納在第三號充分展現他的個人特色，華格納的影響微不足道。除了布魯克納以外，沒有人寫得出這樣的作品。

　　1872-74 年的第一版包含了一些華格納音樂的引用，後來捨棄了。1878 年的修訂也刪除不必要的長度和停頓，這些停頓最初是為了替大型樂章適度地分段。1878 年的這個第二版後來於 1950 年由烏瑟(F. Oeser)出版，很可能會普遍地被接受為此交響曲的決定版。

　　第三號交響曲的第三版是在雷維拒絕指揮第八號交響曲之後，弟子們趁著布魯克納灰心喪志對他施加影響下的產品。毫無疑問地，布魯克納對這項任務沒什麼熱情。第三版所做的修改主要有兩種影響：一、1878 年第二版的修訂透過精準修剪增強了曲式，但第三版大量的刪減卻產生完全相反的結果；二、許多段落重新編曲，都有著晚期最後三部交響曲的鮮明特徵，通常非常美麗，但擾亂了早期作品風格上的統一性。

此外，1890 年第三版的印行總譜又是個各種細節都遭到竄改的版本。就連終樂章的大幅刪減也很可能是某個編輯者的傑作。

下文主要是依據第二版進行分析，但也參照第三版目前的印行版本，原因有兩個：首先，儘管第二版無疑將被普遍接受，但人們也還是會繼續演出熟悉的第三版；其次，儘管明顯受到了編輯的干擾，但整體而言第三版仍然是布魯克納自己的版本。

參照第三版的小節數時會加註羅馬數字 III，【方頭括號裡是關於第三版的特別說明】。

第一樂章

約略時長 （第二版）	起訖小節 （第二版）	（第三版）	呈示部
3.5m	1-100	1-100	第一主題群含強力動機，D 小調
2m	101-170	101-170	第二主題群，F 大調
1m	171-210	171-207	第三主題群，F 小調
1.5m	211-218	209-216	第一主題重現，E 大調
	219-256	217-254	小尾聲，E 大調→F 大調
			發展部
1.5m	257-298	255-296	第一主題、強力動機
2.5m	298-340	296-340	強力動機
	341-402	341-404	樂章高潮：第一主題、強力動機
1m	403-428	405-430	第二主題、第二號交響曲開場動機
			再現部
1.5m	429-480	431-482	第一主題群，D 小調
2m	481-546	483-548	第二主題群，D 大調
1m	547-570	549-578	第三主題群，D 小調
	571-588	579-590	第一主題重現，A 大調
1.5m	589-650	591-651	尾聲，D 小調

小號從第 4 小節開始輕輕奏響以大跳為特色的第一主題：

譜例 3-1：第一主題

稍後一陣漸強帶出新的強力動機：

譜例 3-2：強力動機

開啟第二主題的第二小提琴動機，運用了布魯克納偏愛的二＋三連音組合，亦即「布魯克納節奏」（這是用來構成主題旋律的第一例）：

譜例 3-3：第二主題

「布魯克納節奏」還向後延續，伴隨著強有力的第三主題一起出現：

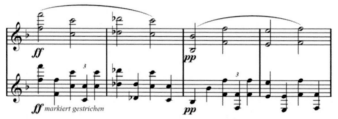

譜例 3-4：第三主題

這個第三主題並不是第二號或最後三部交響曲那種「雙重齊奏」。此處其實是真正的齊奏。然而，弦樂包含二＋三連音組合的節奏和管樂平均的二分音符已形成足夠的對比，創造出雙重齊奏的效果。

強勁的第三主題群藉由高貴的聖詠達到頂峰。聖詠之後，第一主題（譜例 3-1）以倒影和卡農的形式重現。

發展部開始後不久，第一主題倒影莊嚴地奏響；第一主題素材的處理伴隨著強力動機（譜例 3-2）第二句有點躊躇的引用。

下一段處理的主要是強力動機（譜例 3-2）的第一句，然後音樂突然改變性格：原本顆粒似的伴奏被寬廣的聲響取代，強力動機第一句經兩次減值變得越來越緊湊。

【第三版的這個段落和第二版很不一樣，比第二版更加深刻，已有人正確指出那是屬於第八號交響曲的氛圍。其宏偉的聲響令人難忘，熟悉第三版的人首次聆聽第二版時，必然會很想念第三版的張力。】

　　大幅漸強帶我們來到樂章高潮：整個樂團以最強的力度齊聲奏響第一主題。其效果如此驚人，聽者會以為這是再現部的開始。但這不是。發展部最後還有個以第二主題為基礎的插入段，然後又相當奇怪地引用了第二號交響曲的開場動機（第 413 小節起；III：415 起）。

　　再現部經過相當程度的縮減，而且第三主題群的聖詠被省略了。

　　尾聲一開始低音聲部半音下行的頑固音型，讓人聯想起貝多芬第九號交響曲第一樂章的尾聲（見譜例 2-6），這我們已經在解說第二號第一樂章的時候討論過了。

第二樂章

約略時長 （第二版）	起訖小節 （第二版）	（第三版）	段落
3.5m	1-40	1-40	A 段，降 E 大調
1.5m	41-72	41-72	B 段，降 B 大調
3m	73-111	73-111	中段主題，降 G 大調
	112-135	112-153	過門，B 段素材
2m	136-171	刪除	B¹ 段，降 E 大調
	172-181	刪除	回憶中段主題
3m	182-227	154-199	A¹ 段，降 E 大調
2m	227-251	199-222	尾聲

　　慢板樂章有兩個主題群，B 段還包含神祕的中段主題。樂章的曲式獨特但不難理解，大致上仍是 ABA 三段體。A 段主題相當高貴莊嚴[38]：

38 【詹註】A 段從第 9 小節開始的第二段，在 1873 初版只有九個小節，在 1878 第二版則擴張到十八個小節，且重新譜寫、加入每個樂句開頭的切分音而製造更多對比，也攀登到更高的高潮。這是最能展現第一版與第二版語法差異之處。

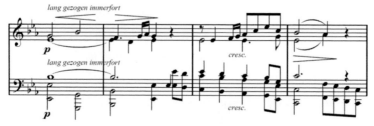

譜例 3-5：A 段主題

達到高潮後的兩次強奏片段均由布魯克納很喜愛的撫慰動機做回覆：

譜例 3-6：撫慰動機

布魯克納曾在 1856 年的《聖母頌》(*Ave Maria*)和 1868 年的鋼琴曲《回憶》(*Erinnerung*)裡用過這個撫慰動機；當然我們也能在莫札特和海頓的作品中找到相似的動機。

B 段標示是「如同稍快板的行板」（3/4 拍），一開始由中提琴演奏：

譜例 3-7：B 段主題

接著來到 B 段的中段，拍子還是 3/4 拍，但速度變慢。弦樂在降 G 大調上極輕柔神祕地奏出中段主題：

譜例 3-8：中段主題

第 112 小節起 B 段主題（譜例 3-7）悄悄再現。但這不是真正的再現。要等到調性確立在降 E 大調上（第 136 小節起）主題才完整重現。

【B¹ 段在第三版中被刪掉了。在這之前，第三版雖然做了很多細節的更動，但仍維持相同的段落順序。】

A¹ 段裡，主題原本四小節的樂句不再只有一句，而是擴展成三句。主題的最後一波高潮則出現在降 G 大調上。

【此處第三版添加了由小號演奏的新主題。第二版沒有這炫耀的小號主題，展現出來的效果卻強烈得多。正如第二版的編輯所說的：該小號主題稱不上是布魯克納最崇高的樂思。】

第三樂章

D 小調詼諧曲始於第二小提琴演奏的破碎動機，後面緊跟著低音弦樂撥奏的分解和弦：

譜例 3-9

這些動機在木管節奏的推動下逐步漸強，直到全樂團突然奏響由動機長成的主部主題：

譜例 3-10

主題的魔鬼性格主宰大半個樂章。主部第二部分是個降 B 大調的田園風插曲，第一小提琴在此（第 61 小節起）唱出具舒伯特式美感的旋律。但在迷人音樂背後，第二小提琴和低音弦樂持續奏著破碎動機和分解和弦。插曲相當簡短，狂野的音樂很快就又回來了。

中段是從這短小的主題發展出來的：

譜例 3-11

這大概是在交響曲中所能找到最具鄉村風味的奧地利農村舞曲音樂。這段音樂甚至比第一和第二號交響曲的詼諧曲中段更加悅耳動聽。

第四樂章

約略時長 （第二版）	起訖小節 （第二版）	（第三版）	呈示部
1m	1-64	1-65	第一主題，D 小調
3m	65-138	65-138	第二主題，升 F 大調→F 大調
	139-154	139-154	過門
2m	155-218	155-213	第三主題，降 D 大調
	219-232	214-228	小尾聲，F 大調
			發展部
2.5m	233-350	229-332	第一主題素材（含第一樂章第一主題）
1m	351-378	333-360	第二主題素材（僅聖詠、沒有舞曲）
			再現部
1m	379-432	刪除	第一主題，D 小調
1.5m	433-478	361-392	第二主題，降 A 大調→A 大調
1m	479-514	刪除	第三主題，降 B 大調→D 大調
2.5m	515-638	393-495	尾聲，D 小調→D 大調

第三號第四樂章是第一個真正複雜的布魯克納終樂章，其曲式結構比較不容易掌握。樂章一開始，在管樂空心五度背景之上，弦樂以上揚音型構築八小節漸強。緊接著銅管於第 9 小節的頂峰強力奏響第一主題：

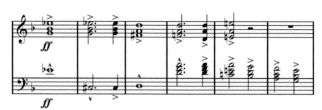

譜例 3-12：第一主題

此主題前四個音明顯和第一樂章第一主題（譜例 3-1）有關：兩者有著相同的節奏型。

我們之前已一再談到布魯克納的第二主題總會伴隨著重要而富表情的對位旋律。這次是兩個性格迥異的主題被完美地結合在一起。小提琴演奏著快樂的舞曲旋律，卻在同一時間吟唱莊嚴的聖詠：

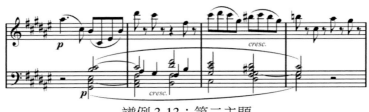

譜例 3-13：第二主題

格勒里希在他的布魯克納傳裡提到，有次他深夜陪著布魯克納走路回家，途經環城大道時聽到一幢豪宅裡傳來熱鬧的舞會音樂。而不遠處就是贖罪之家(Sühnhaus)[39]，裡頭安放著大建築師施密特(F. v. Schmidt)的遺體。布魯克納告訴格勒里希：

> 聽啊！這間大宅裡是大型舞會，那邊的贖罪之家則是大師的靈柩！
> 這就是人生，就是我想在第三號終樂章裡展示的：波卡舞曲代表世
> 間的愉悅和歡樂，聖詠則象徵悲傷與痛苦。[40]

所有這類故事都一樣，可能是真的也可能是假的。但這故事聽起來很合理，也確實符合音樂的效果：兩種截然不同的心境互相疊加。

39 【譯註】贖罪之家是一棟包含了紀念教堂與出租公寓的大樓，其原址是環城劇院(Ringtheater)。1881 年 12 月 8 日一場惡火帶走近 400 條人命並完全燒毀了劇院，皇帝於是出資委請建築師施密特設計興建贖罪之家。施密特 1891 年 1 月 23 日在他贖罪之家的公寓裡辭世。

40 【詹註】此前台灣唯一的中文布魯克納專書是很久以前翻譯自日本人的書，（美樂出版社，第 80 頁）是這樣寫的：「據說有一天傍晚，布魯克納和一位朋友散步時，聽到某一戶人家傳出波卡舞曲的演奏樂聲，而且看到附近擺有建築教堂的人像。布魯克納曾向這位朋友表示，要將這種情景在第三號交響曲中表達出來。」對照本書的翻譯，讀者現在應該知道正確的涵義為何了。

第二主題的音樂藉由過門逐漸收束，然後是張力十足的第三主題：

譜例 3-14：第三主題

【第二版和第三版的第三主題很不一樣。第二版除了以切分為特色的齊奏主題（譜例 3-14）以外，還有個與之對比的堅實銅管主題。第三版基本上只剩下切分齊奏主題；雖然在漸弱的片段還是聽得到堅實銅管主題的碎片，但份量少到已稱不上是個主題了。】

　　發展部不知不覺就開始了。中提琴突然奏起上揚音型。上揚音型獲得動力並開始漸強，其他聲部一一加入後越來越激動。銅管強力奏響第一主題（譜例 3-12），此段落最後一波高潮是全曲目前為止最強大的高潮：第一樂章第一主題高響凱歌（G 大調）。高潮過後又是一陣靜默。然後是第二主題的新版本：在撥奏弦樂的伴奏下，大提琴唱起聖詠旋律，「波卡舞曲」缺席了。

【第三版的再現部省略了第一主題，直接從第二主題開始。省略第一主題再現對終樂章的結構影響甚鉅，實在很難相信這會是布魯克納自己的意思。第四和第五號交響曲的竄改版本可以找到不少這類「慘遭刪除」的例子。未來的研究很可能會顯示此樂章遭破壞的曲式平衡，又是出於某位樂於助人的弟子之手。除了第一主題以外，第三版也省略了第三主題的再現。刪掉再現部的第一和第三主題不僅破壞了布魯克納的對稱之美，更使樂章在明顯準備不足的情況下直接就迎來了尾聲的高潮。在第三版中，尾聲的高潮來得太早，沒有震撼，只有驚嚇。】

　　樂章的尾聲宏偉而複雜（至少第二版是這樣）：起先是第一主題（譜例 3-12）和第三主題（譜例 3-14）並列出現；安靜下來後，第一樂章第二主題（譜例 3-3）意外重現；緊接著又是另一次強力爆發。最後迎來交響曲真正的高潮：增值的第一樂章第一主題在 D 大調上壯麗地結束全曲。

降 E 大調第四號交響曲《浪漫》

I. 躍動，別太快
II. 如同稍快板的行板
III. 詼諧曲。躍動
IV. 終樂章。躍動，但別太快

第一樂章

約略時長	起訖小節	呈示部
2.5m	1-75	第一主題群，降 E 大調→F 大調
2.5m	75-118	第二主題群，降 D 大調
	119-168	高潮（具第三主題功能），降 B 大調
1m	169-178	回憶第二主題，降 B 大調
	179-192	小尾聲，降 B 大調
		發展部
4.5m	193-333	第一主題素材
1m	333-364	插曲（過門）：第二主題素材
		再現部
2.5m	365-437	第一主題群，降 E 大調
2m	437-484	第二主題群，B 大調
	485-500	高潮（具第三主題功能），降 E 大調
2m	501-573	尾聲，C 小調→降 E 大調

　　弦樂在低音域以 *ppp* 的力度溫暖地演奏震音。在此背景之上，獨奏法國號於第 3 小節加入，重複唱出第一主題的第一樂句，以五度音程為特徵：

譜例 4-1：第一主題

第 19 小節起突然變亮，木管樂器接手演奏第一主題，法國號轉而透過模仿逐句回應木管。主題的延續使用了「布魯克納節奏」（此節奏型在第三號交響曲第一樂章也出現過）：

譜例 4-2

第一主題結束在降 B 大調的屬調 F 大調上。正當我們期待聽到降 B 大調的第二主題時，布魯克納卻非常巧妙地把 F 音當作三音，令第二主題出乎意外地落在降 D 大調上（請注意中提琴聲部）：

譜例 4-3：第二主題

低音提琴負責演奏新調性的主音，其他弦樂則合作演奏「歌唱樂段」。第一小提琴的主旋律和其他聲部的旋律相互對位；中提琴的抒情旋律之後會用在一段可愛的插曲（譜例 4-6）。伴隨第二主題而來的是：

譜例 4-4

音樂在不同調性之間轉換好一陣子後，才終於在降 B 大調上達到高潮（第 119 小節起）。（降 B 大調是此樂章屬調，也是聽者原本預期會在第 75 小節聽到的調性。）此高潮沒有宣告任何新主題（這稱不上是「第三主題」，除非你把銅管那突出的音型也算作是主題），但卻發揮和第三主題相同的功能。

發展部不知不覺地就開始了：弦樂還留在小尾聲的氛圍裡，繼續奏著半音下行的「垂死」動機；雙簧管和單簧管卻已開始唱起第一主題第一樂句。不久主題後半（譜例 4-2）亦加入，並一度變得突出，直到第一樂句再次居主導地位，其節奏現在用在一首高貴的聖詠：

譜例 4-5

發展部以一段插曲收尾，其所使用的似乎是全新的旋律：

譜例 4-6

但這不是新的，此旋律源自第二主題（譜例 4-3）的中提琴聲部。這段藉由增值的第二主題部分所創造的崇高音樂，是有史以來最精湛的過門之一，巧妙地將發展部和再現部聯繫起來。

夢幻的聲響並沒有隨著第一主題的再現而消失。此交響曲的開場已異常優美；但布魯克納卻還能提升到更高的水準：第 365-377 小節因為添加了獨奏長笛單純的新線條而變得更加溫暖；木管樂器接手後，大提琴在主題停頓的地方為法國號的回應添加了鮮明的註腳。

布魯克納大幅縮減再現部的類「第三主題」段落，以避免營造高潮的感覺；呈示部裡大規模的半音階進行也濃縮簡化。

寬廣的尾聲有著扣人心弦的調性安排：一開始是 C 小調，12 小節後上移半音來到降 D 大調；稍後低音從降 A 音出發，透過半音進行逐步上移來到 E 大調；然後又藉由絕妙的三度轉調轉至降 A（升 G）大調；隨後和聲繼續變化，最後終於擺脫所有外來影響，回到主調降 E 大調。在此，法國號強力奏響第一主題第一樂句，一遍又一遍。

第二樂章

約略時長	起訖小節	段落
2.5m	1-24	A 段，C 小調
	25-50	莊嚴聖詠，C 小調
1.5m	51-83	B 段，C 小調

2.5m	83-128	發展部：A 段素材
1.5m	129-148	A^1 段，C 小調
	148-154	過門
2m	155-187	B^1 段，D 小調
	187-192	過門
3m	193-236	A^2 段，C 小調→C 大調
1m	237-347	尾聲，C 大調

此行板樂章深具送葬進行曲性格。小提琴和中提琴以舒伯特式的動機開啟樂章：

譜例 4-7

在此伴奏下方，大提琴悠悠唱出 A 段主題：

譜例 4-8：A 段主題

譜例 4-8 第二小節的附點節奏不但塑造了此旋律的性格，之後更成為小提琴簡短註腳的核心。這註腳清楚地落在明亮的降 C 大調，和晦暗的 C 小調主題形成鮮明對比：

譜例 4-9

接著整個段落以更豐富的配器重複一遍。低音弦樂以主音、屬音交替撥奏強化進行曲性格；這簡單的低音伴奏將成為此樂章發展部插曲和終樂章的重要連結。

A 段主題兩次呈現後，出現深刻莊嚴的聖詠。這一切都深具「靜態」性質，就連之後的 B 段也是如此。

B 段主題令人驚訝地由中提琴綿長緩慢地吟唱，其他弦樂簡單地以撥奏進行伴奏：

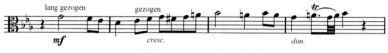

譜例 4-10：B 段主題

整個 B 段的步伐、織度和靜態的性格都維持不變，完全沒有對比，某些聽眾可能會覺得這是耐性大考驗。不過只要了解了其本質和功能，就會發現這是全曲最動人的片段。

「發展部」始於譜例 4-9 的回憶，先是清亮的獨奏長笛（C 大調），然後是獨奏法國號（降 D 大調）。這調性和音色的切換為聽者帶來奇特又美妙的回聲效果。下一個段落恢復了進行曲節奏，譜例 4-9 變成低音線條，為有力的小提琴旋律伴奏。再下一個段落，法國號奏起 A 段主題（譜例 4-8），低音伴奏是熟悉的主、屬音交替撥奏，小提琴則帶出新樂思：

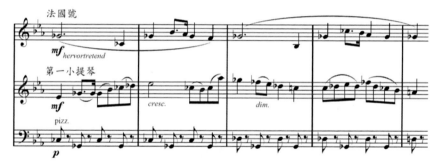

譜例 4-11

此處雖使用明亮的降 C 大調，卻莫名地加劇了音樂的悲傷；當小提琴不再演奏寬廣的圓滑奏、改成尖銳的斷奏時，似乎又帶來歡樂的氣氛。「含淚帶笑」或許最能描述這奇特的混合情緒。儘管小提琴旋律優美，沉重的低音卻保留了送葬進行曲的氣氛。

A 段在樂章中出現三次。A^1 段幾乎就只是重複，但添加了雙簧管的哀嘆動機。此動機如此短小，卻大幅提升了音樂的表現力。

A^2 段改由木管演奏，弦樂則添加流動的新伴奏。這次再現創造一波巨大高潮。樂章最後以主屬音交替的輕柔定音鼓聲結束在 C 大調上。儘管有若干明顯偏離，但 C 大調的最終印象從未真正受到干擾。

第三樂章

　　詼諧曲從一開始就讓人想起布魯克納賦與此作的稱呼：《浪漫》交響曲。主部第一部分由巧妙的法國號號角聲組成：

譜例 4-12

　　第二部分由弦樂富表情的怪腔怪調動機組成；法國號以信號曲似的號角聲作為答覆：

譜例 4-13

　　中段很簡短，其優美的旋律首先由長笛和單簧管吹奏：

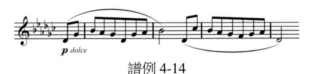

譜例 4-14

隨後是悅耳流暢的弦樂片段。特別值得注意的是：降 G 大調中段結束後沒有任何過門，直接切換回到降 B 大調的詼諧曲主部。

第四樂章

約略時長	起訖小節	呈示部
1m	1-42	導奏
1.5m	43-92	第一主題群，降 E 小調→降 E 大調
2.5m	93-154	第二主題群，C 小調→降 B 小調
2m	155-182	第三主題，降 B 小調→F 大調
	183-202	小尾聲，降 G 大調→降 B 大調
		發展部
1m	203-237	導奏素材
2.5m	237-294	第二主題群素材

1.5m	295-338	第一主題群素材
1.5m	339-382	過門：第一主題素材、詼諧曲開場動機
		再現部
1m	383-412	第一主題群，降 E 小調→升 F 小調
3m	413-464	第二主題群，升 F 小調→降 B 大調
	465-476	過門
2.5m	477-541	尾聲，降 E 小調→降 E 大調

　　導奏以不斷重複的低音降 B 開啟（這將會持續 42 個小節）。在低音的脈動之上，第二小提琴開始奏出頑固音型：

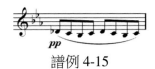
譜例 4-15

與此同時，兩把單簧管和一把法國號齊聲唱出導奏動機：

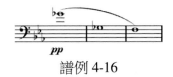
譜例 4-16

導奏動機隨著減值而越來越緊張（全音符→二分音符→四分音符）；第 27 小節起更跨越小節線，暫時呈現 3/4 拍的節奏。此時，法國號帶著自己的節奏加入，演奏詼諧曲樂章的開場動機（譜例 4-12）。這混合的節奏帶出大幅度漸強，並隨著第一主題的強力爆發達到高潮：

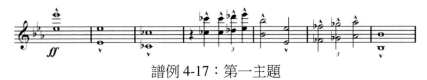
譜例 4-17：第一主題

接下來的狂暴音樂（第 51 小節起）會聽到低音的雷鳴，高音則出現變化自詼諧曲（譜例 4-12）的六連音音型：

譜例 4-18

此音型之後會變得非常重要。此段落達到高潮時，法國號和低音銅管奏響第一樂章第一主題的第一樂句。

　　第二主題由三個動機組合而成，並以主屬音交替的低音來伴奏（如同譜例 4-11）。和大多數布魯克納的第二主題一樣，三個動機都很重要：

譜例 4-19：第二主題

12 小節後，木管突然以截然不同的氣氛奏出親切的新動機：

譜例 4-20：親切動機

小提琴緊接著又以俏皮的音型變換了情緒：

譜例 4-21：俏皮音型

　　譜例 4-20 那愉悅的大六度在第二主題結尾處變成不祥的小六度，由長笛和雙簧管重複吹奏。緊接著，在狂暴的背景之上，小號和長號猛力奏響第三主題：

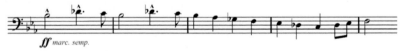

譜例 4-22：第三主題

整個第三主題都可聽到戲劇性的六連音音型（譜例 4-18）；第 183 小節喧鬧突然暫停，單簧管改以最溫暖的方式輕輕吹出六連音音型，賦予其全新的意義。呈示部就這麼結束在一片祥和之中。

發展部以倒影、結合、並列等各種手法處理各主題素材。首先是導奏素材：在相同的低音脈動和頑固音型（譜例 4-15）之上，導奏動機（譜例 4-16）先以倒影方式出現，稍後亦加入動機的原型。

針對第二主題群的處理更是讓人印象深刻。原本相當親切的木管動機（譜例 4-20）先是化身成為莊嚴的銅管聖詠，隨後動機的第一和第二小節又巧妙地並列呈現。俏皮音型（譜例 4-21）先以原型呈現，再來是倒影版，然後兩版本交織並列。第二主題素材（譜例 4-19）的發展讓音樂逐漸安靜下來，緊接著第一主題素材（譜例 4-17）伴隨著六連音音型（譜例 4-18）突然爆發開來。發展部最後一段具過門性質，這裡有六連音音型、第一主題的倒影（第 351-357 小節），還有針對詼諧曲開場動機（譜例 4-12）的處理。

再現部省略了綿長的導奏，直接從第一主題開始。猛烈的第三主題也沒有再現。

尾聲始於輕柔神祕的導奏動機（原型＋倒影版），經過漫長而穩定的漸強之後，和第一樂章一樣，以第一樂章第一主題一遍又一遍的宣示莊重地收尾。

降 B 大調第五號交響曲

I. 導奏（慢板）－快板
II. 非常緩慢的
III.詼諧曲。很活潑的（快的）
IV.慢板－中庸的快板

第一樂章

約略時長	起訖小節	導奏
1m	1-14	起伏低音，降 B 大調
1m	15-30	猛烈三和弦、銅管聖詠，降 G 大調→A 大調
1m	31-50	第一主題前導，A 大調
		呈示部
1.5m	51-100	第一主題群，降 B 小調
4m	101-188	第二主題群，F 小調→降 D 大調
	189-198	過門
1m	199-208	第三主題，降 B 大調→降 G 大調
	209-224	小尾聲，F 大調
		發展部
3.5m	225-236	小尾聲素材
	237-318	導奏和第一主題素材
1.5m	319-337	導奏和第二主題素材
	338-362	銅管聖詠和第一主題前導
		再現部
0.5m	363-380	第一主題群，降 B 小調
2.5m	381-440	第二主題群，G 小調→降 B 大調
0.5m	441-452	第三主題，降 E 大調→D 大調
1.5m	453-511	尾聲：第一主題素材，降 B 小調→降 B 大調

　　布魯克納以慢速導奏開啟的交響曲就只有這一部。導奏中依序呈現許多簡短的素材，其中大多數素材之後會變成重要的動機或主題，出現在奏鳴曲式的快板中。

　　由緩慢起伏的低音弦樂撥奏開啟（本曲四個樂章開頭都有撥奏）：

譜例 5-1：導奏起伏撥奏

在這之上其他弦樂逐一加入，構成莊嚴的複曲調音樂。不少評論者認為整部交響曲的重要主題，都是從開啟作品的起伏低音音階變化出來的。我不覺得其中有哪位的分析足以讓人信服。任何不只兩個音的連續級進都是音階的一部份，而這本就是構成旋律的基本元素之一。

降 G 大三和弦以猛烈的節奏型打破寂靜，開啟導奏第二段：

譜例 5-2：猛烈三和弦

緊接著是 A 大調銅管聖詠：

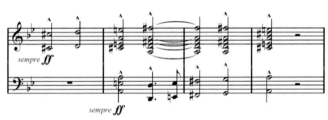

譜例 5-3：聖詠

聖詠之後再次爆出猛烈三和弦，這次是降 B 大三和弦，且加入定音鼓滾奏。然後又是銅管聖詠。

較為連續的導奏第三段透過加快的速度和相似的旋律素材預示了快板奏鳴曲式的第一主題。其旋律變化自聖詠（譜例 5-3）的低音線條，先是原型，接著也出現倒影版：

譜例 5-4

快板開場的轉調非常微妙，但要經過分析與理解，才能充分感受到其獨特的美感：導奏結束在小提琴的 A 音震音上。速度不知不覺變成了快板，然後小提琴的 A 音向下跳到了 D 音，也就是降 B 大調的三音。然而，隨後進來的第一主題卻是降 B 小調，小提琴的 D 音只好再向下降半音，變成降 D 音。第一主題本身是從譜例 5-4 的旋律素材變化而來：

譜例 5-5：第一主題

第二主題以弦樂撥奏為特色：

譜例 5-6：第二主題

第一小提琴一開始以撥奏方式奏出主旋律，隨後改用弓拉出富表情的對位線條。第二主題群後半部出現更加活躍的新主題：

譜例 5-7

　　譜例 5-7 由低音弦樂和法國號演奏的附點動機經變化後，會在第二和第三主題之間的過門中，成為驅動音樂前進的力量：

譜例 5-8：附點動機

該動機再進一步變化後，就變成由全樂團齊聲奏響的第三主題：

譜例 5-9：第三主題

附點動機的變化還沒結束：小尾聲所使用的音型同樣源自附點動機；此音型稍作變化後，又成為發展部開場的素材（譜例 5-10）。這無疑是主題變形技法的絕佳範例。

譜例 5-10

　　發展部第二段以慢板導奏為基礎，中間不時插入第一主題的碎片。段落後半可聽見第一主題素材和猛烈三和弦（譜例 5-2）的對位交織。稍後，猛烈三和弦的節奏型將主導音樂進行，並帶出新段落。新段落裡，猛烈三和弦的節奏型將和輕柔的第二主題（譜例 5-6）交錯呈現。

　　再現部的第一主題群經過大幅縮減，好騰出空間來給寬廣的尾聲。

　　尾聲主要使用第一主題素材，其頑固的低音伴奏明顯變化自樂章開頭的起伏低音（譜例 5-1）。樂章的主調降 B 大調直到第 493 小節才終於確立，以勝利的號角壯麗地結束樂章。

第二樂章

約略時長	起訖小節	段落
2m	1-30	A 段，D 小調
2.5m	31-70	B 段，C 大調→A 大調
2.5m	71-106	A^1 段，D 小調
3.5m	107-162	B^1 段，D 大調→D 小調
3.5m	163-202	A^2 段，D 小調

　　齊奏的弦樂緩慢地以撥奏三連音帶出四小節的伴奏樂句。樂句重複時，雙簧管以正常節奏唱出 A 段主題。伴奏和主題相互交錯的節奏（每小節四拍對每小節六拍）大幅增強了音樂的張力，並請注意第三小節開頭的七度音程：

譜例 5-11：A 段主題

　　高貴莊嚴、感受深刻的 B 段主題一開始是由小提琴以 G 弦奏出：

譜例 5-12：B 段主題

　　A¹ 段伴隨著進一步擴展，那七度音程特別被挑出來處理，一開始是原型（向下），稍後也出現倒影版（向上）。

　　B¹ 段同樣進一步擴展，其中也包括了主題倒影版與原型的組合：

譜例 5-13

　　A² 段有著和前兩次截然不同的流暢伴奏。隨著主題的擴展，七度音程再次扮演重要角色，其原型和倒影版並列呈現所構成的強烈片段尤其令人印象深刻。

　　尾聲由一連串七度音程撥奏開啟，法國號和雙簧管在 D 小調上先後唱出 A 段主題變形；最後長笛和單簧管出乎意料地以撫慰的 D 大調結束。

第三樂章

約略時長	起訖小節	主部（呈示）
2m	1-22	第一主題，D 小調
	23-46	第二主題：農村舞曲，F 大調→E 大調
	47-96	第三主題，C 大調→E 小調
	96-132	小尾聲，E 小調→A 大調
		主部（發展）
2m	133-188	第一主題素材
	189-244	第二和第三主題素材
		主部（再現）
2m	245-266	第一主題，D 小調
	267-290	第二主題：農村舞曲，F 大調→E 大調
	291-340	第三主題，C 大調→A 小調
	340-382	尾聲，A 小調→D 大調
		中段
2m	1-54	A 段，降 B 大調→F 大調
	55-148	B 段，F 大調→降 B 大調
6m	1-382	主部（從頭反覆）

　　這是布魯克納最獨特的詼諧曲樂章：其主部是包含三個主題的奏鳴曲式。弦樂以快速的跳弓齊奏開啟樂章，儘管速度大不相同，但這八小節的樂句和第二樂章開頭的撥奏樂句一模一樣。在這伴奏之上，木管齊聲唱出第一主題：

譜例 5-14：第一主題

「明顯較慢」*(Bedeutend langsamer)*的第二主題採用農村舞曲風格：

譜例 5-15：第二主題

當弦樂以跳弓齊奏拉快速度時，木管奏出第三主題：

譜例 5-16：第三主題

小尾聲出現一連串七度音程（別忘了七度音程在第二樂章扮演了多麼重要的角色）：

譜例 5-17

發展部裡，來自呈示部的各個動機巧妙地結合在一起。比如七度音型被拿來和第一主題後半相互對位；來自第二和第三主題的動機更是彼此交織，變得密不可分。

中段的開場再次展現布魯克納令人驚歎的轉調手法。主部結束在 D 大調上，中段則始於法國號的長音降 G。降 G 音即升 F 音，是 D 大調的三音。正當聽者以為這又是一次三度轉調時，木管樂器卻在降 B 大調上奏起主題旋律；不久法國號亦從善如流，加入降 B 大調的行列。這的確又是三度轉調，但不是向上三度（D→升 F），而是向下三度（D→降 B）！

譜例 5-18

中段主題稍後也以倒影方式呈現，明白顯示此主題是從交響曲開場的起伏低音（譜例 5-1）變化而來：

譜例 5-19

第四樂章

約略時長	起訖小節	導奏
1.5m	1-10	起伏低音，降 B 大調
	11-30	回憶❶第一樂章和第二樂章
		呈示部
1m	31-66	賦格風 I：①第一主題群，降 B 大調
3m	67-136	第二主題群，降 D 大調→F 大調
1m	137-174	③第三主題，F 小調→D 小調
2m	175-210	小尾聲：④聖詠主題，降 B 大調→F 大調
		發展部
2m	211-222	過門：④素材
	223-270	賦格風 II：④
3m	270-373	賦格風 II（雙重賦格）：④＋①
		再現部
1m	374-397	第一主題群＋④，降 B 大調
2.5m	398-459	第二主題群，F 大調→降 B 大調
3m	460-563	賦格風 III（雙重賦格）：③＋❶第一樂章第一主題，降 B 小調
2m	564-635	尾聲：①、④、❶，降 B 大調

第四樂章包含三個賦格風段落，所運用的主題素材包括此樂章的①第一主題、③第三主題和④聖詠主題，以及❶第一樂章第一主題（以上四個主題的辨識對於本樂章的了解至為重要）。此樂章的第二主題則和賦格風段落無關。

第四樂章和第一樂章同樣以起伏低音（譜例 5-1）和複曲調音樂開場，但略為縮減。新加入的單簧管下跳八度在此段落結束時，會擴展成為靈動的新動機：

譜例 5-20

緊接著是❶第一樂章第一主題（譜例 5-5）和第二樂章第一主題（譜例 5-11）的短暫回顧，期間亦夾雜著下跳八度（先是小號然後長笛），且兩段回顧均以單簧管的靈動動機回應。這很明顯是以貝多芬第九號第四樂章的導奏為先例所作的設計，也因此聽者會期待接下來聽到第三樂章的回顧。然而緊接在單簧管靈動動機之後出現的，卻是低音弦樂以靈動動機擴充而成的賦格主題（之所以沒有回顧第三樂章，明顯是因為第三樂章和第二樂章使用的素材太過相像），此主題同時也是第四樂章的第一主題：

譜例 5-21：①第一主題

寬廣的第二主題群運用了三個不同的主題，首先是第二主題，背後是撥奏的伴奏：

譜例 5-22：第二主題

第二主題群的後半是一個音階主題和大跳主題，這兩個主題總是相互對位、同時出現：

譜例 5-23：音階主題（上聲部）和
大跳主題（下聲部）

第三主題力道驚人。弦樂齊奏的伴奏音型變化自第二主題群的音階主題，管樂的主題旋律（八度音程）明顯是從第一主題變化而來：

譜例 5-24：③第三主題

我們會在呈示部的小尾聲裡第一次聽見高貴的銅管聖詠：

譜例 5-25：④聖詠主題

聖詠主題稍後會在發展部裡，由弦樂開展成為第二個賦格風段落。賦格風 II 比賦格風 I 更加宏偉豐富，中途甚至加入了第一主題，兩個主題一同塑造了萬分精彩的雙重賦格：

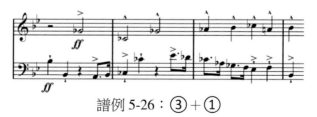

譜例 5-26：③＋①

最高潮處，銅管齊聲高唱聖詠主題，木管和弦樂齊奏第一主題，強力宣告再現部的到來。第三主題的再現伴隨著❶第一樂章第一主題的重現，兩主題相互結合並開展成為另一寬廣的雙重賦格：

譜例 5-27：③ ＋ ❶

宏偉的尾聲始於第一主題素材，接著在最熱烈的氣氛中，銅管強力奏響聖詠主題。布魯克納在此展現極為高明的技巧，他沒有像二流作曲家那樣打亂音樂原本的節奏，而是讓輝煌的聖詠如同巨人一般，大步跨越下方繁複的活動。

A 大調第六號交響曲

I. 莊嚴的

II. 慢板。非常莊重的

III.詼諧曲。不快／中段。緩慢的

IV.躍動，但別太快

第一樂章

約略時長	起訖小節	呈示部
1.5m	1-49	第一主題群，A 大調
3.5m	49-101	第二主題群，E 小調→E 大調
2.5m	101-128	第三主題群，C 大調
	129-145	小尾聲，C 大調→E 大調
		發展部
3m	145-159	小尾聲素材
	159-194	第一主題素材
	195-208	過門：第一主題（假再現），降 E 大調
		再現部
1m	209-244	第一主題群，A 大調
3m	245-284	第二主題群，升 F 小調→升 F 大調
1m	285-308	第三主題群，D 大調→A 大調
2.5m	309-369	尾聲：第一主題素材，A 大調

在小提琴微弱但犀利的「布魯克納節奏」伴奏之下，第一主題由低音弦樂莊嚴地奏響：

譜例 6-1：第一主題

第 25 小節起全樂團突然爆發開來，「布魯克納節奏」改由低音演奏，高音樂器接手演奏高貴的第一主題，音樂變得如節慶般莊重。

第二主題群比第一主題群複雜得多。第二主題由強勁的小提琴奏響，主旋律和伴奏之間構成相當突出的混合節奏：

譜例 6-2：第二主題

第二主題群後半是個優美的三連音主題，先是 D 大調，兩小節後轉至 F 大調：

譜例 6-3：三連音主題

此樂章的第三主題和第三號交響曲第一樂章第三主題（譜例 3-4）有異曲同工之妙。這同樣稱不上是「雙重齊奏」，而是真正的齊奏。然而，管樂經過簡化的旋律和弦樂完整的主題之間已具有相當的對比性，因而產生雙重齊奏的效果：

譜例 6-4：第三主題

比起布魯克納其他交響曲的第一樂章，第六號第一樂章的發展部較為簡短且不複雜。第一主題以倒影出現，但伴奏音型不再採用「布魯克納節奏」，而是改用連續三連音，音樂因此變得相當流暢。

伴隨著「布魯克納節奏」的回歸，第一主題在降 E 大調上突然爆發開來，法國號晚一拍進來的倒影模仿使音樂更加豐富有力。聽者可能會以為此高潮就是再現部的開始。但這只是「假再現」。真正的再現部稍後才會更加輝煌地在 A 大調上正式開啟。發展部最後這段「假再現」同時也是非常巧妙的過門，將調性從關係極遠的降 E 大調（三個降記號）轉回主調 A 大調（三個升記號）。

此樂章寬廣的尾聲是布魯克納寫過最令人讚嘆的精彩段落之一。整個尾聲基本上只運用第一主題素材，但透過精巧轉調創造出極為莊嚴美妙的世界。之後「布魯克納節奏」再次回歸，且維持到樂章結尾。第 349 小節起力度突然變得極為輕柔，四小節後又再次爆發，其絕倫的效果令人印象深刻。最後一次爆發始於下屬調 D 大調，八小節後才回到主調 A 大調，整個樂章就以這巨大的變格終止勝利地收束。

第二樂章

約略時長	起訖小節	呈示部
2m	1-17	第一主題群，F 小調→F 大調
	17-25	過門，F 大調→E 大調
2.5m	25-44	第二主題，E 大調→C 大調
	45-52	過門，C 大調→C 小調
1.5m	53-68	第三主題，C 小調→降 A 小調
		發展部
2m	69-92	第一主題素材
		再現部
2m	93-112	第一主題群，F 小調
2m	113-132	第二主題，F 大調→降 D 大調
1m	133-140	第三主題和過門，F 小調→降 D 大調
4m	141-177	尾聲：第二主題素材、第一主題素材，F 大調

這是布魯克納唯一真正以奏鳴曲式來架構的慢板樂章。開啟樂章的第一主題由小提琴以深沉的 G 弦演奏：

<div align="center">譜例 6-5：第一主題</div>

第五小節起除了弦樂以外，另加入雙簧管的哀嘆：

<div align="center">譜例 6-6：雙簧管哀嘆</div>

第二主題是個具豐富對位線條的「歌唱樂段」。主旋律看起來是交由大提琴負責，但其他聲部（特別是第一小提琴）也都相當重要：

<div align="center">譜例 6-7：第二主題</div>

第三主題具送葬進行曲性格，調性是 C 小調但降 A 音多次被強調。主題的附點節奏可能是從雙簧管哀嘆（譜例 6-6）增值而來。

<div align="center">譜例 6-8：第三主題</div>

無限悲傷的主題在第四個小節轉向了降 A 大調，這正是馬勒相當偏愛且不時會刻意運用的手法。

發展部主要處理第一主題素材。原本由低音弦樂演奏的下行音階現在改由高音木管吹奏；獨奏法國號則負責演奏主題旋律（譜例 6-5）。第 85 小節起，出自第一主題和雙簧管哀嘆的動機彼此交織對位。

第一主題的再現經過重新配器，氣氛變得更加熱烈。第二主題的再現相當完整，但第三主題只有非常簡短的四小節回憶。

長大的尾聲由第二主題的倒影開啟；第一主題最後一次重現，樂章最終結束在最柔美寧靜的氛圍之中。

第三樂章

這個 A 小調詼諧曲主部比較特別。布魯克納的詼諧曲主部經常張力十足，此樂章則相對較壓抑，速度也不那麼快。此詼諧曲主部也沒有強而有力的主題，取而代之的是由許多短小動機組合而成的主題：

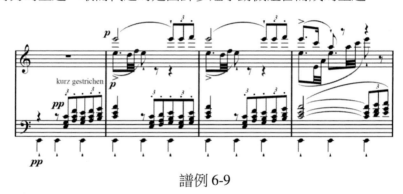

譜例 6-9

緩慢的 C 大調中段有著異常豐富精巧的調性設計。開場優美的弦樂撥奏主題聽起來是降 D 大調屬七和弦第一轉位（C－降 E－降 G－降 A）；第三小節法國號果斷地在 C 大調上接手吹奏主題；木管於第五小節起加入，同時將調性轉往降 A 大調（其旋律音型意外地與第五號交響曲第一樂章的第一主題非常相似）。中段第二段除了降 A 大調、降 D 大調和 C 大調以外，又進一步探索了降 E 大調和 B 大調。不過，整個中段最有意思的是：不論多麼頻繁地轉調，每個樂段總還是會回歸 C 大調；其他所有調性都只是過程，C 大調才是結果。

約略時長	起訖小節	呈示部
1.5m	1-65	第一主題群，A 小調→E 大調
3m	65-124	第二主題群，C 大調→F 大調
1.5m	125-177	第三主題群，B 小調→E 大調
		發展部
	177-196	第一和第三主題素材
3m	197-228	第一主題素材和信號動機
	229-244	迴旋動機
		再現部
1.5m	245-298	第一主題群（信號動機），A 大調→A 小調
2m	299-331	第二主題群，A 大調
	332-370	第三主題群，B 大調→F 大調
2.5m	371-415	尾聲：迴旋動機（降 B 小調）、信號動機（A 大調）、第一樂章第一主題

第一主題以 A 小調上的弗里吉安調式(Phrygian mode)寫成：

譜例 6-10：第一主題

隨後法國號和小號突然喊出 A 大三和弦；連著多次叫喊後帶出新的信號動機：

譜例 6-11：信號動機

信號動機又帶出新的迴旋動機：

譜例 6-12：迴旋動機

　　C 大調第二主題又是充滿對位線條的「歌唱樂段」，其中又以第一和第二小提琴這兩個聲部最鮮明。

第三主題先後以兩種截然不同的風格呈現：一是強力齊奏（譜例 6-13）；二以靈巧的附點音型為特色（譜例 6-14）。

譜例 6-13：第三主題之一

譜例 6-14：第三主題之二

第三主題之一強力齊奏的部分其實是迴旋動機（譜例 6-12）的增值加上倒影；靈巧附點音型則讓人想起第二樂章的雙簧管哀嘆（譜例 6-6）。

　　發展部第一段由第一主題（譜例 6-10）和靈巧附點音型（譜例 6-14）交錯構成。第二段同樣以第一主題為主（倒影版和原型），但兩度穿插信號動機（譜例 6-11）。第三段主要處理迴旋動機。

　　再現部直接以信號動機開啟，並擴展成相當宏偉寬廣的段落。第三主題的再現伴隨著「布魯克納節奏」的重現。

　　第三主題壯麗收尾後，不安的迴旋動機在降 B 小調上以極弱的力度開啟尾聲，隨後銅管在主調 A 大調上強力奏響信號動機。最後，長號奮力吹響經過變形的第一樂章第一主題，首尾呼應地結束全曲。

E 大調第七號交響曲

I. 中庸的快板
II. 慢板。非常莊重且非常緩慢的
III. 詼諧曲。非常快的
IV. 終樂章。躍動，但不快

第一樂章

約略時長	起訖小節	呈示部
2.5m	1-42	第一主題，E 大調
	42-51	過門
2.5m	51-103	第二主題，B 大調
	103-122	過門
2m	123-152	第三主題群，B 小調→B 大調
	153-164	小尾聲，B 大調
		發展部
3.5m	165-184	第一和第三主題素材
	185-218	第二主題素材
	219-232	第三主題素材
1.5m	233-280	第一主題素材
		再現部
2m	281-302	第一主題，E 大調
	303-319	過門
1.5m	319-362	第二主題，E 大調→B 大調
2.5m	363-390	第三主題群，G 大調→降 D 大調
	391-412	過門：第一主題素材
1.5m	413-443	尾聲：第一主題素材，E 大調

　　第一主題長達 21 個小節。這是布魯克納寫過最綿長的主題，其旋律完美流暢又具內在統一性，從主調 E 大調出發前往遙遠的調性，然後又自然地回歸主調。檢視布魯克納樂章結構時我們常會提到「主題群」，但此樂章的第一主題就只有這個主題，因為其壯觀的旋律已蘊涵極豐富的素材可供後續處理。

譜例 7-1：第一主題

第二主題由木管開啟，是以上行音階和迴音為特色的四小節樂句。整個第二主題段落連同其後的過門超過 70 個小節的音樂，幾乎全是這四小節樂句的變化與發展。

譜例 7-2：第二主題

過門從輕柔的第二主題倒影開始，經大幅漸強推向高潮。正當聽眾期待著雷霆萬鈞的第三主題時，第三主題的進入卻出乎意料地輕柔：

譜例 7-3：第三主題

看似平靜的第三主題，帶來了此樂章第一個敏捷的節奏（見譜例 7-3 弦樂旋律第一拍）。整個第三主題段落和後續的小尾聲，乃至發展部開頭，都不時聽到此敏捷節奏的運用。

發展部始於第一主題倒影（單簧管）和敏捷節奏（長笛）的對話；接下來的兩個段落分別處理第二和第三主題素材。三個段落都保持著相當平靜的氛圍。發展部最後一段始於突然的爆發：全樂團在 C 小調上戲

劇性地奏響第一主題開頭動機的倒影。隨後調性不斷轉換，途經 D 小調，來到降 E 大調。緊接著，第一主題的原型（中低音樂器）和倒影版（高音樂器）在主調 E 大調上同時奏響，宣告再現部的到來。

第二主題的再現除了調性和配器方式不同以外，還走向了通常不會出現在第二主題的寬廣高潮。

第三主題再現和尾聲之間多出一段由第一主題素材構成、帶著悲傷氣息的過門。整段過門都聽得到定音鼓 E 音輪鼓，但調性卻是浮動多變的。尾聲在 E 大調上以截然不同的閃爍聲響開啟，隨後逐漸增強拓寬，最終光輝燦爛地收尾。

第二樂章

約略時長	起訖小節	段落
4.5m	1-30	A 段，升 C 小調
	31-36	過門
3m	37-61	B 段，升 F 大調
	61-76	過門，升 F 大調→升 C 小調
6m	77-132	A^1 段，升 C 小調→G 大調
2m	133-148	B^1 段，降 A 大調→E 大調
	149-156	過門，降 B 大調→升 C 小調
4m	157-182	A^2 段，升 C 小調→C 大調
	182-184	過門
4m	184-219	尾聲，升 C 小調→升 C 大調

華格納號和低音號伴隨著中低音弦樂在升 C 小調上奏出悲戚的第一樂句，開啟這「非常莊重且非常緩慢」的慢板樂章。就算是華格納本人也不曾為華格納號寫過這麼美的音樂。A 段包含豐富的主題素材，帶領聽者經歷多層次的情緒起伏，從深切哀歎到平靜撫慰，再到無盡感傷。譜例 7-4 呈現的是 A 段頭兩個樂句的旋律：

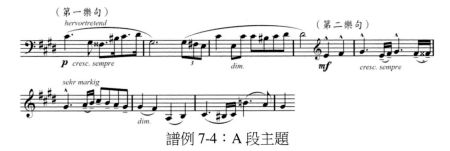

（第一樂句）
hervortretend
（第二樂句）
p cresc. sempre
3
dim.
mf
cresc. sempre
sehr markig
dim.

譜例 7-4：A 段主題

氣氛截然不同的 B 段採用中板速度，3/4 拍，調性為升 F 大調：

p
cresc.
dim.

譜例 7-5：B 段主題

B 段第一小節和貝多芬第九號交響曲慢板第三樂章 B 段開頭（譜例 7-6）有著類似的節奏，這不太可能只是巧合。布魯克納應該會希望指揮家參照貝多芬 B 段的速度與性格，以較從容的方式演奏此樂章 B 段。

espressivo
cresc.

譜例 7-6

A¹ 段包含主題素材的大幅擴展與發展。A¹ 段結束在 G 大調上；正當聽者期待 B¹ 段從 C 小調開始時，B¹ 段卻意外地落在降 A 大調上。和 B 段相比，B¹ 段除了原本的主題旋律以外，另加入了相當突出的對位旋律（第一小提琴）。

A² 段加入了小提琴的六連音伴奏，此不斷流動的音型將會貫穿整個 A² 段。第 160 小節第三拍起，譜例 7-4 第二樂句獲得充分的發展，持續不斷的變化與轉調帶領我們逐步爬升，最後來到 C 大調樂章高潮。

在樂章高潮處（第 177 小節）加入雙鈸和三角鐵是夏爾克兄弟的主意，布魯克納一開始對此相當抗拒。不過，得知負責指揮此曲首演的尼基許亦贊同此舉後，布魯克納終究同意了添加這兩項樂器。1885 年的初版總譜有這兩項樂器。哈斯找到一份證據，指出布魯克納後來劃掉了這兩項樂器並註明「無效」(gilt nicht)，因此在 1944 年的哈斯版總譜上刪

去了雙鈸和三角鐵。諾瓦克則認為哈斯找到的證據並不充分，因為那很可能不是布魯克納的筆跡，於是這兩項樂器在 1954 年的諾瓦克版又被加了回去。究竟該不該在此處加入雙鈸和三角鐵，指揮家們或許各有想法；但敬重布魯克納本質的人，理當會傾向捨去不用。

　　布魯克納獲知華格納辭世的消息時，正在譜寫此樂章，他透過情深意摯的尾聲向他致敬。尾聲始於華格納號和低音號的升 C 小調五重奏，法國號加入後迅速達到高潮，後又馬上消退，昇華地解決在升 C 大三和弦上。在小提琴和木管樂器的連串對話之後，華格納號最後一次唱出悲戚的第一樂句；緊接著第一樂句改由法國號接手演奏，但更動了幾個音，使樂章得以在升 C 大調上安詳地結束。

第三樂章

　　A 小調詼諧曲樂章一開場就張力十足，不斷滾動的弦樂、帥氣的小號、單簧管與小提琴的答覆，整個主部即由此三種主題素材開展而來：

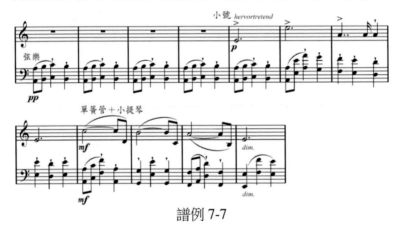

譜例 7-7

　　主題素材在主部第二部分進一步發展，不時以倒影形式出現，聲部之間相互模仿、對位。

　　中段轉至 F 大調且放慢，輕柔翱翔的主題和迅猛的主部形成對比：

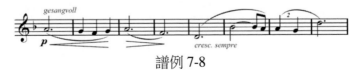

譜例 7-8

第四樂章

約略時長	起訖小節	呈示部
1m	1-19	第一主題，E 大調→降 B 大調
	19-34	過門，降 B 大調→C 大調
2m	35-92	第二主題群，降 A 大調→A 小調
1.5m	93-128	第三主題，A 小調→C 小調
	128-145	小尾聲，C 大調
		發展部
1.5m	145-190	第一和第二主題素材
		再現部
1m	191-212	第三主題，B 小調→D 小調
1m	213-246	第二主題，C 大調→A 大調
2m	246-274	過門：第一主題素材
	275-314	第一主題，E 大調
1m	315-339	尾聲：第一主題素材、第一樂章 第一主題，E 大調

第四樂章不是那麼標準的奏鳴曲式[41]：其第三主題明顯是從第一主題變化而來；此外，再現部裡三個主題相當特別地以顛倒的次序重現。

此樂章第一主題和第一樂章第一主題（譜例 7-1）同樣始於分解的 E 大三和弦。主題從第 7 小節開始令人驚訝地轉向關係甚遠的降 A 大調：

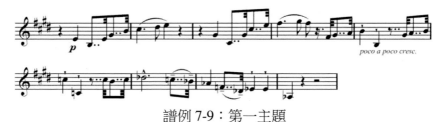

譜例 7-9：第一主題

41 【詹註】我認為本樂章以奏鳴曲式來解釋有些困難，不如用輪旋曲式看待：第一二三主題分別是 ABC 的話，這個樂章大致就是對稱的拱形結構 ABCACBA。聖詠風的 B 主題顯然只是對比，本是同根生的 A 與 C 主題發展佔了主要篇幅。辛普森則認為是以調性關係作為架構核心，三種調競爭主調地位。

第二主題是平靜的四聲部聖詠（譜例 7-10），其調性設計更是大膽巧妙，光是第 35-50 小節就經過八個調性，每兩小節轉一次調！

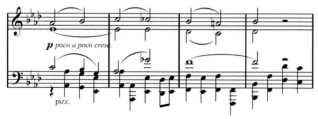

譜例 7-10：第二主題

猛烈爆發的第三主題再次運用了布魯克納典型的「雙重齊奏」風格：

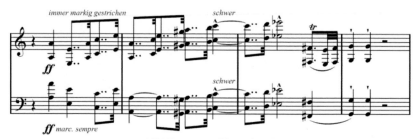

譜例 7-11：第三主題

此主題明顯是從第一主題變化而來。音樂緩和下來後，相當忠實地呈現了第一主題後半的音樂（譜例 7-9 第四至九小節）。

發展部主要處理第一和第二主題素材：先是第一主題的倒影；然後是減值的第二主題倒影；最後是第一主題倒影版和原型的模仿與對位。

再現部始於猛烈的第三主題，然後是聖詠第二主題，最後才是第一主題。比較特別的是：第二主題再現之後，出現了第一主題素材的進一步發展，其功能相當於過門，但篇幅大得驚人且張力十足。

尾聲始於微弱的弦樂震音，以此為背景法國號輕輕奏出第一主題。隨著大幅度漸強，我們來到最後的高潮：銅管連續三次奏響第一樂章第一主題的頭兩個小節，光輝燦爛地結束全曲。

C 小調第八號交響曲

以 1890 哈斯版為主，亦參照 1890 諾瓦克版

I. 中庸的快板
II. 詼諧曲。中庸的快板
III.慢板。莊重緩慢的；但不拖延
IV.終樂章。莊重的，不快

第一樂章

約略時長	起訖小節	呈示部
2m	1-50	第一主題群，降 B 小調→C 小調
2m	51-88	第二主題群，G 大調→降 E 大調
	89-96	過門：新動機
2m	97-128	第三主題群，降 E 小調→降 E 大調
	129-152	小尾聲，降 E 大調
		發展部
2m	153-192	第一主題素材
	193-224	第二主題素材
		再現部
3m	225-310	第一主題群，降 B 小調→C 小調
1.5m	311-330	第二主題群，降 E 大調
	331-340	過門：第二主題素材
2m	341-389	第三主題群，C 小調
1m	390-417	尾聲：第一主題素材，C 小調

這個無比恢弘的樂章是以此第一主題開啟：

譜例 8-1：第一主題

此主題和貝多芬第九號交響曲第一樂章第一主題（譜例 8-2）有著十分相似的節奏。我們不知道這是巧合還是刻意；儘管節奏相似，兩者性格截然不同。

譜例 8-2

特別要強調的是第一主題的最後四個音，這個下行的「長短短長」動機，不但是塑造第一和第三樂章尾聲的重要元素，更負責總結全曲：

譜例 8-3：長短短長動機

第一主題的調性始於降 B 小調，隨後經過多次轉調才終於轉至主調 C 小調。此處展示的是一個從主題延伸出來的動機，此動機再次運用了二＋三連音組合，也就是所謂「布魯克納節奏」：

譜例 8-4

C 小調維持沒多久，氣氛突然爆發開來，主題再次從降 B 小調出發，重新展開。

第二主題延續了「布魯克納節奏」的使用：

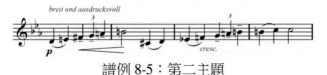

譜例 8-5：第二主題

第 59-62 小節木管樂器在 C 大調上親切地奏出延伸的起伏動機：

譜例 8-6：起伏動機

隨後（第 63-66 小節）法國號和弦樂突然強烈地做出回應：低音聲部演奏第二主題（譜例 8-5）的倒影，高音聲部則明顯是從起伏動機（譜例 8-6）變化而來。接著此主題動機的組合擴展成為勝利的曲調：

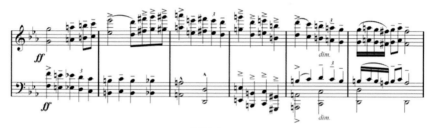

譜例 8-7

第三主題再次運用了「雙重齊奏」風格：

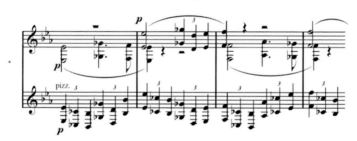

譜例 8-8：第三主題

一開始相當輕柔的第三主題，沒多久就變得猛烈；從主題延伸出來的下行動機，其實就是第二主題開場（譜例 8-5）的倒影與變形：

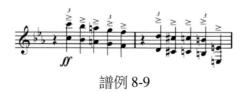

譜例 8-9

小尾聲前四小節起（第 125 小節起）有個長達 14 個小節、令人屏息的屬音掛留，然後調性主音降 E 才終於出現。此一設計為聽者帶來的浩

瀚感甚至超越了此交響曲的開場；隨之而來的飄然平靜，亦讓人覺得音樂在這之後必將緩慢且寬廣地開展。

呈示部和發展部的界線很模糊：呈示部小尾聲後半段，法國號和雙簧管先後吹奏經增值的第一主題；發展部延續此平靜氣氛，由華格納號和低音號奏出第一主題的延伸。調性在華格納號的第二個樂句轉為小調，氣氛一下就變了，音樂也隨之動了起來。

發展部後半段，音樂在第二主題（譜例 8-5）第一小節倒影的推動之下越來越熱烈，最後達到高潮。

這同時也是再現部的開始：正當高音聲部強力奏響第二主題第一小節倒影時，低音聲部以相同力道奏起第一主題。第一主題的再現包含進一步變化與發展，篇幅因此比呈示部大得多，期間小號兩度以重複的 C 音奏出第一主題節奏。和第一主題相反，第二主題的再現變得較精簡。

第三主題的再現轉往新方向：巨大的漸強帶來整個樂章最大的高潮。在全樂團以二分音符為基礎的悲壯線條之間，法國號和小號堅持不懈地以重複的 C 音吹奏第一主題節奏，一遍又一遍，就連整個樂團突然停了下來，也沒能阻止它們繼續吹下去。

樂章高潮之後，尾聲突然變得十分淒涼。第一小提琴兩度拉奏第一主題第一樂句（譜例 8-1），其他弦樂伴以悲傷的和聲。稍後，樂句最後的長短短長動機（譜例 8-3）不斷重複，定音鼓以每小節一次的短滾奏強調 C 音。最後五小節，只剩樂句最後三音（短短長）還在掙扎，定音鼓亦不再滾奏，只剩單音。布魯克納有時會稱此尾聲是「死亡時鐘」(Totenuhr)：房中之人生命垂危，牆上時鐘依舊滴答。

1887 年的第一版在這之後另有 30 個小節的 C 大調結尾，以勝利的姿態強勢結束樂章。

第二樂章

整個詼諧曲主部是由最初六小節的主題素材構築而成。首先是法國號和小提琴的動機：

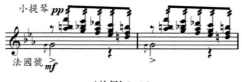

譜例 8-10

接著自第 3 小節起加入大提琴和中提琴拉奏的主題：

譜例 8-11

主部第一部分常透過低音的半音進行來轉調並推動音樂前進，比如樂章一開始：C（第 3 小節起）→降 D（第 7 小節起）→D（第 11 小節）；又如第 27-32 小節：升 C→D→降 E→降 F→F。

主部第二部分包含許多優美而巧妙的設計。第 95 小節起長笛和單簧管冷靜地唱出譜例 8-11 的倒影版；低音管於第 97 小節起加入，吹奏該主題的原型。第 103 小節起，主題原型和倒影版的相互對位改由激動的雙簧管和小提琴負責。第二部分最後的過門（第 115-134 小節）亦設計得相當漂亮，持續不斷的定音鼓滾奏（第 115-139 小節）和預先出現的法國號音型（第 123 小節起），使第二部分和第三部分（＝第一部分再現）得以非常自然地銜接起來。

中段為慢的 2/4 拍，使用非常豐富多樣的旋律素材，也包括難得的豎琴音響。這一切都和詼諧曲主部形成鮮明對比。雖然豐富多樣，但中段的眾多旋律素材還是看得出某些關聯性，其中最明顯的就是：幾乎每段旋律都起始於附點四分音符。

第三樂章

約略時長	起訖小節	段落
4.5m	1-46	A 段，降 D 大調
4m	47-81	B 段，E 大調→降 G 大調
	81-94	過門（3/4 拍），降 B 小調→降 D 大調
3.5m	95-140	A¹ 段，降 D 大調
3.5m	141-168	B¹ 段，降 E 大調→C 大調
	169-184	過門，C 大調→降 D 大調
7m	185-264	A² 段，降 D 大調
3.5m	265-301	尾聲，降 D 大調

弦樂以獨特的切分節奏溫暖柔和地奏出降 D 大三和弦背景，在這之上第一小提琴悠悠唱出 A 段主題，其第二與第四小節的複附點音符令人想起第一樂章第一主題的類似節奏：

譜例 8-12：A 段主題

主題藉由向上攀升的旋律在 A 大三和弦上達到高潮（譜例 8-13 前半），隨後小提琴以 G 弦帶出寬廣的新主題：

譜例 8-13

B 段始於優美的大提琴主題，主題的前三小節也都有複附點音符：

譜例 8-14：B 段主題

B 段後半，華格納號和低音號唱出動人的聖詠主題：

譜例 8-15：聖詠主題

　　A¹ 段最值得注意的是第 109 小節起的片段：低音聲部重複演奏譜例 8-12 頭兩個小節的動機；與此同時單簧管和第二小提琴奏出譜例 8-12 最後兩小節；第一小提琴則加上非常柔美的對位旋律。

　　B¹ 段當然也比 B 段更加豐富，以 B¹ 段開頭為例：大提琴主題現改由中提琴和大提琴齊奏；單簧管以卡農的方式模仿主題第一樂句；第二樂句則添加獨奏小提琴的對位旋律。

　　A² 段改由單簧管和第二小提琴演奏主題，中提琴以新的 12/8 拍流暢動機為主題伴奏，第一小提琴則在樂句與樂句之間添加有力的註腳。

　　第 209-218 小節是哈斯從第一版(1887)找回來的。這輕柔的十個小節中斷了大幅度的漸強，使氣氛必須重新醞釀。這是布魯克納的典型手法，其效果極具說服力。諾瓦克版（小節數加註 N.）刪掉了這十個小節實在非常可惜。

　　A² 段於第 219 小節（N. 209）達到第一個高潮點：小號帶頭奏出向上攀升的旋律（譜例 8-13 頭兩個小節），樂句最後兩拍由高音木管和小提琴接手完成。第 229 小節起（N. 219 起）低音的半音進行啟動新一波漸強。第二個高潮點出現在第 249 小節（N. 239）：經增值的向上攀升旋律以最強的力道莊嚴重現。

　　尾聲以 B 段主題（譜例 8-14）的回憶開啟，並添加獨奏單簧管的註腳。這註腳以如下音型收尾：

譜例 8-16

此音型源自第一樂章第一主題的長短短長動機（譜例 8-3）。正是此動機的不斷重複塑造了第一樂章十分淒涼的結局。相似的音型在第三樂章尾聲這裡聽起來卻很不一樣，彷彿為第一樂章尾聲的淒涼提供了澄靜的解決。法國號從第 269 小節（N. 259）開始回憶 A 段主題開頭，這四個音（譜例 8-16）由第一小提琴接手後擴展成為富表情的對位旋律，帶領樂章走向寧靜祥和的結局。

第四樂章

約略時長 （哈斯版）	起訖小節 （哈斯版）	（諾瓦克版）	呈示部
1.5m	1-39	1-39	第一主題群，降 D 大調→C 小調
	39-68	39-68	過門，C 小調→C 大調
2.5m	69-122	69-122	第二主題群，降 A 大調→D 大調
	123-134	123-134	過門，降 G 大調→降 E 小調
1m	135-158	135-158	第三主題，降 E 小調
2m	159-230	159-214	小尾聲，E 大調→降 E 小調
			發展部
2m	231-304	215-284	第一主題和小尾聲素材
1.5m	305-365	285-345	第三和第一主題素材
2.5m	365-457	345-437	第一主題素材
			再現部
3m	457-539	437-519	第一主題群，降 D 大調→C 小調
	539-567	519-547	過門，C 小調→A 大調
2m	567-616	547-582	第二主題群，降 A 大調→C 小調
2.5m	617-684	583-646	第三主題、第一樂章第一主題，C 小調
3m	685-747	647-709	尾聲：第一主題素材、詼諧曲主部主題、四個樂章的第一主題，C 小調→C 大調

　　伴隨裝飾音且同音反覆的弦樂齊奏，以兩小節漸強迅猛地開啟終樂章，此伴奏音型會持續發威，直到第 67 小節才停下來。第 3 小節起，法國號、長號和低音號奏響威嚴的第一主題：

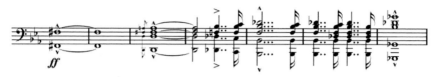

<div align="center">譜例 8-17：第一主題</div>

值得注意的是，主題第 5-7 小節的節奏（熟悉的複附點音符）和第一樂章第一主題（譜例 8-1）十分相似。

第二主題速度放慢，主題的兩個樂句透過低音線條相互連結：

<div align="center">譜例 8-18：第二主題</div>

過門的低音線條改由穩定前進的四分音符構成，為第三主題預先做準備。進行曲風的第三主題和第三號第一樂章、第六號第一樂章的第三主題一樣，都是具有「雙重齊奏」效果的真正齊奏。弦樂以穩定四分音符為主的線條兼具旋律與伴奏的功能；木管旋律則明顯是從弦樂線條變化而來：

<div align="center">譜例 8-19：第三主題</div>

小尾聲始於莊重真摯的下行旋律：

譜例 8-20

第 183 小節起在穩定四分音符的背景之上，高音木管和銅管在同一音上強力奏響第一主題節奏，掀起很難得在小尾聲裡聽見的壯盛高潮。

開啟發展部的素材同樣是穩定四分音符（弦樂撥奏）和第一主題的複附點節奏（法國號），但變得非常柔和平靜。在壯盛高潮和發展部的平靜開場之間，哈斯從第一版找回了甜美的過渡片段（第 211-230 小節），讓氣氛的轉換更平順。

發展部第一段主要處理第一主題和小尾聲的素材，隨著小尾聲旋律的連串變奏，平靜的氣氛逐漸變得激昂。第二段始於第三主題素材的處理，隨後第三主題（木管）和第一主題（銅管）交互碰撞，構築猛烈的高潮，然後兩主題持續交織對位。發展部第三段主要在處理第一主題素材，布魯克納在此施展精緻細膩的技法，透過對位旋律的添加、配器與調性的巧妙變化，創造出極為優美動人的音樂。

第一主題群的再現伴隨著自由的擴展。第二主題群的再現也和呈示時很不一樣，其中包含兩個哈斯從第一版找回來的片段（第 584-598 和第 609-616 小節）。只要分別聽過哈斯版和諾瓦克版，就會明白哈斯的決定是多麼正確。第三主題再現相當特別地以賦格風呈現；氣氛推升至高潮時，小號和長號突然強力奏響增值的第一樂章第一主題。

尾聲基本上是個巨大的漸強。尾聲後半，先有法國號奏起詼諧曲主部主題（譜例 8-11）；倒數 13 小節，四個樂章的第一主題（譜例 8-1、8-11、8-12 和 8-17）在光輝燦爛的 C 大調上齊聲奏響，並以長短短長動機（譜例 8-3）鏗鏘有力地總結全曲。

D 小調第九號交響曲

I.　莊重的，神祕的

II. 詼諧曲。躍動，活潑的／中段。快的

III.慢板。緩慢的，莊重的

布魯克納未能完成他第九號交響曲的第四樂章，作品因此只能結束在慢板第三樂章。幸運的是，第九號的詼諧曲和第八號一樣是第二樂章（第一到第七號的詼諧曲都在第三樂章），令這部交響曲得以結束在崇高美感之中，不致留下草草收尾的印象。儘管第四樂章的初步草稿已包含若干對位線條，但想知道作曲家希望怎麼結束這部作品，這點線索仍遠遠不夠。在意識到自己可能沒力氣譜完作品時，布魯克納曾建議在第三樂章之後演奏《謝主頌》。他甚至花了好些時間嘗試要譜寫一段通往《謝主頌》的過門，但失衡的調性（《謝主頌》是 C 大調）似乎對他造成很大的困擾，此想法終究沒能實現。布魯克納最後還是只能回過頭來繼續譜寫終樂章。他用盡一切所剩的時間精力，但沒能取得多少進展。草稿的筆跡顯示他的手變得越來越沒力。

對布魯克納而言，這部交響曲當然尚未完成。布魯克納總是以剛強有力的主張來結束一部交響曲，以其他方式收尾違反他的本性。今日我們對於用慢板來收尾已不陌生。我們已經習慣了某些交響曲會以慢速樂章輕柔地收尾，例如柴科夫斯基的《悲愴》、布拉姆斯第三號或馬勒第九號。但當然，布魯克納和貝多芬都絕對不會選擇以這種方式結束交響曲。

第四樂章的草稿太過簡略，無法拿來演出；加一段過門通往《謝主頌》的想法也被放棄了。但或許可以考慮在音樂會上半場演奏第九號，中場休息之後再演奏《謝主頌》。

第一樂章

約略時長	起訖小節	呈示部
3.5m	1-75	第一主題群，D 小調
	75-96	過門

	97-152	第二主題群，A 大調
4m	153-166	過門
2.5m	167-227	第三主題群，D 小調→F 大調
	發展部	
2m	227-276	第一和第二主題素材
2m	277-302	第二和第三主題素材
	303-332	第一和第二主題素材
	再現部	
3m	333-398	第一主題群，D 小調→F 小調
	399-420	過門
2m	421-452	第二主題群，D 大調→降 B 大調
	453-458	過門
2.5m	459-504	第三主題群，B 小調→降 B 小調
	505-518	過門，降 B 小調→D 小調
1.5m	519-567	尾聲：第一主題素材，D 小調

　　樂章由弦樂輕柔的 D 音震音開啟，第三小節起透過木管長音加強。宏偉的第一主題群包含多個性格迥異的部分，首先是八把法國號莊嚴地奏響第一主題：

譜例 9-1：第一主題

莊嚴的主題結束後，小提琴重複拉奏令人深感不安的新動機，隨後木管以焦慮的動機回應：

譜例 9-2：不安動機　　　　　　　譜例 9-3：焦慮動機

音樂張力逐步提升，於第 63 小節的高潮點帶出強大的齊奏主題，請注意後半兩次出現的下行三連音：

譜例 9-4：齊奏主題

隨著齊奏主題而來的，是個強而有力的終止：

譜例 9-5：強力終止

優美的第二主題帶來全新的氛圍，請注意第二小提琴的伴奏音型：

譜例 9-6：第二主題

整個第二主題群盡是潮起潮落，緊接其後的過門卻是神祕的迴響片段，管樂過門音型的倒影稍加變化以後，就是第三主題：

譜例 9-7：第三主題

第三主題稍後會擴展成為令人印象深刻的大跳旋律：

<p align="center">譜例 9-8：大跳旋律</p>

發展部可分成三個段落，第一段主要處理第一主題素材（譜例 9-1），第一小提琴後來添加的伴奏音型明顯源自第二主題（譜例 9-6，第二小提琴）。發展部第二段主要處理大跳旋律（譜例 9-8），弦樂的撥奏伴奏同樣是從第二主題的第二小提琴伴奏音型變化而來。第三段的伴奏和多聲部對位的第二主題（譜例 9-6）十分相像，不安動機（譜例 9-2）在此以寬廣明亮的新樣貌呈現，然後是焦慮動機（譜例 9-3）帶起大幅漸強；接著齊奏主題（譜例 9-4）再次於高潮點強力奏響，宣示著再現部的開始。

第一主題的再現包含齊奏主題素材的進一步發展。第二主題的再現經過相當程度的縮減；第三主題的再現也和呈示部很不一樣。

莊嚴的過門將調性從疏遠的降 B 小調轉回 D 小調。第一和第二小提琴交替演奏源自齊奏主題的三連音動機（譜例 9-4 第四、五小節），壓抑地開啟尾聲。出自呈示部第一主題群的強力終止（譜例 9-5）於第 531 小節起以經擴充與變化的形式重新出現，帶領樂章走向壯盛的結局。

<h2 align="center">第二樂章</h2>

雙簧管和單簧管的詭異和弦，從一開始就點出此詼諧曲的性格：

<p align="center">譜例 9-9</p>

詼諧曲主部的主題是撥奏的弦樂將和弦分解開來、上下翻滾：

<p align="center">譜例 9-10</p>

模糊的調性直到第 42 小節才終於變得比較清楚：D 音的強力宣示迫使不協和的和弦與 D 小調產生聯繫。主部就由無形的鬼魅和挑釁的狂言交替構成；刺耳的和弦雖然會改變樣貌，但始終都在。整個主部只在雙簧管嘗試吹點好聽旋律時，才兩度變得比較輕鬆，但這些羞怯的建言每次都很快就被否決了。

中段（3/8 拍）速度飛快，其調性不像主部那麼複雜，明確建立在升 F 大調上。開場主題由第一小提琴的上升音型和長笛的下墜動機構成：

譜例 9-11

這異常敏捷的幻影和孟德爾頌的詼諧曲有好些相似之處，導致許多評論者錯誤地用「精靈之舞」這類詞彙來形容中段。事實上，中段並沒有化解主部的詭譎怪誕，反而透過不同方式強化了主部的氛圍。辛普森相當貼切地稱此中段「散發冷酷魅力又令人反感」。

中段另外有個重要的主題（譜例 9-12），其哭訴的語調像在求饒；可惜求饒一點用都沒有，鬼魅的音樂總是很快就捲土重來。

譜例 9-12

第三樂章

約略時長	起訖小節	第一部分
4.5m	1-44	第一主題群，E 大調
3.5m	45-76	第二主題群，降 A 大調
		第二部分
5m	77-128	第一主題群，E 大調
1m	129-140	躍動主題，降 A 大調
3m	140-172	第一主題素材
		第三部分
3m	173-198	第二主題群，E 大調
	199-206	第一主題素材
3.5m	207-243	尾聲：第一主題素材、第八號慢板開頭動機、第七號開場動機，E 大調

（譯註：此慢板樂章結構比較複雜，不適合用 ABABA 來解釋。若以總譜上的雙小節線做為分段的依據，則可將樂章相當平均地分成三個部分，每部分皆包含兩個主題的呈現或發展。）

第一小提琴獨自以深刻動人的第一主題開啟樂章（和聲於第二小節第三拍才加入），大量半音游移令其調性難以定義（譯註：如譜例所示，此主題旋律用上了半音階的全部十二個音），直到第七小節到達 E 大調：

譜例 9-13：第一主題

整個樂團於第 17 小節以極不協和的聲響爆發開來，法國號猛力奏響源自第一主題第一小節的動機，小號則再三強調抽筋似的節奏：

譜例 9-14：小號的抽筋節奏

令人不安的抽筋節奏於第 15 小節首次出現（小提琴），此後幾乎每個小節都要抽筋個一到兩次，直到第一主題群結束才停止。

樂團的爆發平息下來後，法國號和華格納號奏出悲傷的聖詠：

譜例 9-15：悲傷聖詠

隨後調性轉向降 A 大調，小提琴唱出寬廣悠揚的第二主題：

譜例 9-16：第二主題

第 57 小節起在降 G 大調上擴展出另一躍動的主題：

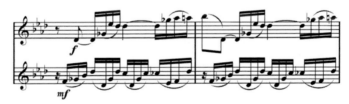

譜例 9-17：躍動主題

第二部分始於第一主題的再現。主題忠實而完整地再現後，開始針對主題素材發展處理，其處理方式和第一部分完全不同且更加豐富精彩。整個樂團在第 121 小節爆發開來，小號再次奏起抽筋節奏（見譜例 9-14）。然而，這次爆發沒有通往悲傷聖詠（譜例 9-15），而是導向了躍動主題（譜例 9-17）。躍動主題之後是第一主題素材的進一步發展。第 155 小節起，弦樂突然帶出深情的新旋律：

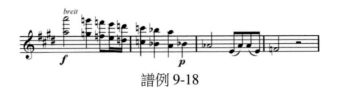

<div align="center">譜例 9-18</div>

此旋律應是從第一部分的悲傷聖詠（譜例 9-15）變化而來。

第三部分始於第二主題的再現：木管和第一小提琴演奏增值的第二主題，第二小提琴則演奏 32 分音符的細密伴奏（以半音顫音為主）。此細密伴奏塑造了第三部分獨特的氛圍，同時也是推動音樂前進的重要力量。

從第 187 小節開始的漸強在第 199 小節達到高潮，低音聲部在此強力奏響第一主題的開頭動機。然而，這不是聽者可能會期待的莊嚴高潮，相反地，喧鬧的伴奏充斥著不協和的聲響，整個片段最後令人驚恐地停在極其刺耳的和弦上[42]。

尾聲雖也包含漸強與情緒波動，但整體而言是個逐步放鬆的過程，緊張的情緒慢慢被溫暖與平靜取代。最後，小提琴依依不捨地拉奏分解的 E 大三和弦（見第 89 頁譜例），與此同時華格納號帶我們回憶起第八號交響曲慢板樂章的開頭動機（譜例 8-12）。最後的最後，法國號齊聲奏出開啟第七號交響曲的上揚動機（譜例 7-1）：透過回顧自己的音樂，布魯克納就此告別人世，向上昇華。

42 【譯註】此片段最後一個和弦（第 206 小節第三拍）是十三和弦，由下列七個音疊加而成：升 F－A－升 C－E－升 G－升 B－升 D。此和弦出現的位置與產生的效果，令人很難不聯想到馬勒第十號交響曲慢板樂章的九音和弦。

（譯自羅伯・辛普森 *The Essence of Bruckner* 一書的總結）

　　布魯克納音樂的精髓……是一種充滿耐心的追尋澄靜(pacification)。這並不是一種對「平靜」的神祕渴望，我也不認為只有信教的人（有些人還堅持必須是天主教徒）才能了解布魯克納。……布魯克納堅定的天主教信仰，是他在面對一個心理上與精神上都難以適應的世界時的防衛手段；因為他越來越無法自我保護，所以信仰越來越堅定。他天生的怯懦與幾乎是封建時代風格的、嚴竣教會權威之下的鄉下出身，使得他只能長成這樣的人格。當然這也意味著，雖然他的音樂經常傳達了宗教信仰的情感狀況，但這不能被稱為是他音樂的精髓，就如同他自認在寫作的奏鳴曲式一樣也不能被稱為是他的精髓。……有一件事是確定的：他所掙扎的藝術問題，不論其心理起源為何，產生了一些特別的藝術現象，使得信仰相異的人們也可以欣賞。……

　　我說的追尋澄靜，指的是——移除那些干擾元素，直到最後彷彿揭露出最後一層靜思。在這方面最高的成就是第八號交響曲，一個接一個樂章揭露上一個樂章。第一樂章的暴風雨已經過去，我們在詼諧曲樂章仍察覺到其背後的能量，當那也耗盡，慢板慢慢地揭露寧靜而充滿力量的終樂章。……我相信典型的布魯克納式進程，並非累積張力至終曲爆發，而是正好相反：將人性的緊張逐漸澄靜，在終曲得到平衡、指引與增強。這與浪漫樂派南轅北轍：他們傾向於讓自己的緊張獲得解決而非平靜。除了第一與第七，我們在每一首布魯克納的交響曲都找得到這種逐漸朝向澄靜的趨勢。有時那些干擾元素會在交響曲的進程中神祕地開展，像在第六號那樣。但即使像這裡，在終樂章才顯露出張力，仍逐漸達到最終的平衡，在這期間音樂從來沒有讓你感覺趨向涵蓋一切的情感高潮。

　　所有布魯克納交響曲的龐大終曲（除了第五號以外）都不是一般常見的累積，而是形式的強化、閃耀著靜謐的光輝。即使在第五號最後也獲致了這樣的寧靜火焰……當某個布魯克納的終曲不成功，不是因為它未能達成某種總結先前樂章的高潮，而是因為它在澄靜的過程中變得危險地接近僵化。他如果失敗了，也不是因為未能以單方面的能量解決衝突的張力，而是未能在結構上達成平衡。

在追尋這種表達中最突出的特質是耐心，而我認為這便是布魯克納的音樂真正下的定義……想瞭解、演奏布魯克納需要耐心，耐心也是他的音樂所表達的主要內容之一……對某些人而言這可能「太超過」了……但你若想要掌握布魯克納，你得要有很大的耐心。這不是說教也不是請求，而是個實際的忠告，聽不聽由你。……

　　所有這些都使得布魯克納看起來非常遠離華格納。以前曾經傳說，布魯克納的交響曲不僅是冗長，還是寫給一個「諸神黃昏」級的樂團演奏的。事實上他接受華格納的影響十分緩慢。……他的管絃樂理念比起華格納來說簡直是清教徒般的。……布魯克納的管弦樂團是完全獨特的，比華格納平淡、也沒有巨大的對比。不同段落常常就像管風琴的聲區一樣只是並列。……比起同時代的浪漫樂派，在音響上他與十七世紀的大師如加百列(G. Gabrieli)有更多雷同。這也是另一個佐證，關於他那基本上寧靜的個性。他適合創造一種內在的迴聲，而那需要寬廣的音響。現代音樂廳的音響往往過乾、太冷，對他的管弦樂想像力破壞極大。聖佛里安修道院教堂的音響永遠在他耳裡，他筆下常見的那些休止並不真的是休止，而應該充滿著驚人的迴響。……

　　布魯克納只是因為剛好活在浪漫時代，偶爾拾起一些引起興趣的影響。他像孩童那樣喜歡新奇的事物，而從未停下來思考其意義。他有時會發現一些有用的新奇音響，但這不常發生，因為他活在一個充斥著敵意的世界，其來源是某些他無法理解的態度。他對社會上的趨勢、過程與意義的掌握，比起對《指環》劇本的掌握還差，幾乎是毫無概念。當代的藝術風尚與運動對他毫無意義，而他對所模糊感到的那些也不感興趣。對他來說，浪漫主義就是他有時會拿來試圖吸引當代音樂同僚的那些天真的標題情節，他也對圍繞著他的熱切爭論瞭解很少。……

　　但在這個奇特地謙卑、搞不清楚狀況的鄉巴佬身軀裡，隱藏著他以無比的耐心與崇高的理念，如同偉大藝術家一樣，自己發掘出來的莊嚴。他的軀體與他所處的時代早已消逝無蹤，再也沒有光鮮亮麗但口出惡言的知識份子能騷擾。雖然現代還有漢斯立克，但他已不再會被困擾了。曾經威脅過他的心智與作品的冷酷浪濤，早已流散於軟土細溝之間，但他一生的成就像塊堅硬粗糙的磐石般仍然屹立。這塊巨石上的斑駁裂痕，正是那堅毅臉龐上的光榮傷疤。